Cosas del Arte y los Artistas 2

Cosas del Arte y los Artistas [2]

J.Lillo Galiani

"El arte es, sobre todo un estado del alma"

Marc Chagall (1887-1985)

José Lillo Galiani.
www.lillogaliani.com

Diseño de cubierta, David Lillo.
Dibujos de J. Lillo Galiani.
Cuadro de portada *La lectora*, c. 1770–1772.
Jean-Honoré Fragonard

1ª edición Enero 2013

(cc) Sobre el derecho de autor: los textos e imágenes contenidos en esta obra pueden ser reproducidos citando y (cuando sea posible) enlazando la fuente. Usted es libre de copiar, distribuir, exhibir y ejecutar la obra bajo las siguientes condiciones: **Atribución.** *Usted debe atribuir la obra en la forma especificada por el autor.* **No comercial.** *Usted no puede usar esta obra con fines comerciales.* **Sin obras derivadas.** *Usted no puede alterar, transformar o crear a partir de esta obra.*

Lee el código para acceder a la versión digital de este libro

A Lucía y Alejandra

José Lillo Galiani, Valdepeñas, Ciudad Real. Maestro, Escultor y Técnico Superior de Automoción. Durante quince años escribió y dirigió teatro aficionado, fundando el grupo "Bambalina". Colabora en prensa local y provincial y es autor del libro *Cosas del Arte y los Artistas 1*. Prepara otro de relatos, aún sin título. En el campo escultórico, cursó dos años de modelado en la Escuela de Artes y Oficios de Ciudad Real, aunque se considera autodidacta. Ha llevado a cabo numerosas exposiciones individuales y su obra ha sido seleccionada para tomar parte en la mayoría de los certámenes convocados en España. Ha participado en colectivas celebradas en Ámsterdam, Bruselas, Roma y Tokio. Posee más de una treintena de premios y galardones. Su obra se encuentra en colecciones particulares de España, Japón, Bélgica, Holanda y en entidades públicas y privadas. Sus trabajos monumentales se reparten por la geografía castellano manchega.

Figura en:

- DIZIONARIO ENCICLOPEDICO INTERNAZIONALE D'ARTE CONTEMPORANEA.
- HISTORIA DEL ARTE DE CASTILLA-LA MANCHA DEL SIGLO XX.
- DICCIONARIO DEL ARTE DEL SIGLO XX DE CIUDAD REAL.
- COLECCIÓN DE ARTE CONTEMPORÁNEO MUSEO DE VALDEPEÑAS.
- ESTILOS Y TENDENCIAS DE LAS ARTES PLÁSTICAS EN LA PROVINCIA DE CIUDAD REAL (1900-2005)

Lillo Galiani | esculturas

Taller estudio en: c/Bonillas 36, 13300 - Valdepeñas (Ciudad Real) SPAIN

info@lillogaliani.com | www.lillogaliani.com

Índice

El relieve en escultura	15
El terrible	19
Carta a un pintor que se fue	25
Obras de arte que ya no están	29
El pintor de bailarinas	33
Mi Juan	37
Duelo de titanes	41
El jardín de los nenúfares	45
¡Carcomas!	49
El decorador de porcelanas	53
Las cosas de Ginés	57
Muerte prematura	63
La piedra	67
Mármol	71
Murió con las botas puestas	77
La talla directa	81
El cantero bejarano	85
El caballero de la orden de Santiago	91
Gipsos	95
La talla por sacado de puntos	99
Pintura rápida	103
Los cazadores de luz	107
La mascarilla de yeso	111
Rembrandt	117

El magnífico	*123*
Estatuas de oro	*127*
Sandro	*131*
Los canaperos	*137*
El pintor vienés	*141*
¿Plagio o inspiración?	*145*
El artista maldito	*149*
Antón el cantero gallego	*153*
Alumna, modelo, amante y colaboradora	*157*
Desnudo femenino y algo más…	*161*
Modelar y moldear	*165*
La virgen de la servilleta	*169*
Marcos y peanas	*173*
El genio del siglo XX	*177*
Domingo el griego	*183*
El desnudo masculino en el arte	*189*
Lo dijeron los artistas	*193*
El bodegón	*199*
El hierro	*203*
El periodista y el genio	*207*
Arte que no se ve	*211*
Escultura "chatarra"	*217*
Artistas "asesinos"	*221*
Dolor, coraje y arte	*225*
Manet	*229*
El plomo	*233*

Judas Iscariote	237
El forjador de sueños	241
El salón de los rechazados	245
Vándalos	249
Murieron pronto	253
Murieron viejos	257
La espada y la paloma	261
El pastor de Santillana	265
Niño de la guerra	269
El mago del lápiz	273
El innovador	277
Anécdotas político-artísticas	283
El pintor de la vicaría	289
Ciudad imperial	295
El amigo del emperador	301
Abu Simbel	307
Apodos artísticos	313
Gris	319
Fuentes	323
El poeta herido	327
Clase magistral	331
Bibliografía	338
Otros Libros del autor	342

El relieve en escultura

El relieve es una escultura-cuadro. La primera, porque realmente las materias, las herramientas y las técnicas son propias de un trabajo escultórico. El segundo, porque las dimensiones largo y alto predominan sobre la tercera (profundidad), mucho menor. El relieve se instala verticalmente sobre una pared o muro para contemplarlo como si de una pintura o mural se tratara. Permite realizar trabajos que serían dificultosos de llevar a cabo con la escultura exenta o de bulto (figura trabajada en todos su volúmenes y que puede observarse desde todos los ángulos).

El relieve como forma de expresión ya fue utilizado con profusión por los egipcios. Una singularidad en éstos, igual que en sus pinturas, era la de representar el cuerpo humano con el torso de frente aunque las piernas estén en actitud de caminar, la cabeza de perfil y el ojo de frente. Fueron precursores del relieve hundido, en el cual, las figuras están por debajo de la superficie original o al mismo nivel. La cultura Asiria (antigua Mesopotamia), elevó el relieve a su máxima expresión. Esculpidos minuciosamente y con maestría, son crónicas históricas con representaciones de caza, guerra, crueles castigos al vencido, fiestas y ceremonias ("Leona herida", British Museum), describen prolijamente atuendos, armas y costumbres. De los persas es el famoso "Friso de los arqueros", bellísimo relieve policromado,

llevado a cabo con ladrillos esmaltados; representan los arqueros de la guardia real (Louvre, siglo V a.C. procedente del palacio de Darío en Susa, actual Irán). En los templos griegos, romanos y neoclásicos, se realizaron relieves para los frontones (superficie triangular sobre las columnas de la fachada). Una o dos figuras centrales están de pie; a derecha e izquierda, sentadas y en los extremos, tumbadas; de este modo ocupan el triángulo isósceles. La "Columna Trajana" (Roma), de 42 m. de altura, narra en un relieve helicoidal de 200m. alrededor de la misma, las victorias de Trajano contra los Dacios.

 El relieve, según el grosor de las figuras, se denomina: bajorrelieve, mediorrelieve y altorrelieve. Si sacamos una moneda del bolsillo y la observamos, tendremos ante nosotros un bajorrelieve. En el segundo caso, las figuras pueden sobresalir hasta la mitad de su volumen; en el tercero, lo representado emerge tres cuartos y, a veces, la parte superior de las figuras quedan despegadas del plano. Los volúmenes deben distribuirse a lo largo y alto de la superficie, evitando escorzos o salientes acusados; por ejemplo, si nos apoyamos a una pared como figura integrante de un altorrelieve, podemos colocarnos de frente, de perfil, de espaldas, mover la cabeza en cualquier posición, extender los brazos pegados al muro; pero no podríamos llevarlos hacia el espectador, se saldrían del plano y romperían la uniformidad del conjunto. El borde inferior del relieve o base donde se apoyan las figuras, debe ser un plano inclinado hacia fuera y no horizontal, de esta forma se

podrán colocar los pies en cualquier posición. El relieve toma los recursos del dibujo o la pintura en cuanto a perspectiva se refiere. Cuando se quiere representar en un trabajo la sensación de lejanía o profundidad, las figuras o elementos de segundo o tercer plano, deberán ir reduciendo en tamaño y grosor.

Durante el proceso de ejecución de un relieve, debe cambiarse la iluminación de vez en cuando para controlar sus efectos. Una vez acabado, la luz natural o artificial modelará los volúmenes y el conjunto quedará realzado.

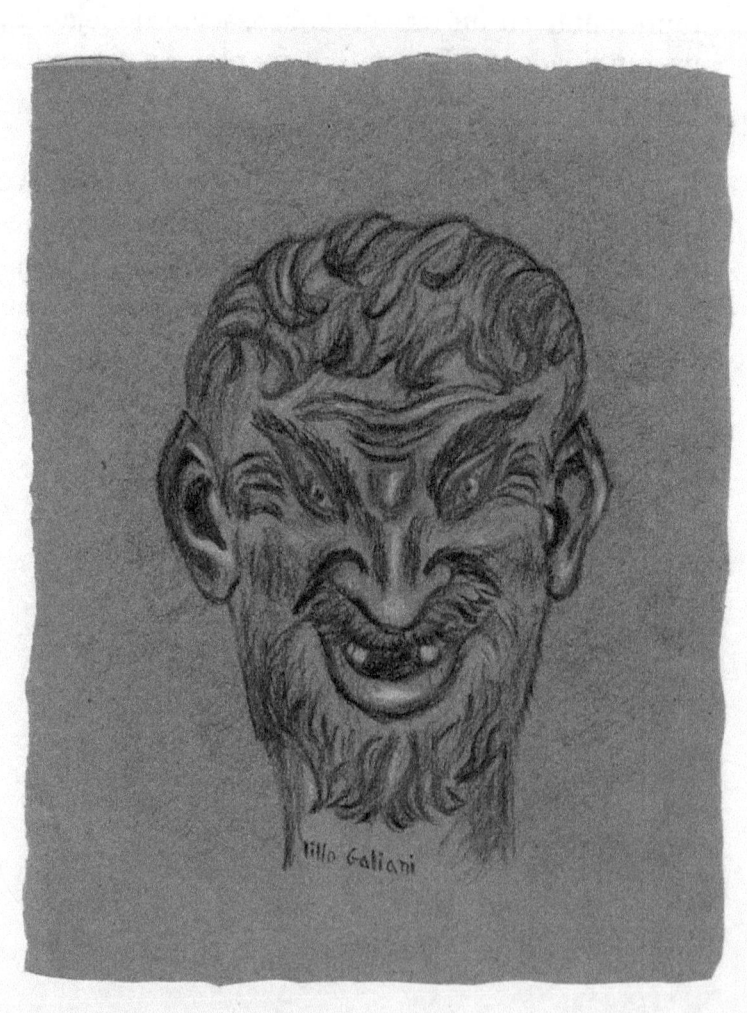

El terrible

Andaba el muchacho enfrascado en terminar la cabeza de un viejo fauno en el jardín de aquel palacio repleto de estatuas clásicas atesoradas por el dueño. Tallaba en mármol un rostro arrugado, de ojos oblicuos, malévolos y burlones; los labios curvados hacia arriba con una sonrisa mefistofélica, sarcástica, misteriosa. El duque paseaba por las inmediaciones y se acercó para ver la obra. Para sus adentros, estaba asombrado de la perfección del trabajo, dada la edad del muchacho que no rebasaba los 15 años. Pero sin mostrar entusiasmo, le dijo al joven aprendiz: ‹‹No está mal, pero un fauno viejo, ¿no debería mostrar una dentadura menos perfecta?››. El duque siguió paseando con una sonrisa imperceptible y disimulada. El chico quedó pensativo, era cierto, había tallado una dentadura completa, inmejorable, en el rostro de un fauno vivaracho pero era mayor. No se lo pensó dos veces, eligió un estrecho cincel de buen acero y una pequeña maza; de cuatro golpes diestros y certeros, saltó otros tantos dientes al viejo lascivo. Volvió el duque y viendo la resolución del joven, le puso las manos en los hombros, le miró, y con simpatía y franca sonrisa le dijo: ‹‹No era necesario muchacho, con dientes o sin ellos, tu trabajo es perfecto››.

Naturalmente, se trataba del jovencísimo Miguel Ángel, su mecenas era el Dux de la república veneciana, Lorenzo de Médicis, también conocido

como "El magnífico". A veces, los numerosísimos hechos sustanciales o anecdóticos, fruto de la intensidad vital de ciertos genios, hacen que tornemos a ellos una y otra vez, como fuente inagotable de enseñanza, inspiración, admiración recreo o placer.

 Michelángelo Buonarroti nació el 6 de marzo de 1475, en la pequeña localidad de Caprese, a 14 leguas de Florencia. Hijo de Francesca y Ludovico, de familia anteriormente adinerada pero venida a menos. Miguel Ángel tuvo como nodriza la mujer de un cantero; después comentaría que junto con la leche, mamó los cinceles y martillos para tallar sus esculturas. Ante la insistencia del joven y a regañadientes (el arte era considerado, a la sazón, un trabajo manual indigno de un caballero distinguido), su padre lo coloca bajo la tutela (citado en otra ocasión), de Ghirlandaio. El maestro, según se cuenta, sintió celos de la pericia del alumno. Pasados unos meses fue elegido para asistir a la Academia de Arte fundada por el gran mecenas Lorenzo de Médicis que, después de la anécdota del jardín, tomó tal afecto al muchacho que lo instaló en su palacio como uno más de la familia. Comenzó en esta Academia sus primeros contactos con el mármol, bajo la tutela del viejo y ya conocido maestro, Bertoldo di Giovanni. Desgraciadamente, Lorenzo murió dos años después y Florencia quedó inmersa en un maremagno de insidias políticas. Miguel Ángel marcha a Venecia, pero las estrictas leyes gremiales impiden dar trabajo a un extranjero desconocido. En Bolonia conoce a Gianfrancesco Aldovrandi, el cual lo hos-

peda en su casa y queda admirado de aquel joven culto que, además de labrar el mármol, recita de memoria los versos de Dante. Realiza algunos encargos para el noble y de nuevo marcha a Florencia, subyugada bajo el terror del fanático dominico Savonarola. Ante esta situación caótica y de miedo, el artista marcha a Roma donde intenta labrarse, nunca mejor dicho, un porvenir. Recibe varios encargos importantes, entre ellos, La piedad con el que, definitivamente, se consagra como escultor importante. Transcurridos cinco años, Miguel Ángel volvía a abrazar a su familia en Florencia; orgullosos de tener un hijo y hermano ya famoso en casi toda Italia. Su retorno era debido al encargo que, en la ciudad del Arno, le habían hecho: llevar a cabo la talla del celebérrimo David.

Acabada la estatua del joven pastor rey de los judíos y dejando un encargo sin realizar, vuelve a Roma donde el papa Julio II le encomienda los proyectos para la realización de su tumba. Comienza a realizar dibujos y marcha a las canteras de Carrara para dirigir personalmente, como acostumbraba a hacer, la extracción y selección de los bloques de mármol. El mausoleo papal lo compondría un espectacular conjunto de cuarenta enormes figuras. Miguel Ángel se muestra entusiasmado con este encargo. Su fuerza física y creadora, su ímpetu en el trabajo, su enorme laboriosidad y su recio carácter, son motivos suficientes para hacerse acreedor del apelativo "Terrible" (sin embargo, su admirador Benvenuto Cellini, además de otros muchos con-

temporáneos, preferían llamarle "El divino"). El escultor labora incansablemente, ya ha terminado dos de los "Cautivos" y "El moisés" al que ha dotado de una terrible mirada y que, según dicen, cuando estuvo acabado golpeó con el mazo en una rodilla y le gritó: <<¡Habla!>>.

Lo costoso del imponente proyecto y las insidias del arquitecto Bramante (ocupado en las obras de la basílica de San Pedro), hicieron perder interés al papa por el proyecto. El artista, enojado y triste, abandonó Roma y marchó a Florencia donde permaneció algunos meses, recibiendo varias misivas del pontífice ordenándole que regresara, y contestando "El terrible" con otras tantas negativas.

<<¡¡Tenías el deber de presentarte ante Nos y tu terquedad ha conseguido que Nos fuésemos a buscarte!!>>. Fueron las coléricas palabras del papa al encontrarse en Bolonia con "El divino". Éste sufrió una gran decepción cuando supo que el pontífice aplazaba indefinidamente el proyecto. Cuarenta años, en vez de estatuas, mantuvieron al artista, tras la muerte de Julio II, en litigio con los herederos hasta concluir en una tumba mucho más modesta. "La tragedia de la sepultura", así definía amargamente este episodio. Las intenciones del papa eran que pintase la capilla que mandó construir su tío Sixto IV, es decir, la "Capilla Sixtina". Las quejas y argumentos de que él no era pintor y además desconocía la técnica del fresco, no consiguieron disuadir al papa, muy al contrario, éste confiaba ciegamente en las dotes del artista. Es célebre la pregunta impa-

ciente que Julio II mantuvo durante el proceso de ejecución: «¿Cuando acabarás?» y la misma respuesta monótona del "Terrible": «Cuando termine». A pesar de los choques de sus fuertes caracteres, se profesaron mutuamente gran afecto.

Por encargo de otro papa, Clemente VII, de la familia Médicis, remodeló la Sacristía Nueva de San Lorenzo en Florencia, donde se encuentran las tumbas de los príncipes Giuliano y Lorenzo, hijo y nieto respectivamente del "Magnífico". Esculpió las figuras idealizadas de estos dos personajes además de los impresionantes mármoles El día, La noche, El crepúsculo y La aurora. En la catedral de Logroño se exhibe La crucifixión, pequeño cuadro atribuido a Miguel Ángel.

Y así fue envejeciendo, acosado por los papas (conoció a ocho), que reclamaban el honor de que el artista trabajase para ellos. Entre sus amigos íntimos se encontraban Victoria Colona, a la que escribió innumerables poemas, y el noble romano Tommaso Cavaliere. Murió casi nonagenario en Roma; trasladado furtivamente a Florencia, donde él quería descansar. Organizaron el solemne funeral dos escultores y dos pintores (entre ellos Benvenuto Cellini), sus restos reposan en la iglesia de la Santa Croce. Este coloso renacentista, expresó como nadie el sentimiento humano. Dejó plasmada su "Terribilitá" en la mirada del Moisés y del David, pero también su sensibilidad y ternura en la Piedad. Su máxima fue: "Lo importante en las actitudes vitales es hacer ver que nuestro trabajo está hecho sin dificul-

tad. Hay que trabajar con todas las fuerzas del corazón y del alma pero, al final, el resultado debe tener la apariencia de lo realizado sin esfuerzo.»

Carta a un pintor que se fue

Estimado Pedro:

Tomando unos vinos con Manuel Carabaño me comunicó que te habías ido. Por el brillo anormal de sus ojos, colegí su sentimiento y pesar, él te apreciaba realmente. Te pido perdón por no haberte acompañado en las exequias. De nada servirá decir que no me enteré, pero así ha sido. Lo siento, sobre todo, porque me quedo sin argumentos para vituperar a quien corresponda de las autoridades locales ya que, según me han dicho, no enviaron siquiera algún representante de la corporación que estuviera en tu funeral.

Conocía por Manolo, vuestras andanzas en la capital del reino para admirar exposiciones puntuales de grandes maestros, y los desplazamientos allá donde se celebrara una buena muestra de arte que sirviera de estudio y formación, nunca es tarde y siempre es bueno aprender. Madrugador, como los gorriones, paseabas con tu perrillo blanco por las calles cuando éstas aún no se habían vestido de su cotidianeidad. Yo tocaba el claxon y levantabas el brazo, escuetos y lacónicos saludos mañaneros pero comprendidos mutuamente. Y seguías caminando al lado de tu amigo peludo, impregnando tus retinas de los colores crepusculares que la maesa y madre naturaleza desparrama gratuitamente para quien quiere sentirlos. Seguro que lo hacías con la intención de llevarlos después a tu paleta.

Es conveniente, al analizar los logros en la vida, tener en cuenta el bagaje y pertrechos utilizados para la consecución de los mismos; porque si éstos fueron exiguos, aquellos resultarán más meritorios. Tu impedimenta, por aquél entonces, para emprender el camino del arte fue ligera; sin medios, sin ambiente, sin orientación. Pero como tú sabías que los autodidactas somos los únicos que tenemos derecho a equivocarnos, echaste a andar con sólo tu ilusión y voluntad de aprender, y eso ya es mucho. Afrontando el trabajo diario e insoslayable, restando horas a tu descanso, cambiabas la pesada brocha por el liviano pincel, trasladando los pasteles, ocres y blancos, que tú bien conocías, de las paredes al lienzo. Y tu esfuerzo tuvo recompensa, para ti y para

nosotros, porque pudimos disfrutar de tus mesas con fruteros, dispuestos sobre manteles blanquísimos, de tus pañuelos, puntillas, holanes y aquellas páginas arrugadas del diario Lanza ("periódicamente" le hacías publicidad gratuita). Cosechaste innumerables galardones en los pueblos de nuestra región, y te concedieron la medalla a las Bellas Artes de nuestra Muy Heroica Ciudad, y tus lienzos cuelgan en innumerables hogares, entidades públicas y privadas, dejando imperdurables testimonios de tu callado quehacer artístico.

Estoy seguro, Pedro, que tendrás un sitio por pequeño que sea, en el Edén de los artistas. Porque allí estarán los grandes, los medianos y los chicos, los más y menos famosos, los que tuvieron maestro y los autodidactas, todos. Saluda a nuestros paisanos Hurtado de Mendoza, Espinosa de los Monteros, Delicado, Prieto, Foix y Benedí, quizás me deje alguno. Tal vez conozcas al cubista Braque, ya sabes que, como tú, primero fue pintor de casas. Posiblemente veas a Goya, a Velázquez y también a los impresionistas, si oyes el sonido metálico del cincel y la maza, acércate a curiosear, seguro que es Miguel Ángel tallando un bloque de inmaterial y deslumbrante mármol blanco de Carrara o rosado Pentélico. Van Gogh te hablará, ya liberado de su calvario artístico-terrenal, de cómo se denostó su obra mientras estuvo aquí. Ahora se burlará de la estupidez humana y, en particular, de muchos críticos de arte. En fin, seguro quedarás deslumbrado ante semejante pléyade. Descansa en las praderas del arte, en la

contemplación de la belleza y recibe mi entrañable recuerdo. Adiós compañero.

Pedro García Fernández (1930-2009), nació, vivió, pintó y murió en Valdepeñas.

Obras de arte que ya no están

De todos es conocida por grabados, dibujos y otras recreaciones, la existencia del "Coloso", gigantesca estatua en bronce erigida en honor del dios Helio, en la isla griega de Rodas (siglo tercero a.C.). También por referencias, el escultor griego Fidias realizó la ciclópea estatua de Zeus, en marfil y oro, para el templo de este dios en Olimpia. Sirvan estos dos ejemplos y los siguientes como muestra de las

muchísimas obras de arte que desaparecieron por destrucción, incendios, terremotos, robos y otras causas.

En la realización de la *Estatua ecuestre de Felipe IV* concurrieron varios artistas. El escultor jienense, afincado en Sevilla, Juan Martínez Montañés, realizó la cabeza del monarca. Hoy conocemos la escultura pero dicha cabeza modelo desapareció.

En una de sus huidas de Roma por una grave reyerta, el gran maestro del Tenebrismo, Caravaggio, se acogió bajo la protección de Marcio Colonna. Necesitado de dinero el artista para continuar hacia Nápoles, pintó para su protector *La cena de Emaús* (Pinacoteca de Brera, Milán), además de una *Magdalena*, de la cual sólo quedan copias de otros artistas.

Ante las quejas que varios pintores presentaron al citado rey Felipe IV por el nombramiento de Velázquez como pintor de palacio, "a dedo" (ayudado por el Conde Duque de Olivares, también sevillano), el monarca convencido de la valía del pintor, ordenó convocar un concurso por el cual, los pintores que lo desearan podrían presentar una obra que sería examinada por un grupo de expertos. Entre todos los trabajos que concurrieron, se eligió por unanimidad el cuadro de Velázquez, por lo que, el de Sevilla continuó ocupando el puesto para el que había sido nombrado con anterioridad; no se sabe el paradero de esta obra.

El escultor florentino, Pietro Torrigiano (el que propinó a Miguel Ángel un puñetazo siendo ambos

muchachos), modeló un busto de la reina Isabel de Portugal, consorte de Carlos I de España y V de Alemania. Este retrato engrosa el número de obras de arte desaparecidas.

En 1.815 el Congreso de representantes de Carolina del Norte, acordó encargar al escultor italiano Antonio Canova una estatua de George Washington, primer presidente de los Estados Unidos, para el capitolio de Raleig. En 1831 la curiosa estatua de mármol, representando al presidente como general romano, quedó destruida por un incendio. En este caso, el original en yeso se conserva en el museo de Possagno, ciudad natal del escultor.

Otra obra digna de haber sido admirada fue el caballo de Leonardo da Vinci. Durante su residencia en Milán, bajo el mecenazgo del duque Ludovico Sforza, éste le encargó una estatua ecuestre en memoria de su padre Francisco Sforza. Tras largos años de estudios, proyectos y demoras, llevó a cabo el original del caballo (posiblemente en yeso), de proporciones gigantescas ya que al parecer medía siete metros de altura por los mismos de longitud. Debido a las necesidades del duque, en guerra con Francia, dedicó el bronce destinado al caballo para fundir cañones. En espera de una nueva remesa de metal, el modelo se fue deteriorando a la intemperie hasta que no quedó nada de él. La pérdida de esta obra, también por dilaciones del propio Leonardo, le causó el mayor disgusto de su vida. Además realizó varios trabajos escultóricos que se han perdido, sólo

quedan referencias de los mismos por los dibujos y bocetos.

Al año siguiente de morir el padre, la madre de Van Gogh se marcha de Nuenen (países Bajos), donde a la sazón tenían el domicilio familiar. Dada la precariedad económica de la anciana, los cuadros que había dejado el pintor en la casa, al marchar a París, los malvende a un trapero por diez centavos cada lienzo; los desechados por el chamarilero y que nadie le quiso comprar, los quemó.

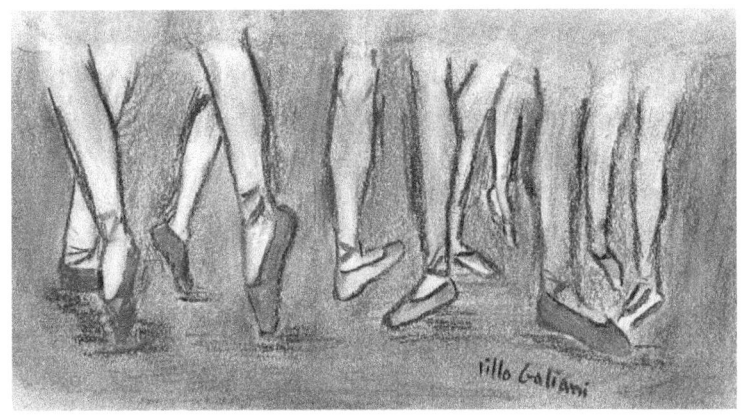

El pintor de bailarinas

En 1954 trajinando en el almacén de una fundición de Paris, aparecieron alrededor de setenta pequeñas esculturas realizadas en cera. Tras las averiguaciones pertinentes, resultaron ser de un famoso artista. Estas piezas habían sido adquiridas en su totalidad por el coleccionista norteamericano Paul Mellon. Mandó fundir de cada modelo veinticinco copias, alrededor de 1.500 piezas, todas ellas repartidas por los museos más importantes del mundo. La historia de estas esculturas en cera se remontaba a pocas décadas atrás. En 1.917 al morir el autor de las mismas, sus herederos haciendo balance en el taller, encontraron unas setenta piezas en cera. Decidieron reproducirlas en bronce en cantidad parecida a las ya citadas. Con la fundición, se pensó que las piezas originales se habían perdido (fundición a la cera perdida se llama precisamente este método). Sin embargo no fue así porque el fundidor había uti-

lizado duplicados; las figuras modelo fueron las encontradas 37 años después en el taller de fundición Adrien A. Hébrard.

Aparentemente este hecho estaría referido a un escultor, sin embargo se trataba de uno de los pintores más sobresalientes del impresionismo: Hilaire Germain Edgar De Gas; apellido que él mismo cambió más tarde por el menos aristocrático "Degas". El pintor nació en París en el seno de una linajuda familia de antiguos aristócratas. Su padre era director de un banco, filial francesa de la central que su abuelo había fundado en Nápoles, huido durante la revolución francesa. Comenzó los estudios de derecho, por complacer a su padre, pero los abandona pronto para seguir su verdadera vocación: la pintura. Su progenitor le apoya en esta decisión pues era un gran aficionado al arte. Su primer maestro, Louis Lamothe discípulo de Ingres, le inculca la importancia del dibujo; conoció a éste último cuando tenía setenta y cinco años, también le dio el mismo consejo. Aprueba el ingreso en la Escuela de Bellas Artes y alterna sus clases con la asistencia al Louvre, tras conseguir un permiso oficial, para copiar las obras del museo. Su posición social le permitió, al contrario que muchos artistas de entonces, dedicarse sin preocupaciones al arte sin ningún tipo de limitaciones. Viajó a Italia, donde tenía numerosos parientes, vivió en Nápoles, Roma y Florencia. Estudió a los maestros renacentistas y en 1859, a su vuelta a París, abre su primer taller. Siempre le gustó volver al Louvre a copiar, aquí conoce a Manet quien le in-

troduce en el mundo de los impresionistas. Degas es conocido como el pintor de las bailarinas; describe magistralmente los gestos, el esfuerzo, las luces, los ensayos o el ambiente de los estudio de ballet. Nadie manejó como él la técnica del pastel que utilizó en muchos de estos trabajos. Apasionado de los caballos, plasma los atardeceres en el hipódromo. Pinta la figura femenina bañándose, secándose o peinándose. Excelentes ejemplos de desnudos innovadores en su tiempo. A lo largo de su vida realizó retratos de sus familiares, amigos o conocidos pero nunca por encargo. Cuando la pérdida de visión (arrastrada progresivamente desde hacía tiempo), fue notable, comenzó a modelar pequeñas y abocetadas figuras en cera con la misma temática que sus cuadros pero nunca quiso exponerlas; son trabajos íntimos que conservó en su taller hasta la muerte. En 1912, el Museo Metropolitano de Nueva York adquiere en una subasta *"Bailarina ejercitándose en la barra"* por la impresionante suma de 478.000 francos, la máxima cifra alcanzada hasta entonces por una tela impresionista. El pintor, salvo algunas relaciones esporádicas con sus modelos, nunca se casó. A los ochenta años, casi ciego y rodeado de sus sobrinos, moría en la intimidad uno de los grandes maestros del impresionismo.

Del 14 de octubre de 2008 al 6 de enero de 2009, la Fundación Mapfre, llevó a cabo en Madrid una magna exposición del maestro francés compuesta por: 73 esculturas, 6 óleos, 13 pasteles, 14 di-

bujos y 13 grabados. Una variada muestra de las diversas manifestaciones de su arte

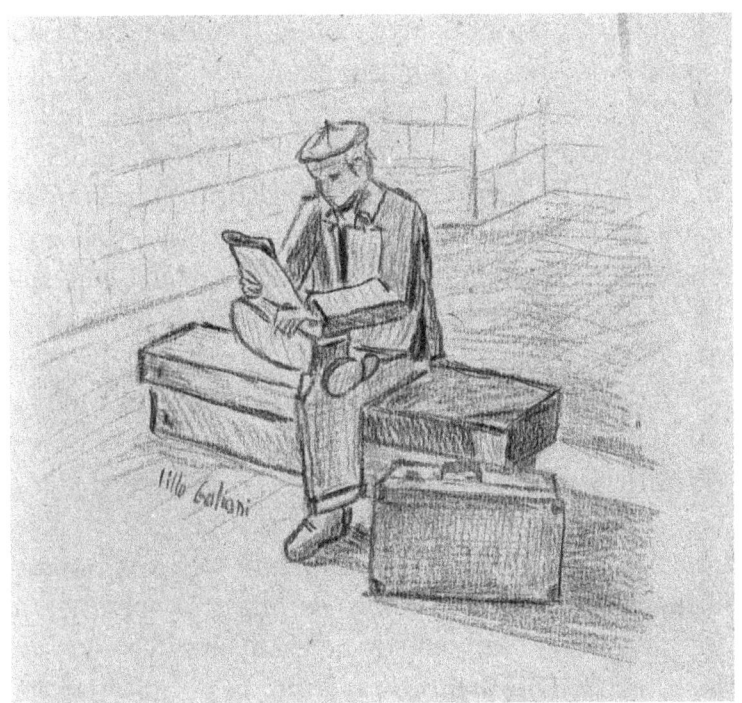

Mi Juan

Mi Juan descansa del largo camino en este banco de piedra de la nueva plaza. Pero, ¿Ha llegado o se marcha? ¿Viene o va? Incólume e impertérrito, soporta el Ábrego, el Solano, la lluvia de abril, el inmisericorde calor agosteño y la impredecible nevada.

Mi Juan se muestra ajeno, aparentemente, al devenir cotidiano. El foráneo o paseante se sienta a su lado, le mira con respeto y se hace una foto; mi Juan sonríe para sí. De vez en cuando, un político de barba blanca despliega su mesa y monta su despa-

cho portátil para departir con él y con los ciudadanos que quieran escucharle.

 Y cuando llega la tarde, se acercan los niños, cual inquietos y parleros gorriones. Miran su maleta, hermética, varada, ¿qué contendrá? Quizás unas camisas limpias, corbatas, pañuelos, un traje con chaleco; o puede que libros, un diario y una marchita ramilla de romero. La pequeña Violeta, en su tercer año de vuelo, está segura que el misterioso cajón esconde un preciado tesoro, para ella ¡está repleto de muñecas! Pide ayuda a su abuela en sus intentos de abrirla: <<¡Abi, Abi, queques!>>. Los demás le tocan, le acarician, se posan en sus espaldas; y yo sé que mi Juan se regocija y murmura en voz queda, imperceptible: <<Dejad que los niños se acerquen a mí, porque yo también soy maestro, aunque ellos no lo sepan>>. Los hombros y la boina de mi Juan ya están bruñidos del cálido contacto infantil. Gastada la pátina ya aparece el dorado bronce; porque mi Juan es de bronce, sus zapatos de bronce, sus manos de bronce, su mirada de bronce. Pero, ¿y su interior? ¿qué esconde? Yo lo sé, allí almacena, como en una gran alcancía, sus poemas. Por eso, algún duende nocturno, conocedor de su secreto, encajó su llave mágica en el ojo de la cerradura de su costado, le tocó el corazón, y éste removió sus adentros; y por las puertas de su pecho, que yo dejé entreabiertas para tal fin, escaparon retazos de sonetos, de los muchos que guarda, y quedaron grabados en cuartillas de acero desparramadas por el suelo de la plaza. Y en la noche cerrada, ¿se queda solo mi

Juan? No, está acompañado por los espíritus gatunos de los pequeños felinos que habitaron la vieja casa de la antigua calle, los morrongos que formaban una gran comuna tras la misteriosa y desvencijada portada, la que a mí se me antojaba de una antañona y destartalada fortaleza a la que sólo aquellos mininos tenían acceso. Aquellos ocupas alimentados por alguna anciana solitaria y benefactora; ahora, al desaparecer su cobijo, tan sólo quedan de ellos sus almas lastimeras. Y se amparan del relente de la madrugada en el cálido seno de mi Juan, al calorcillo de sus versos. Algún transeúnte solitario ha oído salmodiar rimas en horas intempestivas. Y cuando las primeras claridades aparecen, antes de que los rojos se tornen zarcos; cuando los inaudibles cantos de los gallos anuncian la mañana, una vez confortados y huyendo de miradas curiosas, salen lanzando suaves maullidos. Sobrevuelan tapiales y bardas corraleras en busca de los últimos y oscuros desvanes, vetustos pajares u olvidados camaranchones; allí donde pasar el día para volver a mi Juan en las noches siguientes, excepto en las Fiestas del Vino, pues no gustan de ruidos infernales ni efluvios de vómitos, vinazo y orines. Y mi Juan continúa su lectura parsimoniosa, interminable, sin tiempo...

 Acaso una mañana, cuando Tomás pase frente al banco para saludarle como de costumbre: «¡Juan, buenos días!» Mi Juan ya no esté, se haya marchado con su maleta en busca de otro banco, de otra plaza, de otra ciudad. Quién sabe...

Duelo de titanes

Un día del año 1503, reunidos los miembros del gobierno de Florencia con Piero Soderini a la cabeza como Gonfaloniere de la ciudad, acuerdan decorar el salón del Cinquecento del Palacio de Vechio. Sobre una de las paredes de la impresionante sala se pintará un impresionante fresco de 18 x 7 metros. Tras corta deliberación sobre quién sería el artista encargado de llevarlo a cabo, el consejo no se anda por las ramas ni repara en los gastos que acarreará la pintura, dado el caché del artista elegido: Leonardo da Vinci. La única imposición al genio fue la temática del cuadro, versaría sobre la derrota que infligieron los florentinos y sus aliados, las tropas del papa, al ejercito milanés en las cercanías de la pequeña ciudad de la Toscana, Anghiari, de la cual tomó el nombre aquella contienda acaecida en el año 1440. Los clientes para asegurarse de que el artista acabará la obra, dada su fama de informal, le imponen en el contrato unas cláusulas fuertemente vinculantes (existe este documento al respecto fe-

chado el 4 de mayo de 1504). Por lo demás, Leonardo es libre de poner en funcionamiento su arrolladora imaginación y crear la obra que, a buen seguro, satisfará al gobierno de la república. Comienza a realizar magníficos dibujos de caballos, jinetes, imponentes yelmos y rostros de fieros y vociferantes guerreros; todos con extraordinaria fuerza y dramatismo. Por fin, con su lentitud acostumbrada comienza a trabajar en el muro.

Entretanto, los regidores de la ciudad deciden que la pared frontera debería ornarse con otra pintura de parecidas dimensiones y categoría. Pero, ¿Quién podría igualar a Leonardo? ¿Quién sería capaz de medirse con semejante genio? Tampoco lo pensaron mucho: Miguel Ángel. Y comienzan los enfrentamientos. Leonardo, 50 años, un mito viviente reconocido en todo el mundo civilizado de entonces. Miguel Ángel 29 años, había terminado el *David* y su ascenso era meteórico hacia la fama. Precisamente Leonardo, miembro de la comisión que decidiría el emplazamiento del gigante marmóreo, propuso un lugar poco preponderante que a Miguel Ángel no satisfizo en absoluto, al final fue el propio autor quien decidió el lugar para la colocación del joven pastor judío.

Procuraban evitarse y si coincidían en algún momento, todo eran reproches. Cuentan que en una de estas grescas, Miguel Ángel se burló duramente de Leonardo por no haber sido capaz de fundir la estatua ecuestre encargada por Ludovico Sforza, debido a su impericia y edad. Leonardo rojo de ira co-

gió una barra de hierro, la dobló con sus fuertes manos y la arrojo a los pies de su oponente, invitándole a que la volviera recta. "El terrible", cruzado de brazos, le espetó: "¿Porqué he de enderezar yo las cosas que tu has torcido?"

Y siguieron laborando, Leonardo en su pared y Miguel Ángel que había empezado después, en los cartones preparatorios del tema que el consejo le impuso: la batalla de Cascina (julio 1364). El genio dibuja los hercúleos cuerpos desnudos de los soldados florentinos bañándose en el Arno, cerca de esta ciudad y a seis leguas de Pisa. Sorprendidos por los soldados pisanos, logran vestirse, tomar las armas y vencer. Unos soberbios dibujos que describen magistralmente la tensión de la inmediata batalla. Toda Florencia bullía de rumores, expectación, charlas, comentarios, discusiones y regocijo ante el gran espectáculo: dos colosos del arte frente a frente. A los pocos meses, Miguel Ángel, fiel a su costumbre de trabajar sin descanso, ha terminado los impresionantes cartones.

Pero el final de la historia fue desastroso y decepcionante. El de Vinci, sin escarmentar del deterioro de "La última cena", en Milán por el empleo de una técnica inadecuada, sufrió un estrepitoso fracaso. Casi acabada la obra, comenzó a desprenderse por el principio. Desalentado y aprovechando la ocasión, se marcha nuevamente a Milán requerido por el representante del rey francés, sin solucionar el problema y dejando irritadísimos a los florentinos. En cuanto a Miguel Ángel, no llegó ni a trasla-

dar el dibujo al muro. Por orden del nuevo papa Julio II, marchó a Roma para trabajar a su servicio.

La parte central del mural de Leonardo, que pudo conservarse durante algún tiempo, fue copiado por varios artistas. Da una idea del grandioso trabajo, un dibujo en el que cuatro feroces jinetes se disputan un estandarte, copia atribuida a Rubens (Louvre). El cartón de Miguel Ángel fue troceado y repartido. Del trabajo completo existe una copia a menor escala de Aristóteles Sangallo (Colección Earl of Leicester, Reino Unido).

El jardín de los nenúfares

A primeras horas de una mañana del verano de 1.891, el pintor remaba en el río cercano a su casa. Le encantaba pintar desde su pequeña embarcación que había acondicionado para tal menester. Escudriñando los alrededores en busca de un posible tema, aparecieron ante él unos altos chopos en ambas orillas. De pronto se levantó una leve brisa y comenzó a escuchar el suave bisbiseo del viento. Las hojas verde-plateadas de los gigantes comenzaron a titilar

como si quisieran llamar su atención. Sin dejar de mirar, el pintor colocó una tela sobre su caballete y comenzó a bosquejar aquel bellísimo retazo de naturaleza.

Volvió a su casa con el propósito de tornar periódicamente para seguir pintando a sus altos vecinos ribereños. Su intención, como buen impresionista, era captar la luz en las distintas horas del día. Una tarde, enfrascado en su tarea sobre el pequeño taller flotante, se acercó a saludarle el dueño de la chopera; le anunció que pensaba talar los árboles pues ya tenían buen porte para darles utilidad. El pintor se quedó pensativo y tras unos minutos de conversación, llegó a un acuerdo drástico con el campesino: le compró el terreno, naturalmente, con chopos incluidos. Solucionado el problema, siguió pintando hasta el otoño. Realizó una serie de veinte cuadros en los que reflejaba magistralmente el cambio de aquellos árboles en su follaje así como la distinta luminosidad a lo largo de las estaciones.

Claude-Oscar Monet nació en París en 1840. Al contrario que otras familias que marchaban a la capital francesa en busca de trabajo, la suya, cuando tenía cinco años, se trasladó a la ciudad portuaria de El Havre donde su padre trabajaría en un almacén de víveres, propiedad de su cuñado, para abastecer a los barcos. Sus dotes naturales para el dibujo le permitieron, con apenas quince años, realizar caricaturas que le reportaban algunos ingresos y cierta fama local. Abandonó esta actividad cuando conoció y acompañó al pintor Eugène Boudin para pintar al

aire libre. Aquella experiencia le marcó y fue la constante de su vida: siempre que fuera posible pintaría en la naturaleza.

Regresó a París para estudiar pintura; consiguió que le admitieran dos cuadros en el Salón anual pero su situación económica era tan dramática, que se vio obligado a volver a la casa familiar. Su amante, Camille, quedaba en París a punto de dar a luz. Al mismo tiempo sufría una afección ocular. Todas estas adversidades le llevaron al borde del suicidio. En 1871, ya casado, se estableció en Argenteuil donde pintó los cuadros más luminosos de su carrera. Poco después de nacer el segundo hijo, Camille falleció y Monet volvió a casarse con Alice, una viuda que aportaba seis hijos al matrimonio. La gran familia se instaló en Giverny, a orillas del Sena, donde viviría hasta el resto de sus días. Ayudado por el marchante de arte Durand-Ruel comenzó, por fin, a salir de sus penurias y a obtener el éxito y reconocimiento merecidos. En busca de nuevos temas, visitó España, Venecia, Londres y Noruega. Compró la casa donde vivían y con sus propias manos amplió y trabajó en el jardín de la vivienda hasta convertirlo en una de sus pasiones, además de un espléndido vergel. Construyó un estanque, varias fuentes y plantó infinidad de flores, arbustos y enredaderas. Aquí retrató a su familia con el jardín como fondo o protagonista. Cuando nuevamente quedó viudo, Monet apenas salió de Giverny. Las flores eran el tema favorito de sus cuadros; en los últimos años

instaló un estudio en el jardín para pintar exclusivamente sus queridos nenúfares.

El proyecto pintor murió a los ochenta y seis años, reconocido unánimemente como "El abuelo del arte francés".

¡Carcomas!

En el silencio de la noche o en la quietud de las siestas veraniegas, se oye su cansino, monótono y característico sonido: raas... raas... Excava galerías como un minero ciego, de día, de noche, a todas horas y siempre que no detecte ruidos cercanos; al aproximársele o dar un pequeño golpe en la madera, deja su actividad automáticamente. La carcoma es la larva de un coleóptero xilófago, es decir, se alimenta

de la madera. El gusano es de color lechoso y puede medir hasta 18 mm. Su cuerpo es extremadamente blando excepto su minúscula boca o pico. El insecto pone los huevos en las grietas o rendijas de la madera y cuando salen las larvas, todo su entorno es comida. Pueden comenzar a alimentarse tallando túneles en la dirección de la veta. Pululan, sin ser perceptibles, en el interior de una vieja mecedora; hasta que un día decidimos descansar en ella con leves balanceos y, de pronto, percibimos que algo falla bajo nuestra humanidad, desplomándonos con el consiguiente sobresalto doloroso. A veces bajo los muebles se observan montoncitos de harina de madera o, en las superficies de éstos, pequeños agujeros de varios milímetros de diámetro.

José María Osorio, tuvo su modesto taller en la calle de San José, próximo a la del Seis de Junio. Excelente maestro, torneaba bellos bolillos y balaustres valiéndose de un rudimentario torno accionado a pedal. De este artefacto, de sus precisos cálculos y de sus manos maestras, salieron las barandas y balaustradas de nuestra Casa Consistorial, así como las que había en el desaparecido Hotel París. Cuando le hacía una visita para verlo tornear, charlábamos de temas variopintos, y refiriéndose al susodicho gusano taladrador, él había observado en muchas ocasiones, mientras descansaba liando un cigarrillo de picadura, que el avance por las galerías lo hace barrenando, es decir, girando su pico a guisa de barrena. La guía o pequeño apéndice helicoidal de una antigua barrena de mano se llama gusano, el

barrenillo es otro coleóptero que ataca a algunos árboles; coincidencias semánticas no casuales.

La carcoma se alimenta de distintas clases de madera, son dignas de su dieta: el olmo, haya, varias clases de pino, chopo, castaño, roble y otras, además de atreverse con la dura encina. Desestima las maderas resinosas y olorosas, entre otras: el pino que contenga mucha resina, cedro o enebro. Con delgadas tablas de esta última, se forraban los interiores de arcones y baúles para evitar las polillas. Habitan en muebles antiguos y menos en los de hoy; la mayoría de éstos se fabrican con tableros aglomerados (viruta, serrín y cola), cubiertos de madera laminada, este producto no les gusta. La madera maciza actual pasa por hornos de vapor, eliminando así, los posibles insectos.

La carcoma tiene un protagonismo muy negativo en el arte, ha causado estragos en la imaginería de todas las épocas. Muchas esculturas antiguas han sido víctimas de este gusano. Algunas de ellas se han desmoronado al intentar manipularlas, quedando prácticamente irrecuperables. Los huevos que puso el insecto en el tablón, tras su metamorfosis, fueron imposibles de detectar, con lo que, la escultura ya llevaba el mal en su interior, cual griego en el caballo de Odiseo. Además, la carcoma no sabe distinguir entre una valiosa talla policromada románica o la humilde pata de una silla de zaguán. Paradójicamente, algunos falsificadores de tallas antiguas, rozan golpean y disparan a la pieza, a distancia conve-

niente, con cartuchos de perdigones para imitar los orificios de estos dañinos tallistas.

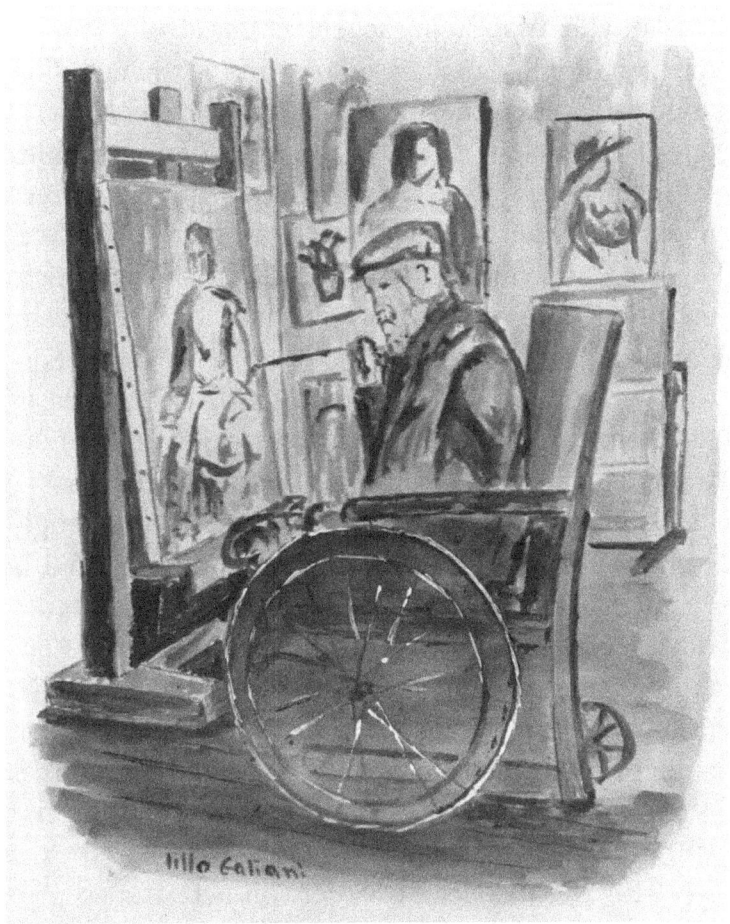

El decorador de porcelanas

Pierre-Auguste Renoir, nació en 1841, en Limoges, famosa por sus porcelanas. Hijo de un oficial de sastrería y una costurera, penúltimo de siete hermanos. A los cuatro años de nacer, la familia se

trasladó a París. En la escuela, el maestro le reprendía por atender más al dibujo que a sus estudios, además cantaba maravillosamente en el coro de la iglesia de Saint-Eustache. La precariedad económica familiar hizo que el padre lo colocara, con trece años, en un taller dedicado a la decoración de porcelanas. Cuando aprendió el oficio, su misión consistía en pintar flores en las piezas de las vajillas; cobraba por ramillete pintado. Por la noche, dada su persistente afición y talento para el dibujo, asistía a clases nocturnas. Cuando la fábrica cerró y se quedó sin trabajo, continuó decorando abanicos, biombos y otros objetos decorativos. Durante un año copió cuadros de grandes artistas en el Louvre. Pasó a la academia de Charles Gleyre donde permaneció durante dos años y allí conoció a los que serían sus amigos impresionistas, entre ellos Manet. En 1867 presenta "Diana Cazadora" (National Gallery, Washington) al Salón de Arte de París, obra que le es rechazada. Pero al año siguiente, le admitieron "Lisa con sombrilla" (Museo Folkwang, Alemania).

En 1870, con motivo del conflicto franco-prusiano, es llamado a filas y se incorpora a un regimiento de caballería en Burdeos. No llega a ser enviado a primera línea pero sufre varias enfermedades, entre ellas disentería. En esta guerra sufre la pérdida de su querido amigo Fréderic Bazille, muerto en combate; éste era compañero pintor de la academia y, de familia acaudalada, había ayudado a Renoir en sus penurias económicas. Con motivo de la contienda, Francia sufrió una dura recesión y

muy pocos podían permitirse la adquisición de un cuadro. Renoir soportó una situación de verdadera pobreza, subsistiendo gracias a los retratos que llevaba a cabo por poco dinero e incluso cobrando en especie. Por llevar a sus amigos pintores a la taberna del "Tío Fournaise", el dueño le encargó su retrato y el de su hija. A cambio de unas botas, pintó el retrato de la mujer de un zapatero. Mientras trabajaba en la pintura tuvo que soportar con paciencia las sugerencias, opiniones y defectos que todos los miembros de la familia le ponían, apiñados alrededor del cuadro. Con cuarenta años Renoir comienza a mejorar su situación monetaria gracias a la ayuda de dos mecenas: Víctor Chocquet, rico funcionario de aduanas y el marchante Paul Durant-Ruel que comenzaron a adquirir sus obras (años más tarde, también conocería al famoso marcharte de arte, Ambroise Vollard). Hacia 1880, tras un viaje a Italia, Argelia y España (gran admirador de las obras de Velázquez), el pintor comienza a abandonar la técnica impresionista, pasando a los tonos nacarados y a dar más fluidez a sus pinceladas.

En 1890 se casó con Aline Charigot con la que ya tenía un hijo. Después nacieron otros dos (el segundo, Jean, 1894-1979, famoso director de cine). Pero su felicidad familiar y artística, se vieron ensombrecidas por la dura enfermedad. En principio sufrió parálisis facial a causa de un enfriamiento. A partir de 1890 quedó afectado de un reumatismo deformante que le producía terribles dolores. Pero era tal su fortaleza de ánimo, que postrado en una

silla de ruedas, se hacía atar los pinceles a sus anquilosados dedos y pintaba sin descanso, mientras declaraba con agradecimiento a la vida: «Después de todo, soy un tipo afortunado». En el verano de 1919, fue llevado a París para contemplar sus propias obras expuestas en el Louvre. Allí se despidió de "Las bodas de Caná", del Veronés, una de las pinturas que más había admirado siempre. En diciembre de ese mismo año, moría en Cagnes.

Las cosas de Ginés

Pregúntese el posible lector "¿Quién era Ginés?", y en las respuestas de los que le conocieron hallará chascarrillos, dichos y agudezas sin cuento. Todo un personaje en nuestra ciudad, Ginés fue panadero y el trabajo de modelar barras, roscas, bollos, panes normales y morenos lo llevó a cabo, hasta su jubilación, en la desaparecida "Panificadora de Valdepeñas". Era bajito, de ojos pequeños y oscuros como dos bayas maduras de enebro. De coquetería extrema por él no pasaban los años, quién sabe si habría llevado a cabo algún pactado con Mefistófeles. A edad avanzada su cabello era abundante, ondulado, negro como el azabache y carente de canas; naturalmente se lo teñía y además se rasuraba el vello del pecho; de siempre utilizaba afeites cual metrosexual de hoy. Muy elegante: pantalón negro con la raya impecable, zapatos charolados; para conjuntar, camisa negra o, para acentuar el contraste,

blanca inmaculada. Si hacía fresco, lucía con garbo un jersey sobre los hombros, todo ello aderezado con bastante oro. Ginés tenía un humor fino, era guasón, gracioso y chispeante. De todos era conocida su clara y definida homosexualidad, no presumía de ello ni se avergonzaba, simplemente era así. Nunca salió del armario porque nunca había entrado en él. Si alguien pretendía zaherirle, por su condición, replicaba adecuadamente y con tal agudeza que el malintencionado quedaba confundido y desarmado. Se contaba de él, cualquiera sabe, que al término de nuestra guerra fue requerida su presencia en el cuartel de la Guardia Civil. Al preguntársele sobre sus actividades, adhesiones o pertenencia durante la contienda, Ginés contestó: « Mi capitán, yo de cintura para arriba, de mi padre y de mi madre, de cintura para abajo (con un leve contoneo de caderas), al 'glorioso movimiento' ». Al parecer los de la Benemérita, entre risas, le dejaron marchar tranquilamente. Muy querido en el vecindario, charlaba con todos y a todos servía de regocijo. Vivía muy cerca del taller de mi padre y alguna vez se presentaba en busca de solución para pequeñas e impertinentes chapuzas. Departía con los que allí se encontraban (a veces yo estaba presente), y el final siempre era el mismo: prorrumpir en grandes carcajadas por los dislates, chanzas y ocurrencias de Ginés.

Un día se presentó en el taller con un bulto bajo el brazo. Mi padre no estaba de humor y muy atareado. Comenzó a desenvolver tranquilamente el paquete mientras comentaba con su voz cadenciosa:

«Maestro, a ver qué solución "podemos" darle a esta obra de arte». Mi padre, aún sin terminar de mostrar lo que traía en el envoltorio, yendo de acá para allá, enfrascado en su quehacer e imaginándose el encargo importante, le contestó, con brusquedad, que no podía perder el tiempo en lo que seguramente sería una minucia incómoda. Sin perturbarse, terminó de retirar los papeles de estraza y colocó el objeto encima de uno de los bancos de trabajo. Era un Niño Jesús de unos cuarenta centímetros; no el recién nacido sino un jovenzuelo de diez o doce años en posición erguida, con vestidura hasta los pies de los cuales sólo se mostraban los dedos.

Instintivamente cogí la figura y comencé a darle vueltas para examinarla. No era una escayola, se trataba de una excelente talla en madera policromada. El ropaje azul claro con rodales desvaídos, en algunas pequeñas zonas se había desprendido el color, mostrando el aparejo de estuco; en las superficies estofadas el brillo del oro se hacía patente. La cara con algún arañazo pero en buen estado, la pintura del cabello aceptable. La madera, de pino, se conservaba sana y sin vestigios de carcoma. Pero un detalle, claramente perceptible en la pequeña imagen, saltaba a la vista: le faltaban los brazos.

Estas dos piezas se tallan aparte y después se ensamblan a los costados mediante clavijas de madera encoladas. Los planos laterales, donde iban pegadas las desaparecidas extremidades, mostraban dichas clavijas de madera, quebradas e incrustadas en los agujeros de ensamble. Examinaba con dete-

nimiento los pormenores de aquel trabajo de talla; con qué minúsculas herramientas abrirían los surcos del cabello; cómo habrían labrado el delicado cordoncillo anudado en su cintura. Yo era muy joven, trabajaba la madera pero en otros menesteres más prosaicos, aún no conocía las técnicas de la talla y por eso aquella pequeña imagen llamaba mi atención. Ginés me observaba con sus ojillos vivarachos, encantado del interés que yo mostraba: «Es precioso, ¿verdad?». Sin pronunciar palabra asentí con la cabeza. Mi padre, con cierta curiosidad, se acercó a mirar, al igual que el cliente que se encontraba allí, también mi tío Ramón, oficial del taller. Ginés aprovechó la ocasión y dijo con voz amelcochada y fingidamente compungido: «Fijaos que pena, el pobrecito no tiene brazos». Mi padre moviendo la cabeza le dijo: «Ya sabía yo que sería uno de tus trabajitos; qué es lo que pretendes, ¿Que se los ensamble?». Ginés sonreía, había conseguido llamar un poco la atención de mi padre: «Bueno..., más o menos... Pero el caso es que...». «¿Que no tienes las piezas? -mi padre vio abrirse el cielo-. «Entonces Ginés no puedo hacer nada, yo no sé tallar la madera, lo siento». «No es eso...»-titubeaba Ginés-. «¿En qué quedamos, las tienes o no?». Ginés sacó del bolsillo un pequeño envoltorio y, con excesiva, innecesaria y sospechosa lentitud, comenzó a descubrirlo. Mi padre, impaciente y sin esperar, mientras se dirigía nuevamente a su trabajo, me indicó que cogiera las piezas y se las colocara. Eso sí que podía hacerlo yo; desembarazar los agujeros de los hombros

e insertar, con dos clavijas nuevas, los brazos encolados y sujetos con un gato; además presumiría de haber restaurado una pieza de arte. Pero Gines había terminado, por fin, de desenvolver lo que traía en el pequeño paquete. Mi tío, mudo a los tres años por meningitis, soltó un grito estentóreo, el cliente descargó un «¡¡Arrea!!», y yo, con los ojos dilatados en exceso, miraba mudo de asombro. Mi padre, alarmado, volvió al grupo y pudo ver lo que Ginés mostraba en sus manos: ¡dos brazos de plástico, color tirando a carne, procedentes de una vieja muñeca! Desnudos, flexionados en ángulo recto y totalmente desproporcionados, por pequeños, a la figura. Al parecer el amigo que le regaló la imagen le dijo que, durante la guerra, un desalmado iconoclasta le había arrancado los brazos y no sabía el paradero de ellos. Mi padre, que nunca pronunciaba palabras malsonantes, encalabrinado lanzó una imprecación a Ginés; éste sin inmutarse lo más mínimo decía: «Alfonso, no seas mal hablado ni te enfades delante del Niño, que es muy milagroso, además puede castigarte». Y mi padre gritaba: «¡Te parece poco el castigo que tengo contigo!». «¡Ni sueñes que en mi taller se va a llevar a cabo tamaña chapuza!».

Pero los ruegos, la insistencia, la persuasión y la gracia de Ginés, para que al Niño se le colocasen los brazos, ablandaron a mi querido padre y... la responsabilidad de "ejecutar" el desafortunado implante cayó sobre mí cual pesada losa. Atornillé las piezas a los costados, convencido del funesto resultado. Dejé la figura en el banco, me retiré y obser-

vamos el desaguisado; el Niño hubiera tenido dificultades para rascarse el ombligo. Estaba ridículo, esperpéntico y grotesco; más que a devoción, movía a hilaridad. Tras un momento de forzado silencio y contención, todos acabamos riendo estrepitosamente.

Pero Ginés estaba felicísimo y complacido; dándome las gracias, sólo eso porque Ginés era muy tacaño, envolvió malamente la figura y salió del taller con sus andares característicos y tarareando "Morita de Tetuán" de nuestro admirado paisano, a quien en 1994 me cupo el honor de inmortalizar en bronce, el gran tonadillero y otrora afamado, Tomás de Antequera.

Muerte prematura

Bien parecido, agradable, educado, rico y famoso. Nunca suscitaba la envidia de sus colegas, al contrario; por su buen carácter con todo el mundo, era respetado y reconocido como un gran pintor y gran persona. Amaba la vida y, de ésta, a la mujeres. Grande era la afición del artista por los placeres sexuales. Aquella última noche fue de agitación amorosa y desmedida fogosidad carnal. Por la mañana el pintor se encontraba mal, le faltaban las fuerzas, se sentía débil y con fiebre. Como gran personaje que

era, los médicos acudieron prestos para atenderle. Según cuenta su biógrafo, no quiso especificar a los galenos el porqué de su mal estado. Y así, ante el desconocimiento de las causas los médicos optaron, como se acostumbraba en aquellos tiempos, por practicarle una sangría; por lo que, si fue así como ocurrió, en vez de fortalecerle contribuyeron a su fallecimiento. Murió el 6 de abril de 1520, Viernes Santo y día de su 37 cumpleaños. Muerte odiosa e injustamente prematura.

Pero naturalmente, Raffaello Sanzio (Rafael), no es conocido por lo anecdótico de su muerte sino por ser uno de los pintores más sobresalientes del Renacimiento. Nació en Urbino, a poco más de un centenar de kilómetros de Florencia, en 1483. Su padre también era pintor y poeta, de él recibió sus primeras enseñanzas. Su tío Bartolomeo, que era sacerdote, se hizo cargo del pequeño Rafael a los once años, pues a esta edad quedó huérfano.

Con apenas 17 años ya era un excelente pintor y realizaba encargos importantes. A los veinte, con el título de "Magíster", se traslada a Florencia y abre su propio taller. En aquel entonces, el paso por esta capital del arte era obligado para cualquier artista que quisiera ser conocido. Compagina su trabajo con los viajes por distintas ciudades. Recibe numerosos encargos de temas religiosos; pinta como los ángeles a éstos y otros personajes sagrados; es proverbial su maestría para infundirles un carácter entre humano y celestial. Realiza una serie de cuadros con la Virgen y el Niño de una exquisitez extrema,

por encargo de las principales familias florentinas. Tras la marcha de Miguel Ángel y Leonardo de Florencia, fue considerado el mejor pintor de la ciudad y su entorno. A pesar de su fama, humildemente, seguía admirando y aprendiendo de las obras de estos dos pesos pesados. Transcurridos tres años, Rafael se traslada a Roma donde residirá hasta su muerte. Fue recomendado por un tío lejano, el arquitecto Bramante que dirigía las obras de remodelación de la Basílica de San Pedro. Con sólo veinticinco años, asumió la responsabilidad de pintar varios frescos en las estancias privadas de Julio II en el Vaticano. En la Cámara de la Signatura (biblioteca del pontífice), lleva a cabo el grandioso fresco *La escuela de Atenas*, en el que describe a un grupo de filósofos y matemáticos bajo una impresionante construcción. En este trabajo, Rafael expresa el gran respeto que siente por los grandes personajes griegos. En el muro de enfrente, el artista pinta otro fresco de las mismas dimensiones *Disputa del Santísimo sacramento*, en el que glorifica a la Iglesia con personajes celestiales. No obstante de la magnificencia de la obra que esta realizando, Rafael se desliza a través de largos corredores, llega a una gran sala y mira hacia arriba para observar en silencio y furtivamente el trabajo que está llevando a cabo, encaramado en los andamios, su estimado artista. Éste se encuentra también en el Vaticano, es Miguel Ángel, enfrascado en las pinturas de la Capilla Sixtina.

Rafael fue un gran retratista, pintó una galería de personajes representativos de su tiempo; en ellos no sólo dejó plasmada su excelente factura plástica, también la precisión psicológica de los retratados. Por citar alguno, el realizado un año antes de su muerte, *La fornarina* (Galería Nacional, Roma), su amante, hija de un panadero romano.

En sus honras fúnebres, fue acompañado de toda la corte papal. Descansa, según sus deseos, en el Panteón de Agripa, en la ciudad eterna.

La piedra

Aquellos individuos de revuelta cabellera, largas y desaseadas barba y cubiertos de pieles, tallaban las piedras de cuarcita o de sílex golpeando una contra otra. Situados lejos en el tiempo pero no en la distancia se han recogido cuarcitas talladas en las vegas del Jabalón.La procedencia etimológica de la palabra "escultura" es del verbo latino sculpere, con el significado de labrar o tallar la piedra, madera o metal. De un lado, aquellos antecesores no podrían catalogarse como los primeros escultores paleolíticos porque los objetos esculpidos tenían un fin utili-

tario o belicoso. Sin embargo, la muy oronda y famosa "Venus de Willendorf" (minúscula figura tallada en piedra caliza), fue descubierta entre las industrias líticas de un yacimiento del Paleolítico Superior. Ya había, por tanto, un artista que no sólo sabía tallar hachas, raederas y puntas de flechas. A partir de aquí, o mejor de allá, sería prolijo e innecesario enumerar las civilizaciones que han empleado este material para sus actividades artísticas.

La piedra es un material idóneo para la escultura, pronto fue catalogada como apta por sus muchas características, entre ellas la durabilidad y resistencia a la intemperie. Por su gran variedad en dureza, color, textura y grano, pueden elegirse las que mejor se adapten al proyecto escultórico. Las canteras son los lugares de extracción del material, muchas de ellas se siguen explotando desde hace siglos. Casi toda la producción se destina a la arquitectura. A más dureza, más dificultad en la talla pero se consigue mejor pulimento. Las piedras recién extraídas de la cantera se tallan mejor pues, al contener humedad, facilitan su labra. Por el contrario, las piedras blandas se dejan un tiempo para que pierdan la humedad y adquieran más dureza.

Entre las piedras extremadamente duras están: el basalto, pórfido, diorita, gabro, cuarcita etc. Fueron utilizadas por los egipcios y las herramientas empleadas para su labra encierran un misterio ya que, en las épocas de su ejecución, el metal que conocían era el cobre. Aunque se catalogan aparte, los granitos podrían incluirse en las piedras duras. Hay

piedras de menor dureza como las calizas y areniscas, estas últimas no admiten pulimento.

Muchas herramientas para la escultura en piedra, son comunes a las utilizadas por los canteros. Entre las más conocidas está el cincel, consistente en una corta barra de acero con filo en un extremo y fabricados con distinta anchura de boca; las gradinas son cinceles dentados, los punteros acaban en punta piramidal. Todos son golpeados con la maceta o maza (actualmente sustituidos por martillos neumáticos). En la construcción de iglesias y catedrales, se instalaban fraguas portátiles a pie de obra. Los herreros aguzaban y templaban las herramientas que continuamente se iban desgastando. Además de ser buenos forjadores, debían conocer a la perfección los secretos del templado del acero. Un cincel con poco temple, se mella y desgasta a los pocos golpes; si el temple es excesivo, un cincel con demasiada dureza se quiebra por su fragilidad. Actualmente la herramienta de acero se ha substituido por la WIDIA (wie diamant), se obtiene calentando con carbón polvo de tungsteno, incluyendo 10% de cobalto. Este material de elevada dureza, se fabrica en pequeñas plaquitas que se incrustan en las bocas de las herramientas. Para desbastar un bloque, se utilizan radiales con discos diamantados (el borde del disco lleva adheridas partículas de diamante). Cuando es factible el pulido, éste se consigue con toda una gama de materiales abrasivos más eficaces que la antigua piedra pómez. Por distintos motivos, la escultura en piedra es cada vez menos frecuente;

muchas escuelas de Bellas Artes vienen dejando de lado la enseñanza de esta actividad artística milenaria.

Mármol

De siempre se consideró al mármol como símbolo de poder, esencia de lo eterno o persistencia en el tiempo, envoltura de lujo u ornato excelso. Como muestra de su grandiosidad dos botones: la catedral de Milán, montaña de mármol bordado primorosamente, y el Taj Mahal (Agra, India), una de las siete maravillas del mundo moderno.

El origen geológico del mármol es muy humilde ya que procede de piedras calizas comunes que a lo largo de millones de años, y como consecuencia de altas presiones y temperaturas, se metamorfosearon en rocas cristalinas. Su componente principal es el carbonato cálcico que puede oscilar entre el 90 y casi 100% según la pureza del material. La presencia de determinados minerales u óxidos de metales, además de influir en la durabilidad, resistencia y valoración comercial, son el origen de las distintas coloraciones que puede presentar, y según la concentración o dispersión de los mismos darán lugar a las tonalidades cromáticas uniformes o veteadas. Estos elementos, que determinan la belleza de un mármol y sus muchas variedades, son considerados como impurezas desde el punto de vista geológico. Pueden dividirse, por tanto, en mármoles blancos y de color, estos últimos en monocromos y polícromos. Los mármoles blancos son los más puros pero siempre se encuentran en ellos por ínfimas que sean, algunas de dichas impurezas, el blanco puro 100% carbonato cálcico no existe. Para economizar material, ya que su misión es principalmente decorativa, los bloques extraídos de las canteras son transportados a los aserraderos, divididos en tableros de dos y tres centímetros de espesor y pulidos a espejo por una sola cara. Generalmente se emplea en arquitectura para embellecer superficies, en interiores y exteriores.

Pero de las infinitas variedades de mármol que la naturaleza ofrece al hombre para que éste cree

belleza, son los blancos ("blancos estatuarios"), los más utilizados para la actividad escultórica; con menor frecuencia el negro, rosa y algún otro, siempre que estén exentos de vetas ya que estás, como ocurre en la madera, pueden entorpecer o distraer los volúmenes y conformación de una talla. El mármol es el material por excelencia para la escultura; no es muy duro (la mitad de dureza que el granito), admite el pulido y abrillantado, además es muy translúcido (deja pasar la luz con cierta facilidad en su masa). Los rayos de sol pueden atravesar la superficie hasta una profundidad de varios centímetros; los cristales internos reflejarán estos rayos confiriéndole una hermosa luminosidad.

Los mármoles muy puros se encuentran en Vermont y Alabama, Estados Unidos. En España es muy conocido el Blanco Macael que se extrae en las canteras de esta localidad almeriense, las cuales eran ya explotadas por los fenicios. Un mármol clásico, en sentido literal, es el legendario "Pentélico" que toma su nombre del monte (Cerca de Atenas), donde se extrajo en la antigüedad para la construcción del Partenón y la Acrópolis. El Pentélico es un mármol blanco con ligerísima tonalidad dorada, esta particularidad confiere a las esculturas, por la ya citada reflexión de la luz, una belleza extraordinaria, trasformando la piel marmórea en sorprendente y bellísima carne mórbida y viva. Por las mismas causas, el Partenón resplandece en los atardeceres atenienses. Por supuesto Fidias, Praxíteles y su discípulo Leócares, Scopas, Policleto (autor del Canon) y

la extensa pléyade de escultores griegos, estimaban y esculpían el mármol de este monte.

En la actualidad las canteras del monte Pentélico permanecen cerradas y protegidas por el estado griego, tan sólo se extrae el material que va demandando la restauración del Partenón y demás edificios de la Acrópolis.

Pero hablar de mármol es hablar de Italia. La península en forma de bota está salpicada de yacimientos en toda su extensión, es el primer productor mundial y, por lógica, el país puntero en tecnología de extracción labra y manufactura del precioso material. Los mayores avances técnicos y tecnológicos empleados en todo el mundo tienen su origen en Italia. Por tales razones de peso, esta tierra de los antiguos Etruscos, tiene ganado merecidamente el apelativo de "Patria del Mármol".

Pero la zona conocida mundialmente es la provincia de Massa Carrara en la región de la Toscana, en los Alpes Apuanos. Dentro de ésta, la Meca del mármol es la ciudad de Carrara; con más de trescientas canteras en activo (muchas de ellas se remontan a la época romana), se extraen anualmente casi un millón de toneladas de oro blanco. En aquellas montañas se perdía Miguel Ángel para soñar, para huir de la ira de Julio II o para mezclarse en cordial camaradería con los rudos canteros, dirigir las extracciones y examinar minuciosamente los bloques que necesitaba para su elevado quehacer. Cuando se marchaba de aquellos lugares, siempre comentaba que volvería para tallar en los acantila-

dos un coloso marmóreo que los navegantes divisarían desde lejos por su blancura. Su intensa actividad, compromisos y sufrimientos le impidieron realizar su sueño.

En Carrara, se piensa, se habla se discute, se compra y se vende mármol. Pero no sólo mármol de todos los colores, texturas, calidades y precios. Debido al ya referido potencial tecnológico, y para amortizar la costosísima maquinaria, Carrara importa grandes bloque de piedras, granitos y mármoles de todos los confines del mundo que, una vez manufacturados, vuelve a exportar. Es imposible que en su puerto, un arquitecto no encuentre el material buscado por raro que sea. Las calles de Carrara bullen de turistas curiosos que observan cómo se trabaja en los pequeños talleres de escultura, las tiendas ofrecen toda clase de figuras labradas en mármol, las ferreterías especializadas expenden todo tipo de herramientas de talla. Los artistas buscan en pequeños almacenes su bloque grande o pequeño y discuten con el propietario el precio del mismo.

El mármol "Blanco carrara", el más famoso del mundo, se presenta en muchas clases o calidades; de todas ellas, la tercera o "Bianco venato" tiene gran interés comercial, la segunda o "Bianco unito" contiene el 98% de carbonato cálcico, la producción y consumo de éste es intensiva. Por último, el rey de los mármoles, el mítico, el utilizado por Donatello, Luca della Robbia, Torrigiano, Verrocchio, Miguel Ángel, Bernini, Antonio Canovas y otros tantos, el mármol reservado exclusivamente para la escultura

y trabajos arquitectónicos de gran exquisitez y valor, el de primera clase: "BIANCO PURO", así llamado porque contiene un 99,9% de carbonato cálcico. Es de grano fino, muy dócil a los ataques de la herramienta; pulido y abrillantado da unas superficies sedosas, de tal suavidad al tacto, que la talla de un desnudo transmite, entre otras, sensaciones voluptuosas. Como valor añadido, el paso del tiempo le hace ganar en belleza.

Murió con las botas puestas

Los abuelos del pintor habían emigrado desde la ciudad de Cesena, en Italia, cruzando los Alpes

para llegar a Francia. De los muchos hijos que tuvieron, tan sólo pervivió el padre del pintor que se estableció en Aix-en-Provence. Aquí nació Paul Cézanne, en enero de 1839. El apellido fue adoptado por la familia en recuerdo de su ciudad de origen. El padre recordaba su penosa infancia y cómo a base de trabajo, esfuerzo y ahorro, había pasado de aprendiz a patrón fabricante de sombreros. Soñaba con que su hijo fuese su colaborador y que un día tomara las riendas del próspero negocio; continuamente mostraba su desdén por los oficios poco seguros y en especial el de la pintura. Y así hubo de sufrir el pintor la fuerte oposición de su progenitor a las tendencias irresistibles que sentía hacia el arte. En su infancia tuvo dos amigos, Baptistin Baille, futuro ingeniero y Emile Zola, que llegaría a ser el escritor más famoso de su época. Cuando dejaba las clases en la escuela, Cézanne asistía a la academia municipal de pintura. Más tarde, con el único propósito de complacer a su padre, se matriculó en derecho. Aún habiendo superado el curso, detestaba de tal manera los estudios jurídicos que el padre, muy a su pesar, le permitió su traslado a la capital francesa (1861) para estudiar arte.

La estancia en París no fue muy satisfactoria, su carácter adusto, retraído e inseguro no le reportaron muchos amigos. Los nulos progresos y la dependencia económica, le hicieron volver con la familia. Su padre había prosperado hasta conseguir ser propietario de un pequeño banco, en el que Cezánne entró a trabajar sin demasiado interés; se entretenía

dibujando en los márgenes de los libros de cuentas. Al año siguiente regresa a París para realizar el ingreso en la Escuela de Bellas Artes pero es suspendido. Su máxima ilusión, para agradar al padre, es que le admitan un cuadro en el Salón de París. Cada año presenta una o dos obras que le son rechazadas sistemáticamente; tan sólo en 1882 le admitieron un cuadro porque entre los miembros del jurado se encontraba un amigo suyo.

Quizás fue el pintor más vapuleado por la crítica; su obra fue ridiculizada e ignorada durante largo tiempo. Pero su voluntad inquebrantable ante las adversidades, le hicieron continuar en su empeño; inaccesible al desaliento, siguió pintando. Al menor signo de interés por parte de alguien hacia un cuadro suyo, se lo regalaba de inmediato; de esta forma repartió gran cantidad de su obra. El tío Tanguy, modestísimo marchante al que Cézanne tenía confiadas las llaves de su taller, estaba autorizado para vender sus pinturas entre 40 y 100 francos, según tamaño. El cliente podía elegir entre montones de telas enrolladas y apiladas en el pequeño estudio. Cuando el comprador no podía permitirse las tarifas, Tanguy echaba mano de algunos grandes lienzos donde el artista había pintado motivos distintos por separado, y con las tijeras recortaba el tema elegido, por lo que el aficionado podía llevarse dos o tres "Manzanas "de Cézanne por un precio ínfimo.

Tomó parte en las exposiciones de sus compañeros impresionistas, conoció a Rodin y a la pintora norteamericana Mary Cassatt que dijo de él, ser una

persona tierna y encantadora a pesar de su adustez. En 1886 se casó con Hortense con la que ya tenía un hijo. En 1895, el marchante Ambroise Vollard, su gran valedor y amigo, le organizó una exposición en su galería de París, en la que despertó gran interés por parte de los jóvenes artistas de vanguardia. Por fin su pintura comenzó a valorarse, siendo parte de su obra un gran referente para el Cubismo de Picasso, Gris y Braque. En 1.906, mientras pintaba en el campo, un fortísimo chaparrón de octubre le hizo caer desvanecido. Algunos días después moría de pulmonía y casi como él había deseado al afirmar poco antes: « Estoy viejo y enfermo, pero me he jurado a mí mismo morir pintando».

La talla directa

Cuando le preguntaban a Miguel Ángel sobre las dificultades y problemas inherentes a la realización de sus bellísimas esculturas, contestaba con fi-

na ironía (no todo iba a ser mal carácter), que tallar una escultura era sumamente fácil, no tenía ninguna complicación, no "encerraba" ningún secreto. Se toma un buen pedazo de mármol que se adapte a las necesidades de concepción de la obra; como la figura ya está dentro del bloque, tan sólo hay que ir arrancando con la herramienta el material de alrededor, quedando, así, liberada de su envoltura. Afirmación paradójica porque es sencilla en teoría pero difícil de llevar a cabo en la práctica. Pero efectivamente, los neoplatónicos ya mantenían que la figura dormita en el interior del bloque, está implícita en la masa pétrea, marmórea o de madera; por lo tanto si no se acaba una escultura no importa, ya está ahí.

Para extraer la figura del bloque hay dos maneras de proceder: la primera es el **sacado de puntos**, la segunda es la llamada **talla directa**. Esta última consiste en tallar la figura directamente del bloque partiendo tan sólo de algún dibujo preparatorio o una figura (que puede ser de cera, yeso etc.), a muy pequeña escala del trabajo a realizar, sin más preparativos previos. Estos apoyos sólo proporcionan una aproximación de lo que será la obra definitiva. El escultor debe estar muy seguro de lo que quiere, imaginar las formas dentro del bloque, tallar hasta llegar justamente a la figura intuida; si se excede en la extracción de material, será muy difícil dar marcha atrás, pudiendo ser el error irreparable.

Podría imaginarse que el bloque, en posición horizontal, es una bañera llena de agua con una per-

sona sumergida totalmente en ella; al quitar el tapón del desagüe y a medida que el nivel del agua desciende, la persona aparece poco a poco. Cuando ya no hay agua, la figura se muestra completa; el líquido que se ha ido por el desagüe sería el material sobrante y la persona, libre de material, la escultura. El ejemplo ilustra lo que es atacar el bloque desde un plano frontal, quitando materia hacia atrás, como si se tratara de tallar un relieve cada vez más profundo, de tal forma que la figura vaya surgiendo. En la práctica se suele tallar la figura desde el frente y un plano lateral.

Los egipcios esculpían sus durísimas piedras tallando el bloque desde sus cuatro caras. Esta manera de proceder era posible teniendo en cuenta las características de la escultura egipcia: hieráticas, es decir, solemnes, sometidas al bloque y carentes de movimiento. En cada cara del mismo se dibujaba la silueta correspondiente; En la frontal, la cabeza, anchura de los hombros, caderas etc. En los planos laterales, la figura de perfil, con la anchura del pecho y posición de las piernas. Este método admite pocas variaciones.

Durante la talla, se utiliza el pequeño recurso de ir dejando en las formas, algo de material de reserva (como una costra gruesa), para, si es necesario, desplazar algo los volúmenes o corregir pequeños errores. Nunca deberá trabajarse al detalle ninguna zona hasta casi el final. Con el avance del trabajo, se van redibujando las formas con el lápiz. Las esculturas inacabadas de Miguel Ángel, los "Escla-

vos" (Academia, Florencia y Louvre), ofrecen un magistral ejemplo de talla directa, en la que se aprecia el proceso de ejecución y las huellas indelebles de la herramienta que utilizó: aquí el puntero, ahí la gradina, allí el cincel...

La talla directa se ha llevado a cabo en distintas épocas: egipcios, griegos del periodo arcaico, de alguna forma, en la Edad Media, Renacimiento, (Miguel Ángel, entusiasta de este método, lo empleó en todas sus esculturas). En el arte moderno, algunos escultores retomaron el antiquísimo y noble procedimiento de la talla directa. Pero la necesidad de un gran dominio de la técnica y lo costoso de su elaboración, hicieron que la talla directa quedase arrollada por el **sacado de puntos**, que es una técnica más segura y de la cual nos ocuparemos, quizás, en otra ocasión.

El cantero bejarano

Aquella tarde oscura y plomiza un grupo de personas, entre ellas algunos familiares y autoridades del pueblo, acompañaban al artista en su féretro. Mientras le daban tierra, varios relámpagos en la sierra iluminaron el camposanto y el cielo esparció una fina lluvia, como si llorara por el hijo que tras largos años de continua ausencia había regresado para descansar en su añorado lugar. Sus vicisitudes y peripecia vital oscilaban del anonimato al reconocimiento, de la miseria al triunfo, de la adversidad a la gloria, y al cabo de todo ello, volvía al

punto de partida, a la tierra en donde nació y a donde siempre quiso regresar para que ésta lo acogiese en su seno.

Mateo Hernández Sánchez, nació en la localidad salmantina de Béjar, en 1884. El pequeño Mateo jugaba entre bloques de piedra berroqueña, extraídos de la sierra del mismo nombre del pueblo. La escoda, picola, tallante, escafilador y otras herramientas de acero, propias del duro trabajo de labra y cantería, no le eran ajenas; Casimiro, su padre, era cantero y maestro de obras. En este ambiente familiar, su clara vocación afloró enseguida, pero también muy claro el propósito de no detenerse en el noble, pero artesanal, oficio de su padre y pasar de esta actividad hacia la artística.

A los siete años asistía a la escuela primaria y ayudaba a su padre como aprendiz, a los doce se incorpora al trabajo familiar y por las noches asiste a la escuela de Artes y Oficios donde su hermano Manuel era profesor de dibujo; él apoyó, ponderó y alentó sus ilusiones y dotes para la escultura. Transcurren los años en el pueblo y cuando tiene ocasión, marcha a Salamanca para admirar las tallas de los maestros góticos, los artistas barrocos y las fachadas repujadas en piedra del Plateresco. Realiza encargos de poca entidad para las obras de su padre pero la permanencia en el pueblo no le aporta progresos significativos. Con una beca de la diputación se traslada a Madrid para estudiar Bellas Artes, mas sólo permanece un año pues no está de acuerdo en lo que se refiere a las enseñanzas de escultura de entonces.

Quiere conocer en profundidad la talla en piedra, pero no obtiene respuestas.

Con desilusión, agravada con un fracaso matrimonial, marcha del pueblo definitivamente e instala un pequeño taller de escultura en Salamanca. Realiza algunos retratos de personalidades de la ciudad, entre ellos el rector de la universidad. Pero no es suficiente, sufre penurias de todo tipo y es ayudado por algunos amigos. Cansado de la insostenible situación, marcha en busca del "Sueño parisino". Corre el año 1913 cuando llega a París, su impedimenta es ligera, tan sólo las ilusiones de un triunfo que no será fácil conseguir.

Hospedado en una pensión modestísima, de nuevo tiene que soportar crudas privaciones y penalidades de todo tipo. No conoce el idioma, no tiene amigos, está solo en la gran capital del arte; pero el firme propósito de triunfar y su voluntad férrea le hace superar los múltiples obstáculos. Visita los museos, sobre todo el Louvre, admira la escultura en general y el arte egipcio en particular. En el Jardín de Plantas, observa los animales que más tarde realizará en piedra. Pasea, deambula y aunque no es muy dado a la conversación, intenta contactar con gente en su misma situación que le ayude a acceder a los circuitos del arte. Él se presenta como escultor, sabe tallar cualquier piedra por dura que sea, no teme a su resistencia porque allá en su Béjar natal, labraba con facilidad el granito de sus montes; sus potentes brazos y las encallecidas manos así lo atestiguan.

Utiliza el método de la **talla directa,** en desuso desde hacía varios siglos, sabe arrancar, de primera intención, la figura que potencialmente esconde la materia amorfa. Pero no tiene dinero para adquirir las costosas piedras con que trabajar. Al parecer, su primera obra la esculpió de un adoquín que encontró en la calle y que una vez limpio, resultó ser pórfido (del latín *porphira*, púrpura, piedra roja más dura que el granito, ya utilizada en escultura por los egipcios), la llevó a su alojamiento y realizó una cabeza de mujer que fue muy valorada.

Para subsistir malvende sus pequeñas esculturas; si consigue que le compren una pieza, reservaba gran parte de las exiguas ganancias para adquirir materias primas, casi siempre piedras duras: granito, basalto, esquisto, diabasa, pórfido y otras. Con la Primera Guerra Mundial muchos se marchan de París, pero él permanece soportando la difícil situación. Acabada la contienda, expone algunas obras junto con otros artistas, siendo sus trabajos muy elogiados. Trabaja feroz e incansablemente, se decanta por las esculturas de animales, temática que prevalecerá a lo largo de su carrera. Ya es muy conocido por su costumbre de trasladar sus bloques de piedra al Jardín de Plantas y tallar del natural los animales de las jaulas. Pero también realiza retratos tallando directamente el duro bloque frente al modelo. Poquísimos escultores, por no decir ninguno, serían capaces de aplicar esta técnica cuando se trata de plasmar, a golpes de maza, el parecido de una persona sin posibles rectificaciones.

Comienza a recibir encargos de personas influyentes, con lo que su situación de penuria mejora notablemente. Concurre al salón de la Asociación de Pintores y Escultores, y obtiene un gran éxito. En una de aquellas exposiciones (1925), exhibe "Pantera negra", su obra favorita y que para no vender la tasa en 50.000 francos de la época. Acabada la muestra, el Barón Rostchild se presenta en su taller y le entrega la cantidad requerida por lo que, para mantener su palabra, no tiene más remedio que desprenderse de ella. El estado francés adquiere una obra para el museo Luxemburgo. Aunque reacio a las reuniones y otra cosa que no sea su trabajo, participa en tertulias con los escultores Pompón, Bourdelle y otros, también conoce a Picasso y Matisse. Los medios de comunicación se interesan vivamente por su manera inusual de trabajar. Acabadas sus privaciones, se vuelve avaro de sus obras, no quiere venderlas y recupera, pagando altos precios, muchas de las que vendió.

En 1927, expone en Madrid inaugurando la muestra Alfonso XIII. Interesado el Rey por una de las esculturas, continuó la visita desistiendo de su adquisición debido al alto precio de la pieza, al igual que las demás, tasadas tan alto por el esfuerzo y penalidades que suponían para él la realización de las mismas.

Es reconocido plenamente por el estado francés cuando se le concede una sala para exponer en el Louvre. En 1928, es honrado con el título de Caballero de la Legión de Honor. Adquiere una casa con

jardín en Meudon (cerca de París, al borde del Sena y donde también vivió Rodin), allí atesora sus esculturas y grandes bloques de piedra. Mantiene animales en libertad y en jaulas que le sirven de modelo. Pasa los años en compañía de Fernanda, su compañera y apoyo. Siempre trabaja solo, él mismo forja, afila y templa sus herramientas, él pule las superficies con infinita paciencia y tensión, hasta hacer aflorar el brillo de los durísimos materiales. Muere en Meudón, 1949. Tras varios días de burocracia, es trasladado a su tierra salmantina.

 El museo "Mateo Hernández" de Béjar alberga la colección que el escultor guardó para sí (51 obras), y que donó al Estado español, decidiéndose que éstas fueran exhibidas su ciudad natal. También en esta ciudad y en su honor, se celebra laBienal Internacional de Escultura Mateo Hernández.

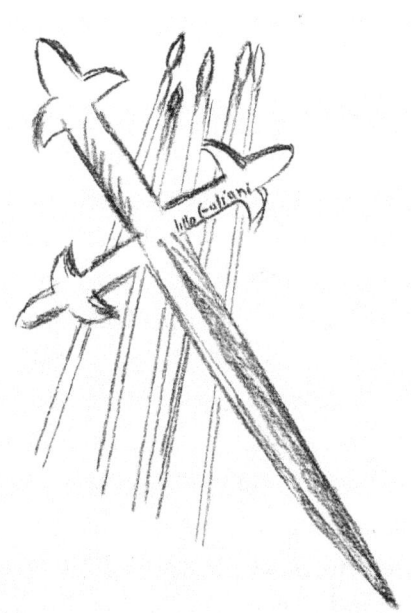

El caballero de la orden de Santiago

Hace tres décadas, la casa del artista estuvo a punto de ser demolida. Situada en la calle Padre Luis María Llop, nº 4, en un barrio céntrico de Sevilla. Pasó a ser una galería de arte y actualmente son sus propietarios los afamados creadores de moda Jose Víctor y Jose Luis o lo que no es lo mismo: **Victorio & Lucchino**. En ella llevan a cabo sus creaciones estos dos artistas porque quizás entre las paredes de la antigua casa llegue antes la inspiración, ya que fue el hogar que habitó un excelso pintor, genio del Barroco y, como dijo el impresionista

Manet cuando visitó el Prado: «...par mí, uno de los mejores pintores de todos los tiempos...»

Diego Rodríguez de Silva y Velázquez nació en la capital hispalense en 1599 y murió en Madrid en 1660. Al parecer sus padres descendían de antepasados que pertenecían a la nobleza. Además de destacar en otras disciplinas, cuando joven, ya sentía especial predilección por la pintura, por lo que, a los once años entró de aprendiz en el taller del pintor sevillano Francisco Pacheco. El maestro descubrió en el muchacho tales aptitudes para la pintura, que se volcó en él para prestarle toda la atención posible. Cuando el joven tenía tan sólo diecisiete años, recibió con el asombro de todos, el título de maestro pintor. Con igual precocidad, a los dieciocho años se casó con Juana, la hija del maestro. Pasado el tiempo y al igual que hiciera Velázquez, su mejor discípulo, Juan Bautista del Mazo, se casó con su hija Francisca.

Pronto comenzó a ser conocido en Sevilla pero su principal meta era triunfar en Madrid. Viajó a la capital del reino para solicitar una audiencia con el rey, cosa que no consiguió, pero pintó el retrato del afamado genio de las letras Luis de Góngora, lo que motivó opiniones muy favorables en la corte.

Al año siguiente el valido de Felipe IV, el Conde Duque de Olivares, sevillano como Velázquez, le manda llamar para pintar al rey. El monarca queda asombrado de las cualidades del artista e inmediatamente lo nombra "Pintor de cámara" y poco después, "Pintor del Rey", tan sólo él puede retratarle.

Felipe IV, entendido en arte, lo trató como a un amigo, saltándose el protocolo, a la sazón, de una gran rigidez; teniendo además en cuenta que por aquellos tiempos, por importantes que fueran los artistas, eran considerados por los poderosos como simples artesanos. El monarca gustaba de visitarle en plena faena en su taller para verle trabajar y al mismo tiempo charlar con él.

Entabló amistad con Rubens quien por sus cometidos diplomáticos, residió en Madrid durante un año; éste le aconsejó que visitase Italia y así lo hizo en dos ocasiones. Durante más de dos décadas pintó retratos al rey, a la nobleza y la conocida serie de los bufones de la corte. Además llevó a cabo temas religiosos como *San Antonio Abad y san Pablo ermitaño* (Prado), mitológicos como los famosos *La fragua de Vulcano* (Prado) o *Los borrachos* (Prado) e históricos como la famosa tela *Rendición de Breda* (Prado).

Pero el pintor por encima de su fortuna y posición en la corte, lo que más deseaba era conseguir el nombramiento de caballero. Deseo harto difícil por los requisitos muy estrictos requeridos para tal concesión. Tras serle denegado, hubo de intervenir el rey que rechazó la decisión negativa. El monarca solicitó un permiso especial al papa Alejandro VII y Velázquez recibió el titulo de "Caballero de la Orden de Santiago" el 28 de noviembre de 1659. Al año siguiente moría el pintor, enterrado con el hábito de caballero en la iglesia de San Juan Bautista. Apesadumbrado el rey por la muerte se su pintor de cá-

mara y amigo, ordenó plasmar en su pecho la Cruz de la Orden de Santiago; y a sí la luce Velázquez en *Las meninas* (Prado), lienzo que había pintado tres años antes.

Gipsos

Si la ocasión era favorable, aquellos albañiles ponían en práctica su "fechoría". Era frecuente que en las casas donde trabajaban hubiese gallinas. Cuando algo entrada la mañana se sentaban para almorzar, llamaban la atención de estas aves echándoles algunas migajas de pan y, a una señal del

maestro, un peón amasaba en una lata una pellada de yeso muy consistente, la ponía cerca de las ponedoras y siempre había alguna que llevada de su hambre o estulticia, se acercaba con cautela para degustar el presente. La suerte era completa si, en vez de una gallina, el gallo fanfarrón, altanero e hipermachista, para demostrar su poder, expulsaba a picotazos a sus concubinas y era él quien picaba, doblemente, con glotonería el falso amasado de moyuelo. Cuando a los pocos minutos el yeso fraguaba en su buche, el incauto animal ejecutaba algunas raras evoluciones, como un beodo, y caía muerto a los pies de sus asesinos; de ahogo, indigestión y rabia por la estupidez cometida. Avisaban a la señora, informándole de la defunción misteriosa del gallino. La dueña extrañada, tras un breve examen del difunto, se disponía a enterrarlo en el basurero; pero ellos le rogaban que se lo diese pues no les importaba comérselo. El ama de la casa, con cierta repugnancia, les entregaba el fallecido "centinela del amanecer" y ellos tenían un día de jolgorio y gallo o gallina con arroz.

Así, más o menos, me lo contaba Francisco, vecino mío maestro albañil jubilado, cuando de muy joven, en los años cuarenta del siglo pasado, en plena autarquía, las estrecheces y precariedad económica les hacía cavilar para complementar las exiguas viandas que portaban en sus talegas y merenderas. Él era el peón encargado de los *gallinocidios*.

Ya utilizado en el Neolítico, el yeso (del griego *gipsos*), se obtiene por cocción del **aljez**, una piedra

natural. Cuando sale del horno es molida, obteniéndose un polvo más o menos fino de color blanco o gris de varias clases. Es un material muy utilizado en construcción para unir rasillas en tabiquería, preparación de paredes y toda clase de prefabricados ornamentales y decorativos sin olvidar las tizas para las pizarras.

El yeso al mezclarse con agua, reacciona químicamente con desprendimiento de calor; concede un margen de manipulación no muy grande, pues al cabo de varios minutos y según las proporciones y características, comienza su fraguado, es decir, su endurecimiento. Con el tiempo pierde paulatinamente el agua y adquiere la dureza propia de este material.

En las actividades artísticas, el yeso utilizado es el que procede de la cocción del alabastro; otra clase es el de París, ambos son muy finos y suaves, completamente blancos. En el argot artístico un "yeso" es una figura realizada en cualquiera de éstos materiales pero también puede denominarse escayola. Las copias múltiples, en yeso, de modelos clásicos, realizadas en talleres especializados, son muy utilizadas para las clases de dibujo en las academias. Si la copia es de un modelo no muy grande, es factible adquirirla por un precio razonable, su valor decorativo será parecido al de una lámina que reproduzca un cuadro famoso; siempre es mejor tener una copia de una obra maestra que un original malo.

En el taller del escultor, el yeso se emplea para hacer moldes y las figuras sacadas de éstos. Una figura en yeso no se considera materia definitiva sino transitoria o intermedia entre el modelo en barro (que no puede mantenerse mucho tiempo blando) y la escultura que a partir dicha figura, se copiará en bronce, madera o piedra.

Las **gipsotecas** son los museos donde se guardan y exhiben figuras de yeso, generalmente copias de modelos clásicos o de grandes artistas modernos. Una de las más conocidas es la de la Academia de Bellas Artes de Florencia. Alberga una colección de más de 300 yesos del escultor Bartolini (1777-1850). La gipsoteca de Bilbao contiene una de las colecciones más importante del mundo. Las copias en yeso, allí expuestas, se adquirieron en los museos donde se encuentran los originales en mármol, piedra o bronce.

La talla por sacado de puntos

Contemporáneos de Miguel Ángel, ya comenzaron a desestimar la talla directa para poder sacar parte de los volúmenes de sus esculturas fuera de los límites del bloque; llegando a ensamblar piezas labradas aparte, por lo cual "El terrible" los tildó de zapateros remendones. Pero la talla directa se dejó de utilizar ya que la técnica del **sacado de puntos** es segura y reporta una serie de importantes ventajas.

Para esculpir una escultura por sacado de puntos, se parte de un modelo en yeso o poliéster a tamaño real, es decir, con las dimensiones definitivas que se han proyectado para la obra. El siguiente paso es preparar un bloque con las medidas máximas que indique el modelo. Ubicada la pieza a copiar sobre un soporte con la altura conveniente para el trabajo, se coloca cerca y al mismo nivel el bloque a tallar.

A lo argo de la historia, se han utilizado diferentes métodos para copiar el modelo. Leonardo, a pesar de preferir la pintura (detestaba el polvo y la suciedad que conlleva el trabajo de escultor), ideó un rudimentario sistema para copiar una figura. También se han utilizado los compases para tomar distancias y profundidad de la figura modelo. Pero fue en el siglo XIX cuando se comenzó a utilizar la llamada **máquina de sacar puntos o puntómetro.** Consiste en un pequeño brazo articulado con una larga aguja la cual saca puntos de referencia en el modelo que son trasladados al bloque. Se va restando material, como en cualquier talla, pero hasta la profundidad que van indicando estos puntos. Con las orientaciones del sencillo artilugio, puede obtenerse una copia en piedra o madera al mínimo detalle. Muchos escultores que dominaban la técnica de la talla directa, dejaron de utilizarla al desbordarles el trabajo. Con el sacado de puntos, el maestro realiza una figura en barro y serán los operarios los que se encarguen de los menesteres artesanales necesarios hasta llegar al trabajo definitivo; de esta forma,

el artista puede seguir creando. De todos modos surgieron discusiones sobre que el escultor no tallaba personalmente las figuras, dando el trabajo a los oficiales de su taller y poniendo en duda la autoría de la obra. Rodín fue muy criticado cuando se supo que, por ejemplo, el famoso *Beso* no lo esculpió él (tampoco ninguna de sus esculturas de mármol, no le gustaba tallar y las daba para que las realizaran artesanos especialistas).

Ante tal polémica hay que decir que la creación de la obra la realiza el autor cuando la modela en arcilla. El paso de un modelo de yeso a mármol mediante el sacado de puntos es puramente mecánico, el oficial tallista tan sólo pasa las formas del modelo al material elegido tomando medidas del original. El artista realizará después los toques necesarios para dar carácter al trabajo. Canova exponía en una sala de su taller distintos modelos en yeso; una vez elegido uno por el cliente, era copiado en mármol por los operarios. Con el sacado de puntos, un modelo puede repetirse tantas veces como se quiera.

Los avances tecnológicos han permitido desarrollar máquinas al servicio del arte y abaratar costos. Las multicopiadoras funcionan de forma parecida a como se lleva a cabo un duplicado de llaves. A partir de un modelo de bronce y colocando veinte tacos de madera, reproducen, al mismo tiempo, otras tantas tallas idénticas al modelo. De igual forma, la copiadora de pequeños relieves esculpe, simultáneamente, veintidós medallones o camafeos de marfil u otro material parecido. El láser y el or-

denador dan instrucciones a una máquina para que copie y al mismo tiempo amplíe, a tamaño mucho mayor, un relieve en mármol a partir de un original de pequeñas dimensiones. Así, pueden adquirirse esculturas a menor precio perdiendo, naturalmente, gran parte de su valor artístico y diluyéndose, además, algo de la esencia, espíritu y pureza de la talla; surgiendo, por otra parte, los conceptos de **pieza única** y **pieza múltiple**.

Pintura rápida

Cuando llega el buen tiempo muchos pueblos de nuestra geografía convocan concursos de "Pintura al aire libre". También llamados de "Pintura rápida" porque los participantes deben acabar sus obras en unas horas. Las bases les son enviadas por correo ordinario o electrónico ya que los artistas están incluidos en las listas que los ayuntamientos tienen disponibles para tales actividades culturales.

En el día citado, los pintores llegan de todos los confines, muchos ya se conocen entre sí porque participan en los distintos certámenes convocados en distintos lugares. Presentan a la organización el soporte (panel, lienzo o papel), sobre el que van a

realizar el trabajo, para que les sea sellado. En algunos pueblos como Villanueva de Gumiel (Burgos), cuyo certamen se celebra en agosto, a los primeros ochenta participantes se les obsequia con una bolsa que contiene los siguientes elementos para reponer fuerzas o mantenerlas: bocadillo, botella de agua fresca y dos piezas de fruta. Ya pertrechados, los pintores se desperdigan por calles, plazas o las afueras para buscar un trozo de pueblo e interpretar la realidad según la particular mirada de cada cual.

Pero estos eventos, no sólo son interesantes para los que participan directamente en ellos; aficionados al arte, practicantes o espectadores que quieran pasar un sábado o domingo fuera de lo habitual, no tienen más que acercarse a uno de estos concursos; siempre se celebrará alguno en algún pueblo no excesivamente alejado. Por poner otro ejemplo, desde hace varios años, por septiembre, viene celebrándose en Montiel (Ciudad Real), uno de estos certámenes, los premios son numerosos. En esta pequeña población, Enrique II de Trastámara, en pelea fratricida, asesinó a su hermano Pedro I de Castilla con la ayuda del traidor Bertrand du Guesclin, que mientras se la prestaba, pronunció la famosa frase: "Ni quito ni pongo rey, pero ayudo a mi señor". Testigos de este hecho fueron las murallas, hoy desdentadas, del derruido castillo de la Estrella que, desde una pequeña elevación, preside el pueblo.

Si se llega avanzada la mañana, los participantes ya estarán enfrascados en la faena. Mientras se

pasea, será interesante ver el encuadre que han elegido, si la perspectiva es paralela u oblicua con uno o dos puntos de fuga, cómo resuelven la luz, la sombra; cómo procesan, en definitiva, lo que sus ojos captan y lo plasman en el lienzo. También podemos consultarles sobre algún particular, sin distraerles mucho en su quehacer; y si nada de esas cuestiones técnicas nos interesan, pues simplemente mirar, mirar e ir viendo la evolución de los trabajos. Puede ocurrir como en Villanueva de los infantes (Ciudad Real), este pasado junio, que las nubes se adueñen de la jornada, descargando su benefactora pero inoportuna lluvia desluciendo, en alguna medida, las expectativas de todos. En este caso, los buenos artistas reflejan en sus lienzos las características de ese día lluvioso: cielos agrisados, menos luminosidad, charcos en las calles, brillo en los adoquines...

A medio día y llegada la hora de la comida, puede tomarse un refrigerio en un bar o comer en un pequeño restaurante. Avanzada la tarde, los pintores exponen en la plaza mayor sus lienzos. Un jurado delibera qué obras son merecedoras de premio y se procede a la entrega de los mismos. Las no premiadas, quedan expuestas al público para su venta; siempre hay un gran número de cuadros tan buenos como los que han obtenido premio. Es una oportunidad excelente para adquirir una buena pintura por un precio razonable ya que, en muchas ocasiones, el artista prefiere venderla a llevarla consigo, es cuestión de discutir y llegar a una cantidad satisfactoria para ambas partes

Los cazadores de luz

En el año 1874, bajo la denominación de "Sociedad Anónima de Pintores, Escultores y Grabadores", un grupo de artistas de vanguardia organizaba una exposición en París, a la sazón, Meca del arte. La muestra causó un gran impacto en el mundo artístico de la capital gala; los visitantes de la exposición pudieron contemplar unas tendencias y técnicas inusuales hasta entonces, sobre todo, en pintura. Aquellos artistas rompían los cánones establecidos. Gran parte del público quedó escandalizado y muchos críticos expresaron durísimas opiniones sobre lo allí expuesto. Pero entre ellos, Louis Leroy, escribió un artículo todavía más ácido que los demás con el título "Exposición de impresionistas". El crítico había encabezado así el escrito, basándose en el título de uno de los cuadros expuestos, al que atacó en especial: *Impresión, sol naciente* del artista Claude Oscar Monet. Aquel calificativo que en principio se acuñó en sentido peyorativo, acabó siendo aceptado por los propios artistas como seña de identidad. Y así nació uno de los movimientos más revolucionarios e importantes de las artes plásticas: "El impresionismo". A partir de la tercera exposición colectiva, de las ocho que llevaron a cabo estos pintores, aceptaron aquella denominación y se hacían llamar "impresionistas". Y, es que, no todas las opiniones fueron cáusticas con las obras de estos artistas in-

novadores, una pequeña parte de la crítica y del público, apreciaban aquella nueva manera de pintar.

Una de las características de los pintores impresionistas era la de trabajar al aire libre, disfrutar de la naturaleza y plasmarla en el lienzo con todo su esplendor. Pero esta costumbre no era nueva; el pintor británico John Constable ya salía a pintar bucólicas escenas campestres. En 1824 su *Carreta de heno* le valió la medalla de oro del Salón de París. Para los jóvenes supuso una novedad, no sólo la técnica sino la temática. Años después, un grupo de pintores que vivían en París, siguieron el ejemplo de Constable y marcharon al medio rural, en concreto a un pueblecito cercano al famoso bosque de Fontainebleau, este grupo de pintores serían los fundadores de la escuela que lleva el nombre del pueblo: Barbizon. Los impresionistas también admiraban al gran paisajista Camille Corot, éste siempre aconsejaba a los jóvenes plasmar en la tela la primera impresión percibida en la contemplación de la naturaleza.

Y aquellos entusiastas salieron al campo para atrapar la luz y plasmarla en sus lienzos; enseguida, al instante, en la "primera impresión", antes de que ésta se mueva o cambie. Captaron el momento mediante vivos colores, pinceladas rápidas y seguras, elementos abocetados, imágenes desenfocadas. Y por las noches, muchos se reunían en los cafés musicales de la colina de los artistas, Montmartre, para tomar apuntes de figura, comentar sus penurias que eran muchas y celebrar con camaradería la venta,

por unos pocos francos, de algún lienzo, con una botella de vino barato o la mítica bebida verde amarillenta de los artistas, la **absenta**, que había de ser mezclada con agua por su elevada graduación, y que les hacía soñar con la fama que muchos de ellos, transcurrido el tiempo, alcanzaron.

El museo d´Orsay de París, alberga una extensa y variada colección de obras de pintura, escultura, decoración, fotografía, arquitectura y diseño. Pero es conocido, sobre todo, por las obras expuestas de aquellos pintores que fueron punta de lanza y dieron un giro a la Historia del Arte, impresionistas como: Manet, Monet, Renoire, Degas, Cezanne, Mary Cassat, Sisley...

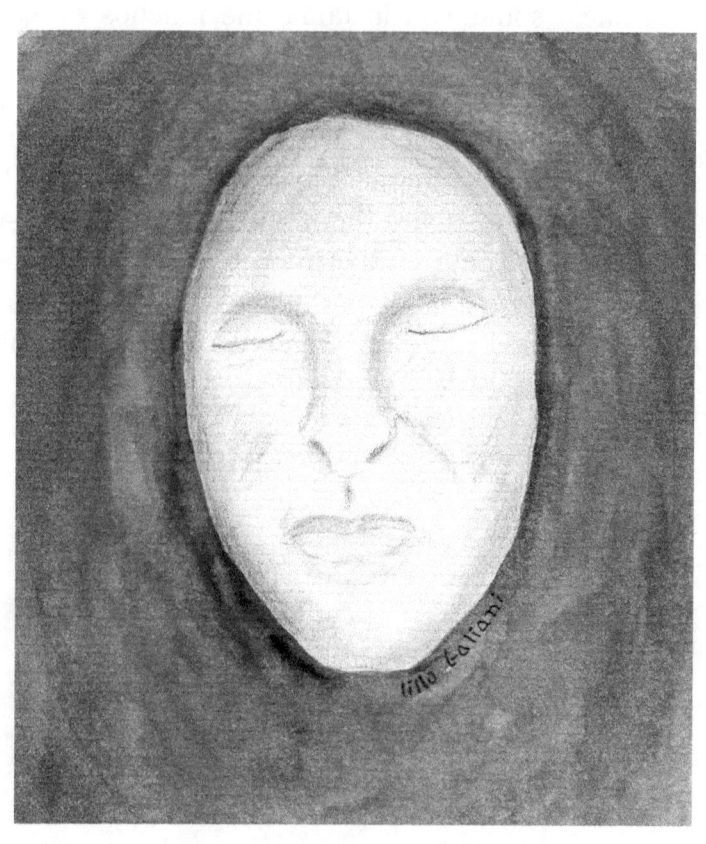

La mascarilla de yeso

Durante estos días de vacaciones veraniegas he recibido, en mi taller, la visita de un estudiante que había terminado el primer año de Bellas Artes. No es el primero y alguna vez que otra me consultan sobre técnicas; dónde pueden adquirir tal o cual material o herramienta, cómo es mejor llevar acabo esto o lo otro etc. Curiosa situación por mi condición de autodidacta pero que no es óbice para atenderlos lo mejor que puedo. Todos se quejan de lo mismo, en Bellas Artes se obvian muchos aspectos primordiales, no se les da importancia, se marea la perdiz con mucha teoría en detrimento del conocimiento de técnicas y materiales; el no conocerlos ni saber cómo tratar con ellos, conlleva la incertidumbre sobre los resultados que posteriormente se obtendrán de los mismos.

Charlamos durante un rato y, animado el muchacho, me explicó el motivo de su visita. Pero, dada la confianza que yo le mostraba, quiso hacerlo desde los antecedentes. Con catorce o quince años, ya muy clara su vocación, quiso hacerse su propia mascarilla de yeso, para impresionar a sus amigos. Pero desconociendo la técnica, cometió la siguiente barbaridad. Compró varios kilos de escayola y un día que estaba solo en casa, se propuso llevar a cabo, en el patio, su irresponsable experiencia. Amasó el suave y blanco material en un barreño poco profundo sobre una vieja mesa; cuando creyó que la pasta te-

nía cierta consistencia, se taponó los orificios nasales con algodón, cerró los ojos y encomendándose vaya usted a saber a quién, tomó aire e introdujo la cara en la masa... El desinformado y desafortunado estudiante, pensaba contener la respiración hasta que el yeso fraguara, para después retirar la cara y, así, obtener el molde de ésta. Naturalmente tuvo que retirarla antes de que el yeso endureciera, entre resoplidos, toses y ahogos; el único hecho sensato, o quizás instintivo, fue colocar la cara bajo un grifo, allí cercano, para eliminar del rostro la escayola aún espesa. Para siempre, según me contaba entre risas, conservaría el sabor de la escayola. Se hubiese ahorrado el mal "trago", amasando una pequeña cantidad de yeso, cronometrando el tiempo de endurecimiento de éste y comprobado, empíricamente, que la escayola tarda mucho más en fraguar que lo que una persona puede aguantar la respiración.

Pero ahora era estudiante de Bellas Artes, la realizaría con la información de alguno de sus profesores. En clase preguntó a uno de ellos sobre los pasos a seguir en este trabajo; el "profesor" le contestó que se dejase de tonterías, se dedicase a desarrollar su potencial creativo, sin más, y que si querían algo de él, más importante, lo encontrarían en la cafetería de la facultad. Totalmente decepcionado, pero con la constancia y curiosidad del buen estudiante por saber de las cosas, pensó que yo podría ayudarle.

La mascarilla de yeso, también llamada máscara mortuoria, es un molde de la cara realizado

cuando algún personaje muere. También pueden realizarse en vida, como la famosa de Beethoven, expuesta en su casa natal de Bonn. Al Dante, Newton, Franklin, Napoleón, Pancho Villa y muchísimos más, también se les realizó cuando murieron.

El escultor palentino Victorio Macho, fue requerido para realizar la mascarilla del fallecido, gran novelista y dramaturgo, Pérez Galdós, al que ya había inmortalizado con una estatua sedente en el parque del Retiro de Madrid. Profesaba tal afecto al "abuelo", como él le llamaba cariñosamente, que no fue capaz de manipular en el rostro de su admirado personaje, realizando, tan sólo, un dibujo del inerte autor de los "Episodios nacionales", injustamente descartado para la concesión del premio Nobel de literatura en 1912.

Cuando, aun en vida, se llevó a cabo la mascarilla del, éste sí, premio Nobel de literatura en 1989, Camilo José Cela, se le aconsejó mantenerse tranquilo. No sólo estuvo relajado sino que al terminar el trabajo hubieron de despertarle, se había quedado profundamente dormido al igual que le ocurrió, siendo senador por designación real, en una sesión parlamentaria de nuestra, a la sazón, novísima democracia. Dio lugar a la anécdota procaz, de todos conocida, cuando el presidente del senado le hizo saber que estaba dormido, a lo que el escritor, con su característica pachorra y descaro, contestó: «*No estoy dormido sino durmiendo, porque no es lo mismo estar jodido que estar...*».

La copia de una cara no tiene valor artístico pero puede servir para dibujar o realizar un busto partiendo de este vaciado o simplemente tenerla como adorno, cosa poco usual. Cualquiera puede hacerse su propia mascarilla pero ayudado de otra persona, con los preparativos necesarios y los conocimientos mínimos, y no como nuestro temerario estudiante. También puede moldearse cualquier parte del cuerpo como manos o pies etc.

La mascarilla, en realidad, es la primera parte del proceso. El sujeto en cuestión se colocará en posición horizontal; debe estar tranquilo y relajado, con los ojos cerrados. La cara se untará concienzudamente de vaselina, sobre todo en las cejas. Se delimitará el rostro con trapos viejos, limpios y húmedos; las orejas quedarán tapadas, puede dejarse parte del cuello. Para poder respirar, en los orificios nasales se introducen sendas pajitas para zumo, rodeadas de algodón, cuidando de no deformar las aletas nasales. Si el paciente tiene bigote o barba, se cubren con papel de seda humedecido.

Se amasa escayola con la consistencia de una papilla, el agua de amasado no debe estar fría pues el sujeto contraería los músculos deformando el rostro, además el agua algo caliente acelera el fraguado de la escayola, cosa conveniente en estos casos. Se distribuye con la mano por la cara y se espera hasta que la delgada capa comience a fraguar. Se mojan, a continuación, trozos de vendas enyesadas (pueden comprarse en la farmacia), cortadas previamente en trozos de siete u ocho centímetros. Tras varias capas

cruzadas en todas direcciones, se espera a que fragüen. Cuando la máscara tenga cierta dureza, se intentará desprenderla. El paciente gesticulará desde el interior para ayudar a su despegue. Se tira desde la frente hacia delante, así saldrá mejor la barbilla, posiblemente algún pelo quede ocluido en el yeso.

Pero la máscara, como ya se ha dicho, es el primer paso, sólo es el molde que ha recogido las facciones de la cara. Ahora es necesario realizar el llenado del mismo para obtener lo que realmente es el rostro de la persona. Con una brocha fina, se impregna el interior de la máscara con dos o tres capas de jabón líquido y se termina con una última de aceite de oliva o similar. Se vierte escayola algo espesa en el molde hasta enrasarlo. Aún blando el yeso, se introduce en la parte superior un cáncamo o alambre torcido en ojal, para poder colgarla, verticalmente, con una alcayata. Cuando la escayola se ha endurecido, puede romperse el molde (mascarilla), desprendiendo las tiras de gasa hasta llegar al modelo procediendo, entonces, con suma precaución. Si hay algún desperfecto, se repara con escayola, utilizando una espátula de pintar al óleo. De esta forma, se ha obtenido una reproducción de la cara. La mía cuelga de una pared en mi taller.

Rembrandt

En el año 1656, ante la grave situación económica en la que se encontraba y acosado por sus acreedores, se dirige a la corte suprema de La Haya para declararse insolvente y solicitar que una comisión nombrada por este alto tribunal se encargue de gestionar los bienes del artista. Se lleva a cabo un exhaustivo y pormenorizado inventario de sus posesiones y se procede a la venta de las mismas; entre ellas se encontraban, además de la casa, cuadros suyos y de otros artistas notables, entre ellos Durero, gran número de objetos valiosos como jarrones, muebles, armas, etc. Sin embargo, la venta de todo ello no fue suficiente para pagar todas sus deudas. Podría parecer que los hechos se refieren a un artista o personaje desconocido, pero difícil de imaginar al tratarse del pintor más sobresaliente del Barroco holandés y uno de los pintores más preeminentes de la Historia del Arte.

Rembrandt Harmenszoon van Rijn nació en Leiden (Holanda) en 1606, siendo el penúltimo de diez hermanos. Su padre era el dueño de un molino a orillas del Rin dedicado a la molturación de malta para la fabricación de la cerveza; su madre era hija de un panadero. A los quince años Rembrandt quiere iniciarse en los estudios de pintura, hecho inusual en la familia que se dedicaba a oficios manuales (tres de sus hermanos eran zapatero, panadero y molinero). Ante esta inclinación vocacional, ingresa

en el taller de Jacob Isacszoon. En la Holanda de aquel entonces, el padre del aprendiz debía pagar al maestro una cantidad estipulada por las enseñanzas recibidas; de tal manera que no todos podían costear el aprendizaje del hijo con dotes artísticas. Posteriormente, se traslada a Ámsterdam y permanece medio año con Pieter Lastman. A su regreso y con poco más de dieciocho años, Rembrandt instala su primer taller en una habitación de la casa de sus padres.

A lo largo de siete años trabaja en su ciudad natal llevando a cabo retratos de sus familiares, autorretratos y encargos; También realiza sus primeros grabados. Tras este periodo ya es un artista maduro; decide trasladarse definitivamente a Ámsterdam pues para entonces ya es un pintor conocido. Retrata a toda una serie de personajes de las altas esferas sociales, entre ellos poetas, eruditos, teólogos, militares, coleccionistas etc. Igualmente recibe encargos de grupos sociales, corporaciones o gremios. En años anteriores, era costumbre en estos encargos de grupos, que cada retratado pagara al pintor una parte del cuadro por aparecer en él, pero éste resultaba fragmentado y carente de unidad. Rembrandt consigue agrupar a los retratados en un todo, el cuadro es una unidad de acción, cada componente forma parte del conjunto como los personajes de una película. Como ejemplos, *Lección de anatomía del doctor Tulp* (La Haya, Mauritishuis), encargado por el gremio de cirujanos y la famosísima obra *La compañía del capitán Frans Branning*

Cocq más conocida por *Ronda de noche* (Amsterdam, Rijksmuseum), encargada por la Guardia Cívica de Ámsterdam. En 1715 este lienzo fue recortado en sus dimensiones, por acomodo a un nuevo emplazamiento; todos los personajes del cuadro han sido identificados. Las sucesivas restauraciones han puesto de manifiesto que el claroscuro era menos acusado y, por lo tanto, el título por el que se conoce popularmente, no representa exactamente una escena nocturna.

Rembrandt sigue cosechando éxitos, recibe encargos de Cosme III de Médici, del noble de Mesina, Antonio Rufo, que le encarga el *Aristóteles contemplando el busto de homero*, (Museo de Nueva York) y del Estatúder Federico Enrique.

En su taller imparte clases a un numeroso grupo de alumnos de familias acaudaladas, recibiendo por sus enseñanzas grandes honorarios. Se casa con Saskia van Uilenburch, sobrina de su socio (con éste lleva a cabo la venta de sus cuadros y la compraventa de pinturas de otros artistas, además de antigüedades), hija de un fallecido miembro del Alto Tribunal de Frisia, aportando como dote matrimonial 40.000 florines (un florín de la época, tendría en la actualidad un valor aproximado de 40 euros).

Esta aportación de Saskia, contribuye al incremento del patrimonio y a la ostentosa vida burguesa que lleva. Se retrata en innumerables ocasiones (entre 1634-1642, diez autorretratos), en los que se representa con ricos vestidos, sombreros y joyas.

Se traslada a una lujosa mansión y sigue adquiriendo pinturas, esculturas y todo tipo de objetos valiosos

En 1642, fallece Saskia, de cuatro hijos habidos en el matrimonio, sólo pervive Tito, nacido dos años antes. Y a partir de entonces la fortuna comienza a darle la espalda... Una serie de problemas familiares, la situación económica del país (guerra anglo-holandesa) y otras causas menos conocidas, le acarrean el progresivo deterioro de su economía, situación que le acompañará hasta el final de sus días. Durante este periodo pinta numerosos autorretratos que reflejan cronológicamente su estado de ánimo, convirtiéndose, posiblemente, en el pintor que más veces se pintó a sí mismo. A pesar de sus penurias su fama sigue indeleble; también recibe numerosos encargos del extranjero. Pero sus negocios de compraventa de arte empeoran y su situación económica cae en picado, incluso le acarrea un descenso en la escala social. Se traslada a una casa modesta en compañía de su hijo Tito.

Sin llegar a casarse, mantiene relaciones con Hendrikje, una joven que trabajaba como personal de la casa y que supone para el artista cierta estabilidad emocional. El pintor la representa en más de diez lienzos; de estas relaciones queda embarazada de Cornelia, y debido a esta convivencia, son acusados de concubinato por la iglesia calvinista, aspecto que sólo afecta a la joven por pertenecer a esta congregación, siendo expulsada de la misma. Pero nuevamente queda solo, en 1663 muere Hendrickje.

Durante los últimos años, al igual que otros excelsos pintores en la vejez, libre de ataduras y compromisos, su obra adquiere una perfección que sólo los grandes maestros pueden alcanzar.

Además de óleos, Rembrandt llevó a cabo una gran producción de dibujos y grabados. En estas técnicas, el maestro despliega sus grandes dotes de dibujante y desarrolla todas las posibilidades de estas disciplinas, elevando definitivamente el grabado y el dibujo a la categoría que merecen en los medios de expresión artística; otorgándoles un nivel similar al de la pintura. Empleó todas las técnicas a su alcance: pluma, pincel, carboncillo, tiza, sanguina, mina de plata, aguada, acuarela etc. Con extrema soltura, ejecuta trazos rápidos, seguros, constructivos y descriptivos. Explora una variadísima temática: bíblica, paisajística, mitológica, alegórica, histórica e incluso, con toda naturalidad, copiando temas de otros artistas.

El 4 de octubre de 1669 moría Rembrandt en Ámsterdam sumido en la pobreza. Su producción pictórica ronda los 600 cuadros pintados al óleo, aparte de la enorme cantidad de dibujos y grabados. Las mejores colecciones de sus obras fuera de su país se encuentran en la Galería Nacional de Londres, en el Louvre de París y, sobre todo, en el Hermitage de San Petersburgo ya que El zar Pedro I, entusiasta del artista, comenzó a comprar, tiempo después, sus lienzos. Los fondos del Museo del Prado sólo cuentan con un cuadro del genio holandés: *Artemisa*, pintada en 1634.

El magnífico

Florencia, año 1478, 26 de abril, domingo de Pentecostés. El Duomo o catedral de Santa María dei Fiori mostraba aquella luminosa mañana su envoltura esplendorosa de mármoles verdes y blancos. El interior del templo se encontraba abarrotado de fieles que asistían a misa mayor. Los asientos preferenciales estaban ocupados por altos dignatarios y personajes ilustres que acompañaban a los príncipes gobernantes de la ciudad: los hermanos Médicis.

En el transcurso de la ceremonia, según se había planeado, un nutrido grupo de sicarios encabezados por Francisco de Pazzi y Bernardo Bandini, se abalanzaron sobre los dos mandatarios. El acto religioso se convirtió en una infernal marabunta de gritos de terror y espanto. Julián, el menor de los hermanos, fue cosido, literalmente, a puñaladas pues recibió más de veinte. Lorenzo, con leves heridas, escapó milagrosamente del atentado; los componentes de su guardia, quizás sobrepuestos de la sorpresa, consiguieron protegerlo mientras lo conducían a la sacristía. Varios de los conspiradores murieron a manos de la muchedumbre encolerizada. Francisco de Pazzi y otros conjurados fueron ajusticiados de inmediato. Bernardo Bandini, huido a Constantinopla, fue reclamado al sultán y ahorcado posteriormente. Este episodio es conocido por la **Conjura de los Pazzi** (familia de banqueros enemiga de los Médicis), que pretendía acabar con la

hegemonía de éstos. El fallido golpe afianzó aun más la popularidad del duque, recibiendo el apoyo de los florentinos.

Lorenzo de Médici nació en Florencia el 1 de enero de 1449. Con tan sólo veinte años, a la muerte de su padre, hubo de hacerse cargo del gobierno. Pero además de la responsabilidad como estadista, fue banquero, poeta, filósofo y, sobre todo, merecedor del nombre tomado de aquel noble romano, Cayo Cilnio Mecenas, protector e impulsor de las artes. Lorenzo fue un auténtico mecenas renacentista; entendido y amante del arte, patrocinador de una pléyade de artistas de futuro renombre como, entre otros muchos, Sandro Botticelli y Miguel Ángel Buonarroti. Además difundió el arte de Florencia por toda Europa, haciendo de esta ciudad el paradigma y centro de peregrinación de todos los artistas de aquella época. Descuidó sus negocio en pro de las artes, sufragó con fondos propios todo lo relacionado con la cultura. Su mecenazgo contribuyó, igualmente, al desarrollo del humanismo. Por encima de la Florencia turbulenta, borrascosa y agitada de aquél entonces, destaca como figura relevante del Quatroccento o primer Renacimiento italiano; encumbró aquella ciudad del corazón de la Toscana al igual que, veinte siglos antes, hiciera Pericles en Atenas. Fundó varias instituciones como la Biblioteca Laurenciana, donde se recopilaron y copiaron cientos de textos de la antigüedad. También la Escuela de Escultura, instalada en el jardín del convento de San Marcos; relanzando esta disciplina ar-

tística, a la sazón, en decadencia. Este jardín de enseñanza fue el primer precedente de las futuras academias de arte. En ella se acogió, tras una selección, a los jóvenes mejor dotados para el arte de la escultura, sacados de los talleres más prestigiosos de Florencia. Los modelos fueron las estatuas griegas y romanas de la importantísima colección de Lorenzo. Entre los aprendices de aquella escuela se encontraba el jovencísimo Miguel Ángel que recibió del viejo maestro Bertoldo di Giovanni (discípulo de Donatello y nombrado por el duque director de este taller), sus primeras clases en el arte de esculpir el mármol. Aquel muchacho de catorce años, no podía imaginar que pasado el tiempo recibiría el encargo de llevar a cabo el sepulcro de su protector y de su hermano. En 1519, Giulio de Médicis, futuro papa Clemente VII e hijo de Julián, el hermano asesinado, encargó dicho sepulcro para la capilla Medicea en la basílica florentina de San Lorenzo. Con atuendos de generales romanos, descansan en sendos asientos y hornacinas. Julián, con la bengala de mando (una copia en yeso de su cabeza, adorna un rincón de mi taller). A sus pies, las esculturas reclinadas *El día* y *La noche*. Lorenzo apoya pensativo la cabeza en la mano izquierda, lo escoltan *El crepúsculo* y *La aurora*. Miguel Ángel, nada interesado en el retrato, obvió el parecido de los duques, totalmente idealizados; ante la opinión de un crítico impertinente sobre este aspecto, el artista lo despidió diciéndole: "Al cabo de dos o tres siglos, nadie sabrá como eran, tan sólo se tendrá en cuenta la calidad de las esculturas". Un

conjunto escultórico poderoso, sublime, digno de los personajes, llevado a cabo por el "divino".

En 1492, moría Lorenzo de Médici, impulsor, protector, patrocinador del arte y a quien, por todo esto y su grandeza, sus conciudadanos convinieron en llamar: EL MAGNÍFICO.

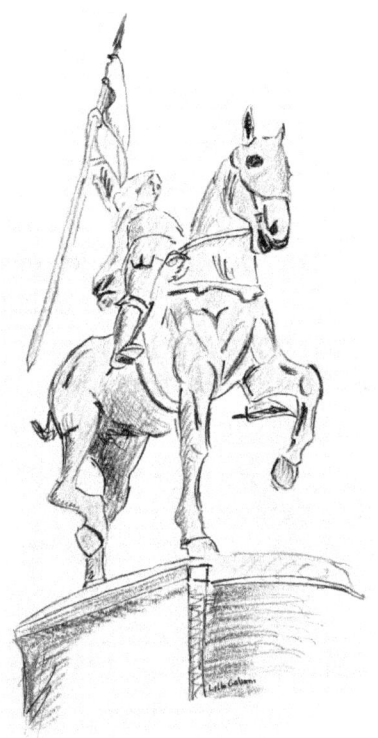

Estatuas de oro

Cuando el sol incide sobre las superficies áureas, reflejan rayos fulgurantes; los centelleos amarillos cambian a lo largo del día: tonos claros de mañana a rojizos de fundición cuando la tarde declina. Diríase que el rey Midas posó sus dedos en las formas y quedaron convertidas en estatuas de oro macizo. Naturalmente no son de oro macizo, ni de oro huecas; tampoco son de oro sino doradas. En

ellas, literalmente, sí es oro todo lo que reluce, hasta cierto punto, hasta cierta profundidad en la epidermis del metal precioso, que es ínfima.

Las estatuas doradas, son piezas fundidas en bronce a las que se les ha aplicado, por métodos industriales, una delgada capa, eso sí, de oro puro. La industria del dorado de esculturas tuvo su auge en el París del siglo XIX, donde más de seiscientos obreros, repartidos en varios talleres, se dedicaban a esta actividad. El método que se empleaba fue el llamado **dorado por medio del mercurio o dorado al fuego.** Este método aprovecha la cualidad del mercurio de disolver, en proporciones adecuadas, al oro. Tras un prolijo, delicado y nocivo proceso, aquí resumido, se doraban las estatuas de bronce por grandes que fueran.

Las esculturas procedentes de la fundición, tenían unas características especiales. Debían estar bien cinceladas, con superficies bien definidas, carentes de imperfecciones como picaduras, pequeñas grietas etc. Cualquier pequeño defecto, imperceptible o sin importancia en un bronce patinado, eran aumentados y muy patentes en una estatua dorada.

El primer paso era preparar la **amalgama de oro.** El metal precioso debía ser totalmente puro, laminado finamente para mejor combinación con el mercurio. Después de pesado se calentaba al rojo en un crisol, a continuación se añadía el mercurio en la proporción de ocho partes por una de oro, removiendo la mezcla hasta que el oro quedaba bien disuelto. Se vertía la amalgama en agua para lavarla y

separar el mercurio sobrante, obteniendo una mezcla pastosa que, tras laborioso trabajo, estaba compuesta de 33 partes de mercurio y 77 de oro. Las esculturas a dorar debían, primeramente, recocerse en hornos de leña para eliminar todo resto de grasa o impurezas en las superficies. El óxido superficial generado por la cocción, era eliminado con ácido sulfúrico diluido en agua; esta operación de desoxidado se denominaba **blanquimento.**

Una vez preparada la pieza, se impregnaba una pequeña superficie de la misma con una disolución de nitrato de mercurio. La herramienta consistía en un pincel de hilos finos de latón, llamado **grata.** Con el mismo pincel, se aplicaba la amalgama sobre la superficie tratada, repitiendo estas operaciones hasta que la escultura quedaba totalmente cubierta de una capa de amalgama. Lavada la pieza abundantemente con agua, era expuesta al fuego para que el mercurio se volatilizara quedando únicamente el oro adherido a la pieza. Tras nuevos lavados con distintos líquidos, se bruñía la superficie dorada, total o parcialmente, para que adquiriera brillo.

Todas las operaciones para el dorado del bronce eran sumamente perjudiciales para los operarios, el mercurio en estado liquido o de vapor, suponía un grave peligro ya que, como es sabido, dicho metal es muy venenoso. Una asociación de obreros doradores de París, daba a conocer, en un folleto informativo, las incidencias en esta actividad entre 1840-1843, durante estas fechas enfermaron sesenta obreros y murieron tres; todos ellos atacados por el

mercurio. Este método dejó de utilizarse por su peligrosidad y por los avances de nuevas técnicas como la galvanoplastia, aunque ya no se doran estatuas de gran tamaño. Al no ser atacado el oro por ningún agente externo, estas esculturas, mantienen hoy su brillo áureo como el primer día de ser expuestas.

 Es muy conocida la estatua ecuestre de la heroína de Francia Juana de Arco en la Plaza de las Pirámides de París, cerca del Louvre. Pero son muchas las estatuas doradas repartidas por la capital francesa. Quizás la mayor concentración de estatuas doradas se encuentre en los bellísimos jardines del palacio Peterhof, cerca de San Petersburgo. Fue mandado construir por el despótico zar Pedro I, con la intención de eclipsar a Versalles. Impresionantes estatuas en pedestales o en las innumerables fuentes, ornan por doquier el maravilloso conjunto barroco a orillas del Báltico.

Sandro

Los florentinos iba llegando por las calles que desembocaban en la plaza; en poco tiempo el gentío la ocupó totalmente. Todos esperaban temerosos, expectantes. Por encima de las cabezas y en el cen-

tro de la plaza, se erguía un altísimo, enorme y abigarrado montón de objetos. Rodeándolo hasta la mitad de la altura, como una muralla, leños bien secos estaban dispuestos para quemar aquél gigantesco montículo compuesto por abanicos, camafeos, vestidos, maquillajes, espejos, perfumes, antifaces, peinetas, instrumentos musicales, libros licenciosos, cuadros, dibujos y tallas de madera con el mínimo atisbo de erotismo y cualquier adorno que insinuase frivolidad o algún signo, por leve que fuera, de indecoro, así como todo lo que incitase al pecado o la lujuria.

Era 7 de febrero de 1497, miércoles de ceniza, Plaza de la Señoría de Florencia, aquella Florencia sublime, grandiosa, magna, cenit y cúspide de la cultura y el arte, cuna del Renacimiento. Pero también la Florencia turbulenta, desordenada, de las insidias e intrigas, de las luchas por el poder, de los envenenamientos y de las dagas afiladas, escondidas, pero prestas para asesinar sin sutilezas; y como no, de la abyecta corrupción y nepotismo del el papa valenciano, Alejandro VI, cuyos tentáculos llegaban a esta ciudad.

Prendieron fuego a la hoguera y comenzó a crepitar como una falla. El resplandor iluminaban el rostro de Sandro que miraba a las llamas acongojado e intuía consumidos por éstas los bellísimos dibujos de desnudos que había arrojado a la hoguera, una de aquellas "hogueras de las vanidades" como dieron en llamarse. (Siglos después, un escritor y un cineasta utilizarían ese nombre para sus respectivas

novela y película). Todos aquellos objetos, pasto del voraz fuego, habían sido recogidos por orden del aquilino, fanático y exaltado dominico, Girolamo Savonarola, azote de los poderosos, de la misma iglesia y, por aquellos días, dueño de la ciudad.

Y en aquella época y ciudad nació Sandro Botticelli, 1445. Es curioso su apellido, que no era tal sino un apodo que le vino indirectamente. A su hermano Giovanni, mayor que Sandro y que hizo las veces de tutor, le llamaban, no está claro si por su gordura o por su afición al vino, "boticello", en italiano "barrilete" y que más tarde adoptó el artista pero con menor intención burlesca: Botticelli. Su nombre completo era Alessanadro di Mariano di Vanni Filipepi. El delgado y enfermizo muchacho trabajó breve tiempo en el taller de su hermano Antonio, orfebre de profesión. Con su vocación definida, pasó al taller del pintor fray Filippo Lippi (que había colgado los hábitos al mantener relaciones carnales con una novicia). Años más tarde, cuando Filippo murió, Botticelli abrió su propio taller y acogió como discípulo y ayudante a Filippino, hijo de su maestro que había tenido a éste y otra hija, fruto de sus relaciones con Lucrecia, la novicia.

Comenzó a recibir encargos modestos hasta que realizó un trabajo para el Palacio de los Mercaderes. Después llevó a cabo un fresco en la catedral de Pisa. La primera obra maestra del artista fue *La adoración de los reyes magos*, (Galería Uffizzi, Florencia), encargada por un miembro de la corporación de cambistas y quien posiblemente, le introdu-

jo en la familia Médicis; algunos de sus miembros y él mismo, están representados en el citado cuadro.

Bajo el mecenazgo de los Médicis recibió un inusual encargo. Tras el famoso atentado llevado a cabo por los Pazzi contra los hermanos **Lorenzo** y **Julián**, y en el que éste último fue asesinado, Lorenzo mandó ahorcar a varios miembros y partidarios de esta familia conspiradora. Sandro hubo de pintar a los ajusticiados en las paredes de palacio, para escarnio y vergüenza de los conjurados, así como advertencia de posibles conspiraciones.

Ya consagrado, Lorenzo di Pier Francesco, primo del Magnífico, le encargó la decoración de la villa de Castello, realizando para la misma un excelente trabajo, y es cuando, al parecer, por esas fechas realizó sus dos obras clave y por las que se le reconoce en todo el mundo, son las celebérrimas pinturas *La primavera* y *El nacimiento de Venus* (Galería de los Uffici, Florencia). En 1481 recibe un prestigioso encargo que aumenta su fama y fortuna; es llamado a Roma por el papa Sixto IV para realizar tres pinturas en la Capilla Sixtina.

Pero sólo permanece un año en la ciudad eterna y vuelve a Florencia, pues debe atender el trabajo atrasado y los numerosos encargos que no paraban de llegar a su taller, muchos de ellos de los Médici. Para Lorenzo pinta lo que sería un regalo de boda, secuenciado en cuatro tablas sobre un tema del Decamerón, *Cuento de Nastagio degli Onesti* (Museo del Prado). Ilustra *La divina comedia* y retrata a su autor, Dante; su carrera artística se encuentra en la

cúspide. Fue amigo del filósofo y humanista Marsilio Ficino, traductor y entusiasta de Platón, del poeta y pensador Pico de la Mirándola (muerto por envenenamiento) y otros eruditos de la época. Las temáticas de sus pinturas, además de religiosa, versan sobre temas mitológicos, quizás influenciado por las ideas neoplatónicas de la época. El retrato propiamente dicho todavía no era frecuente en aquel entonces; el retratado aparecía en un tema religioso como un personaje integrante del cuadro. Sin embargo y en alguna ocasión, Botticelli retrata individualmente a algún Médici como en el caso de Julián, del que realizó varios retratos. Su estilo es muy personal, elude el claroscuro de sus contemporáneos y pinta figuras alargadas, etéreas e idealizadas, acentuando la línea consigue precisión y detalle descriptivo además de una gran fuerza expresiva. Igualmente es un excelente dibujante, de trazos sueltos, fluidos y armoniosos; realiza innumerables bocetos preparatorios de sus cuadros y modelos para grabados y tapices.

Pero, tras una serie de acontecimientos, la carrera del pintor sufrió un descenso imparable. Muerto el Magnífico, le sucedió su hijo Piero que no poseía las dotes de gobernante del padre por lo que, debido a sus desaciertos, fue expulsado de la ciudad. Se instauró una república teocrática, dirigida por Savonarola, enemigo acérrimo de los Médici y de las decadentes costumbres de la, según él, corrupta ciudad, a la que pensaba reconducir hacia el buen camino. Pier Franceso de Médici también huyó de la

ciudad con lo que el pintor quedó sin protectores. La espiritualidad en las obras de esta época, podrían deberse al temor o a la influencia de las inflamadas y apocalípticas prédicas del dominico.

A su vejez era pobre y se desplazaba con la ayuda de muletas. Botticelli murió en 1510, su tumba se encuentra en el cementerio de la Iglesia de Todos los Santos, en su amada Florencia. Su estrella se apagó e increíblemente, él y su obra quedaron en el olvido. En el siglo XIX, fue rehabilitado y redescubierta su pintura gracias a los trabajos de John Ruskin, crítico de arte británico.

Los canaperos

Aquella señora de sesenta y muchos años, vestía un traje usado pero limpio y sin arrugas, se tocaba con un sombrerito gracioso y discreto; de su antebrazo colgaba un pequeño bolso de piel lustrosa con cierre y guarniciones de latón bruñido. Lucía pocas joyas pero su porte era digno. No hablaba con nadie, contemplaba las esculturas sobre sus pedestales mezclada entre los asistentes. Iba de una a otra, las rodeaba, se retiraba y acercaba a ellas, colocaba la mano derecha bajo su barbilla, la izquierda sobre el codo derecho, y asentía... Como una entendida, manifestaba su crítica con discretos gestos de aprobación, también rozaba con sus dedos, muy delicadamente, las superficies de bronce. De vez en cuando miraba furtivamente a los demás asistentes.

Tal exceso de interés llamó mi atención, me acerqué a Sonia, la joven encargada de la galería, y le indiqué con la mirada que yo no conocía a aquella señora que admiraba en solitario y silenciosamente mis trabajos. Ella sonriente me dijo: "Es doña Juanita, hoy ha venido sola, a veces acompañada de dos amigas; esperará unos minutos más y si no hayinvitación, se marchará enseguida". Efectivamente, cuando la señora comprendió que no había convite, se marchó como había llegado, discretamente y sin despedirse de nadie. Ocurría en Madrid, en plena "Movida madrileña", donde yo exponía mis trabajos. Entre los asistentes, que sí había invitado, se encontraban varios paisanos, entre ellos nuestro ya desaparecido tonadillero, de voz aterciopelada, Tomás de Antequera; también Paco Clavel, con su peculiar indumentaria. Pero esta anécdota podría haber ocurrido en cualquier otro lugar.

Se ha dado en llamar "canaperos" a las personas que asisten a cualquier evento sociocultural con la sola intención de participar en la degustación de aperitivos y bebidas con los que, en algunas ocasiones, se obsequia a los asistentes de estos actos. Muchos no tienen el más mínimo interés por lo que allí vaya a desarrollarse, sea conferencia, concierto, presentación de un libro o exposiciones de arte. Unos lo hacen por el simple hecho de llenar la andorga gratis, son verdaderos profesionales del canapé. Están al tanto de los eventos, se aderezan con sus mejores galas y se presentan con el propósito de volver a casa cenados a sabiendas que, a cambio, deberán

aguantar estoicamente el parlamento correspondiente. Otros, como el caso de Juanita, estoy seguro que, tristemente, asisten por verdadera necesidad... Los más avezados, incluso, exploran el territorio, si no hay mesas expositivas ni atisbo de un posible convite o vino de honor, se marchan sin más. Cuando, en otras ocasiones, son los empleados al efecto los que dispensan, en bandejas, los aperitivos y bebidas, los más duchos se colocan en la puerta de salida de los camareros y los abordan sin recato, de tal forma que los demás asistentes se quedan en blanco. El inefable y polifacético Julián Cerceda, "Chatarroescultor" como él se autodefinía, siempre asistía a todos los actos, eso sí, con o sin ágape. Pero cuando lo había, comentaba con regocijo: ‹‹Hoy sí tenemos vino de "Eleonor"››.

En una de mis primeras exposiciones en la Casa de Cultura de nuestra ciudad, mi mujer preparó unos aperitivos caseros acompañados, obviamente, con vino del lugar para convidar a los que tuvieron la amabilidad de honrarnos con su presencia, que no fueron pocos. Se encontraba entre los asistentes (nunca faltaba hasta que falleció), mi estimado, orondo y patilludo amigo, Antonio Brotóns Sánchez, cronista de la ciudad, crítico de arte y buen bodeguero. Nunca le agradeceremos lo suficiente su desinteresada, eficaz y encomiable labor de ensalzar la cultura y el nombre de Valdepeñas. En mis comienzos siempre me obsequió con una crítica positiva y, quizás, benevolente en demasía.

Pero una debilidad de Antonio era el buen comer. Antes de marcharse, se acercó para felicitarme: "Muy bien, Pepe, todo muy bien, pero lo que más me ha gustado ha sido el pisto, felicita a tu mujer de mi parte. Luego vendré a ver más despacio la exposición".

Volvió al día siguiente y adquirió una de las piezas expuestas, *Moza del cántaro*, uno de aquellos pequeños y queridos bronces que, a la sazón, yo fundía personalmente en un rudimentario horno construido por mí. Seguro que la escultura aún se encuentra en posesión de sus familiares.

El pintor vienés

No es ni era frecuente que unos estudiantes, de los cuales ninguno llegaba a los veinte años, realizaran trabajos de gran envergadura. Pero aquellos tres muchachos, alumnos y orgullo de la Kunstgewerbeschule (Escuela de Artes y Oficios de Viena), reunidos en sociedad, compaginaban sus estudios con llevar a cabo encargos de gran importancia. El trío de precoces artistas lo formaban Gustav Klimt, su hermano Ernst y Franz von Matsch. Debido a la

numerosa demanda para realizar grandes frescos y trabajos decorativos, en 1883 abrieron en sociedad un taller en Viena, la Künstlerkompanie, cuando ninguno se había graduado todavía. Gustav, el que alcanzó la fama, lo hizo en 1883.

Gustav Klimt nació en Baumgarten (barrio pobre de Viena), en 1862. Su padre, oficial orfebre y cincelador, hacía lo imposible por sacar adelante una familia de siete vástagos. A los catorce años ingresa en la prestigiosa escuela de Artes y Oficios de Viena, obteniendo matrícula de honor en las pruebas de ingreso. Al año siguiente le sigue su hermano Ernst. Poco después, los dos hermanos formaban la citada sociedad junto con otro compañero de estudios. Llevaron a cabo la decoración de magníficos edificios, tales como el Teatro Nacional Austríaco. Pero cuando el viento de la fama y la fortuna empujaba a los tres jóvenes hacia el triunfo, murió el jovencísimo Erns a causa de una pericarditis, dejando viuda a su joven esposa con una hija de corta edad. En el mismo año también había fallecido el padre. En lo económico, hubo de hacerse cargo de su madre, cuñada y sobrina. Aspecto que no le importó en absoluto puesto que Gustav, a los treinta años, disfrutaba de una posición económica más que aceptable.

Pero la pérdida de sus seres queridos, le sumió en la tristeza hasta tal punto que, durante un tiempo, apenas realizó trabajo alguno. Comenzó a interesarse por las tendencias más vanguardistas como el impresionismo y modernismo; se acercó a ellas

con tal interés que abandonó el estilo tradicional que había seguido hasta entonces. Esto supuso la ruptura con Matsch, que prefirió mantenerse en los trabajos más academicistas. En adelante siguieron caminos diferentes.

En solitario, abandonó la Casa de los Artistas, asociación a la que había pertenecido durante varios años, por considerarla demasiado conservadora. Fundó con otros colegas la famosa Secesión vienesa; pasando de ser un artista tradicional a un adalid de la pintura vanguardista. Su sólida formación en la Escuela de Ertes y Oficios se evidenciaba en los delicados dibujos de figura y ornamentación, base para la ejecución de sus exquisitas e inconfundibles pinturas; para éstas, también se inspiró en el arte oriental e incluso en los mosaicos bizantinos.

Aparte de algunos paisajes, la figura femenina, tanto en retratos como alegorías, fue su principal temática. Sus desnudos están impregnados de una gran belleza y fuerte carga erótica, considerados por muchos de sus contemporáneos demasiado escabrosos. Las figuras vestidas lucen exóticos trajes que no son tales sino pretextos para desarrollar una profusión de motivos ornamentales modernistas; preponderando los tonos naranjas y amarillos a los que añadió, en distintas zonas, delgadas láminas de oro. Como ejemplo, *El beso* (Österreichische Galerie Belbedere,Viena), tan conocido como el homónimo en mármol de Rodin. Muchos diseñadores de moda adoptaron los vestidos de sus pinturas.

Gustav Klimt no se casó nunca, vivía con su madre y dos hermanas, sin dar importancia a su fama, dedicando al trabajo larguísimas jornadas. Apenas salió de Viena aunque era conocido en los círculos artísticos europeos. Mantuvo hasta su muerte una relación amistosa con Emilie Flöge, propietaria de un famoso salón de modas y hermana de su cuñada. Sin embargo al morir (de apoplejía en febrero de 1918, a los 55 años), catorce personas se presentaron alegando ser hijos de Gustav. Efectivamente, el artista había mantenido relaciones sexuales con muchas mujeres, entre ellas algunas de sus modelos. De todos aquellos supuestos hijos del pintor, cuatro fueron reconocidos como tales y accedieron a una parte de su cuantiosa fortuna.

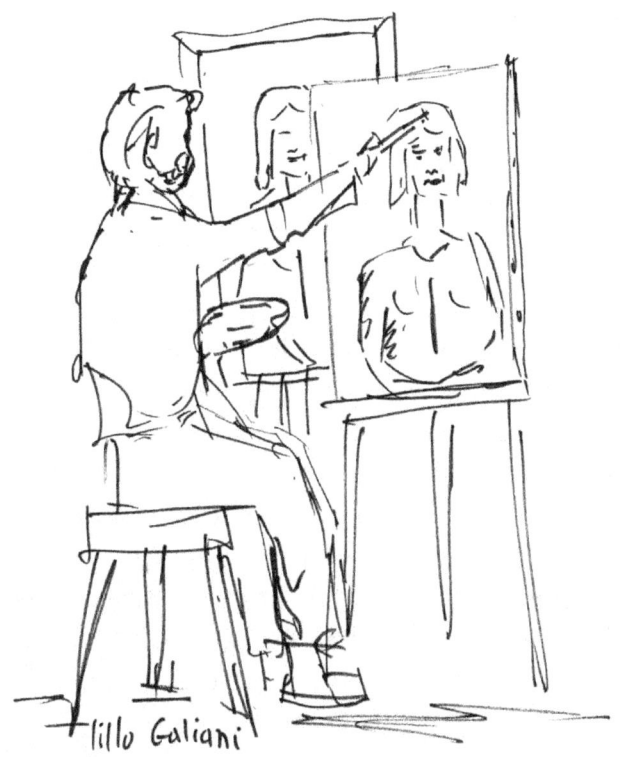

¿Plagio o inspiración?

"Distintos expertos del mundo del arte han advertido del parecido extraordinario entre figuras que aparecen en el Guernica de Picasso y las que aparecen en la Biblia mozárabe del siglo X, por lo que casi se descarta que sea fruto de la casualidad. Dicha Biblia se expuso en Barcelona en 1929 y en París en 1937, momentos en los que el genio del cubismo pudo descubrir los dibujos del texto medieval, especialmente el caballo y el toro... (Teletexto, p.11, 1

Mayo.2009). Además por esas fechas, esta noticia fue difundida en distintos medios. La citada Biblia se encuentra en la catedral de León.

No pasa de ser una noticia anecdótica puesto que Picasso siempre anduvo observando y absorbiendo, mirando y buscando, o mejor dicho y según su conocida frase: "Yo no busco, encuentro". Pero, efectivamente, no sería la única vez que el gran artista malagueño, tomaba ideas o se inspiraba, por otra parte como cualquier creador, de lo ya realizado por otros artistas. La hija del muralista mejicano, Diego Ribera, opinaba que Picasso había copiado a su padre. De muchos es conocido cuando el artista, en sus días de bohemia, visitaba en París el estudio y vivienda comunitaria de varios de sus colegas, éstos corrían a esconder todos sus trabajos en una habitación. Su amante y madre de dos de sus hijos, la pintora Françoise Gilot, una vez separados, lo pone de vuelta y media en su libro *Vida con Picasso*, además de acusar al artista de plagiarla en muchas ocasiones. Pero todo queda en lo anecdótico, como ya se ha dicho, sin mermar un ápice la arrolladora personalidad del, seguramente, mayor artista del pasado siglo XX.

A lo largo de la historia, los artistas han bebido en las fuentes de…, se han inspirado en…, han estudiado a…, han sido influenciados por… De tal manera el arte ha progresado y evolucionado. Uniendo unos mimbres con otros, se ha tejido la Historia del Arte; aunque los derroteros tomados, hace ya tiempo, sean discutibles.

Los hay pero son raros los casos de plagio. El artista ve tal o cual obra ajena y puede adoptar de ésta algún color, forma composición, volumen, enfoque, temática, material, formato y mil aspectos más. Después los procesa, convierte, adecua, y crea una obra nueva y personal. Para el pintor de las figuras orondas, Fernando Botero, "Ser pintor significa querer explorar, conocer y comprender la pintura de los demás". Sería muy laborioso compendiar los casos en los que los creadores plásticos se han inspirado en otros valga, por tanto, como muestra un puñado de ellos.

Los romanos adoptaron los cánones de la escultura griega. Lo mismo hizo Miguel ángel además de inspirarse en el *San Juan* de Donatello (Duomo de Florencia), para su *Moisés*. Rafael se inspira para su *Escuela de Atenas* (Vaticano), en los elementos arquitectónicos de la pintura *Entrega de las llaves a San Pedro* de Perugino (Capilla Sixtina); su retrato de *Dama con unicornio* (Galería Borghese, Roma) es de parecido encuadre a la *Gioconda* de Leonardo (Louvre). Manet se inspiró para su *Desayuno en la hierba* de un fragmento del *Juicio de Paris*, un grabado de Marcantonio Raimondi tomado, a su vez, de una pintura de Rafael; también, de este mismo artista, Ingres se inspira en la *Fornarina* (Galería Nacional de Roma) para sus trabajos posteriores. Las pinturas de Caravaggio influyeron en José ribera, Zurbarán Murillo y Velázquez; en éste último se inspirarán Goya y los retratistas Wistler y Sergen. El Greco y Rembrandt se inspiraron en Tintoretto. El

Buey desollado de Rembrandt (Louvre), sirve de modelo a interpretaciones de Daumier, Soutine y Francis Bacon, además de las varias que realizó Delacroix, éste por otra parte, al admirar *La carreta de heno* de Constable (Galería Nacional de Londres), cambia el fondo de su *Matanza de Kíos* (Louvre). Se intuye en sus cuadros las grandes composiciones del Veronés y los desnudos de Rubens. Gustavo Doré, ilustrador del Quijote, se inspira en las esculturas greco-romanas para sus grabados. Van Gogh pinta *Patio de presos* (colección particular, Moscú), de un grabado de Doré. Modigliani se inspira en los desnudos de Giorgione y Ticiano, en Cézanne para la armonización de colores y en el cubismo. En uno de los muchos dibujos eróticos de Jean Cocteau, se aprecia claramente el *Adán* de Miguel Ángel de la celebérrima Sixtina. Y por terminar de alguna manera, Dalí se basó en el dibujo de un Cristo que realizó San Juan de la Cruz, para pintar su conocidísimo y fuertemente escorzado Cristo, precisamente titulado *Cristo de San Juan de la Cruz* (Museo Kelvingrove, Glagow, Reino Unido). Seguramente, también estudió el *Cristo muerto* de Mantegna (Pinacoteca de Brera, Milán), un Cristo en escorzo visto al contrario, desde los pies.

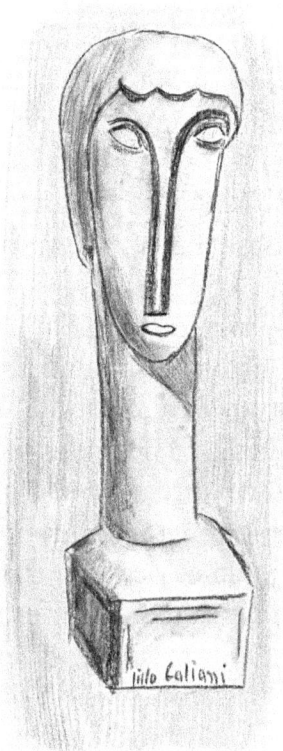

El artista maldito

El 22 de enero de 1920, dejaba este mundo en un hospital de la capital francesa. Artista polémico, suscitaba todo menos indiferencia. Admirado y denostado, guapo y atractivo, amable, atento y encantador, si estaba sobrio. Pero violentísimo bajo los efectos de las drogas o el alcohol. Tras su desaparición, se escribieron novelas, una obra de teatro y algunas películas. Todas ellas idealizadas, meciendo

su corta vida entre la realidad y la leyenda. Tuvo como amigos a posteriores primeras figuras de la historia del arte, como Picasso; la muerte lo elevó a la categoría de mito, paradigma del artista bohemio y maldito. Sus excesos le arrastraron a una muerte anunciada, dolorosamente prematura. ¿Qué metas de gloria no hubiese alcanzado, si murió con tan sólo 35 años?

Amedeo Clemente Modigliani, llamado "Modi" por sus amigos, nació en julio de 1884 en la ciudad italiana de Livorno, en el seno de una familia burguesa judía, venida a menos pues su padre, banquero, sufrió un descalabro financiero. Su madre era francesa, de fuerte carácter y muy culta. Se dedicaba a la traducción y a la crítica literaria. Amedeo era el menor de cuatro hijos, débil y enfermizo, por lo cual su progenitora sentía predilección por él, y ella fue la que le animó en sus deseos de pintar. Abandonó la escuela a los catorce años y comenzó a recibir lecciones de un pintor en su ciudad, con tal dedicación y provecho que causó admiración en su maestro y orgullo en su madre.

En 1902, el artista se matricula en la Scuola Libera di Nudo de Florencia, en la que perfecciona su técnica y se especializa en el desnudo femenino, éste será a lo largo de su carrera el tema recurrente y preferido. Se traslada a Venecia y continúa sus estudios bajo el mecenazgo de su querido tío Amédée, hermano de su madre.

Pero en aquellos tiempos, como ya se ha comentado en muchas ocasiones, todo joven artista

anhelaba poder viajar a la capital mundial del arte: París. Ayudado económicamente por su madre, se traslada a la ciudad de las artes, con la ventaja sobre otros artistas de desenvolverse fácilmente en el idioma materno. Dado su alegre carácter y buena presencia, entabla amistad con pintores y poetas judíos. Hacia 1907 conoce al primer comprador de sus obras, el médico Paul Alexandre, del que se hizo íntimo amigo, éste le presentó al escultor Contantin Brancusi, influyendo en él de tal manera que se dedicó a la escultura durante algunos años. Entusiasta de la talla directa, realiza en piedra numerosas cabezas. Inspirándose en las máscaras primitivas africanas, alarga los rostros, característica que después llevará a sus pinturas.

Su estilo fue personalísimo e inconfundible. Desnudos de gran erotismo pero sometido éste a la belleza del conjunto del lienzo, combinando un excelente dibujo con el color. Retratos sabiamente sintetizados, de ojos almendrados, nariz y cuello elegantemente largos y de un bellísimo y cálido cromatismo. Su primera y única exposición se clausuró antes de ser inaugurada, se consideraron impúdicas, e incluso pornográficas, algunas de las pinturas de la muestra. Compadecida la galerista de las penurias del pintor, compró por unos pocos francos, cinco desnudos; uno de aquellos lienzos censurados, se vendió en 2003 por casi treinta millones de dólares.

La vida personal de Modigliani fue un auténtico caos, jamás tenía dinero, el que caía en su manos lo gastaba inmediatamente, en drogas y alcohol. Sus

deudas las pagaba a cambio de rápidos retratos. Dos mujeres ocuparon, algo más que las restantes, su borrascosa vida sentimental. Beatrice Hastings, de fuerte carácter, no consentía el mal trato recibido por el artista y reaccionaba de igual forma. Se cuenta que en una ocasión, totalmente ebrio, la arrojó por una ventana; en otra fue ella la que le mordió los testículos. Jeanne Hébuterne, sin embargo, sufría estoicamente las vejaciones porque estaba ciegamente enamorada del iracundo artista. De sus relaciones, tuvieron una hija a la que también llamaron Jeanne (fallecida en 1984).

Las secuelas de una tuberculosis, una neumonía y su vida depravada, acabaron con el último pintor de la auténtica bohemia parisina. Tres días después de su fallecimiento y como broche adecuadamente dramático, Jeanne, que había viajado a casa de la familia del pintor, se arrojó por la ventana de un quinto piso; murió en el acto, embarazada de nueve meses.

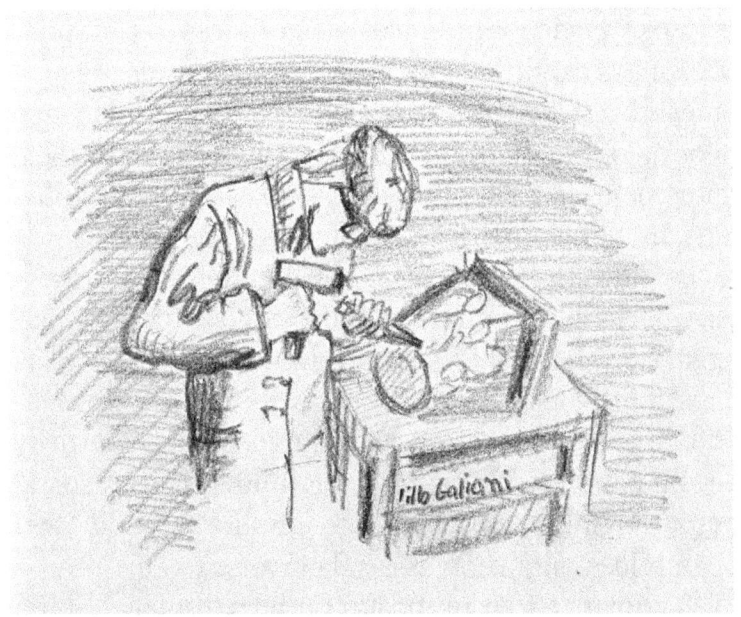

Antón el cantero gallego

El niño casi era huérfano pues apenas con tres años sus padres marcharon a "hacer las Indias", como decían los gallegos de entonces. Habían marchado a las Américas en busca de una mejor vida y fortuna, y el pequeño quedó al cargo de Roxiña, una bondadosa mujer que lo cuidaba amorosamente como si de su madre se tratase. Con cinco años, los abuelos se hacen cargo del pequeño y marcha con ellos a Piñor, una pequeña aldea cercana a Orense. El artista recordaba aquellos felicísimos tiempos arcádicos de inocente infancia como los mejores de su existencia. Entre vastos pinares, el pequeño de siete años corretea delante, detrás y a la par de los caden-

ciosos y pacíficos animales, de grandes ojos, amplias pezuñas, cálido aliento, inmensos vientres y enormes ubres. Podría ser *El vaquerillo* de la bellísima poesía del salmantino Gabriel y Galán. Pero es zagal por cuenta propia porque las vacas son de sus abuelos, moderadamente acomodados

Antonio Failde Gago nació en Orense, 1907. A la abuela le hacía ilusión que el niño estudiase, magisterio sería una buena carrera. Pero él sentía aversión por la escuela, aquel maestro mantenía a rajatabla la mala máxima "La letra con sangre entra" y el infausto colegial recibía contundentes varazos al mínimo fallo. Hoy, por un amplio recorrido del péndulo, la situación es casi la inversa.

Firme en su propósito de no estudiar, el niño quiere empezar en algún trabajo. Un noble, honrado y viejo cantero, amigo de la familia, propuso llevarse al niño para que aprendiera el oficio: "Si non lle gusta ou non sirve, sempre se pode cambear". Y con diez años acompaña al viejo maestro, y el niño queda encantado con aquél trabajo rudo, de hombres rudos que arrancaban la piedra a las entrañas de los montes para hacer con ella cosas bellas. Y disfruta oyendo el tintineo del acero contra el granito. Durante breve tiempo asiste a la escuela de Artes y Oficios de la Diputación Provincial.

A los dieciocho años marcha a Orense para perfeccionarse en el oficio: tallar capiteles, molduras, ménsulas, modillones y todo lo referente a la ornamentación de cantería sin que, por entonces, pensara en el arte propiamente dicho. Pero al traba-

jar en varios talleres de marmolería y ornatos para cementerio conoce, de alguna manera, los principios de la escultura. Y a partir de entonces sabe que traspasará la liviana frontera que separa la artesanía del arte. Con esfuerzo y tesón monta su propio taller con numeroso operarios, tan solo tiene veintiún años. Consigue ahorrar un dinero pero lo presta a un "amigo" sin documento alguno, y a la hora de reclamárselo se lo niega, viéndose obligado a cerrar su negocio. Le es concedida una beca de la Diputación de Orense y marcha a Madrid a la escuela de Bellas Artes de San Fernando. La exigua cantidad de la beca tan sólo le permite permanecer un año y medio en la capital de España (ha trabajado en el taller de Capuz). Vuelta a Orense y vuelta a empezar. Al cabo del tiempo abre un nuevo taller de marmolista funerario para alimentar el cuerpo, pero la escultura alimenta su espíritu y ya no la deja...

La escultura de Failde es rotunda, de formas robustas, redondeadas de una ternura infinita, de una belleza serena, de líneas sencillas, de corte románico pero muy particulares, muy suyas y sin caer en lo anecdótico. Son de mármol, algunas de bronce y, sobre todo, de granito; una piedra dura, implacable, que contesta a los golpes del puntero disparando esquirlas y chispas. Pero Failde la conoce, la ama, la domina con ese oficio básico, firme y rotundo de artesano cantero. Su temática son los músicos de aldea, los campesinos, los cabreros, los vaqueros, "As rianxeiras", los niños y las maternidades, labra-

das en escultura exenta o en apretados relieves desarrollados sabiamente en el plano.

Su obra se encuentra en colecciones particulares y en museos como el de Arte Contemporáneo de Madrid. Numerosos monumentos: *Al emigrante*. En el Pico del Avión. Pontevedra. *A Bolívar*. Vigo. *A Alfonso X el Sabio*. Pontedeume. La Coruña, y un largo etc. Failde murió en 1979.

Alumna, modelo, amante y colaboradora

Recluida en un manicomio, abandonada, olvidada, sin visitas que le hiciesen sobrellevar un poco su desgraciada existencia, y acaso como Van Gogh, con crisis de locura extrema. Pero en su caso, una estancia en aquellos malditos lugares muchísimo más duradera, sin posibilidad de salida; un año, cin-

co, diez, veinte, treinta. Nubes, lagunas y enajenación; manía persecutoria, delirios de grandeza. Pero también momentos de razonamientos lógicos, cordura, recuperación mental y lucidez creativa. Mas, es inútil, nadie atiende a sus ruegos, ni siquiera su hermano con medios para sacarla de aquel infierno. En una situación kafkiana, es una demente a los ojos de todos, está loca, loca de remate, de atar. Y sólo le queda rebobinar la película de su dramática existencia, la verdadera, la real (en 1988, Bruno Nuytten dirige "Camille Claudell"). Y recuerda...

Nació en Villeneuve-sur-Fèr, en 1864. Desde niña modelaba con soltura figuras de barro y retrataba a las personas más cercanas. Animada por su padre y su hermano pero con la oposición más dura y enérgica de la madre que no veía con buenos ojos aquellas tendencias artísticas de su hija porque contravenían frontalmente las buenas costumbres de su entorno y de la época.

Al trasladarse la familia a París, se matricula en la Academia Colarossi dirigida por éste escultor italiano. En ella podían matricularse las mujeres, cosa imposible en la Escuela de Bellas Artes de París que las vetaba. Se instala con unas amigas en un estudio pero enseguida conoce al genio Auguste Rodin, y éste, con 44 años, le propone que sea su alumna y colaboradora; ella, con 20, acepta y además también acabará siendo su concubina. Comienzan unas relaciones que serán, tormentosas, pasionales y dramáticas, durante quince años, no obstante, en el plano artístico serán enriquecedoras para

ambos. Su genio no le permite quedarse en simple colaboradora y trabaja en sus propias obras; sin duda influenciada por el maestro pero además por los renacentistas italianos y su propia personalidad, "Yo le he indicado donde se encuentra el oro, pero el que ella encuentra solamente es suyo", diría Rodin.

Colabora en los proyectos del gran escultor y trabaja con denuedo para elevarse por sí misma, pero la gran sombra del artista no la dejan despegar el vuelo. Quiere ser la única mujer en la vida de Rodin, cosa imposible en el escultor; sus líos pasionales son numerosos, y además hay una mujer a la que nunca abandonará, paciente, guardiana se su taller, de sus figuras, de su arcilla, de su obra: Marie-Rose Beuret.

Y surgen los celos profesionales y amorosos. Camille vencida, se retira de escena y busca refugio en su taller, lleva a cabo varias exposiciones, la última en 1905. Tocada su mente comienza a padecer crisis nerviosas, afirma que Rodin le copia, se adueña de sus trabajos. Gran número de obras suyas no existen porque, nada más acabarlas, las destruye. Sin el apoyo de su familia, acaba en la indigencia. Al morir su padre en 1913 (siempre había impedido que la internasen), su madre y hermana, que seguían oponiéndose a su forma de vida, como si de una venganza se tratara, la ingresan en un sanatorio psiquiátrico. Su hermano, Paul Claudell, famoso poeta y dramaturgo, se encuentra lejos, cumpliendo misiones diplomáticas; él, que en un tiempo apoyó sus cualidades de escultora, no puede o no quiere ayudarla.

Permaneció internada, en distintos centros, treinta años hasta su muerte acaecida en 1943. Una de sus obras más conocidas es *Las edades de la vida* (Museo de Orsay, París), en donde expresa su dramática y tortuosa existencia.

Desnudo femenino y algo más...

La galerista cruzaba la calle hacia la comisaría que se encontraba frente a su sala. Había sido requerida para tratar inmediatamente un tema relacionado con su actividad. Al entrar en el despacho del comisario encontró a éste sentado en su escrito-

rio, se atusaba el bigote. De su boca y cachimba, apretada entre los dientes, salían espesas volutas de humo, sus ojos despedían chispas y de vez en cuando resoplaba. Aquel comisario no era tal sino una vieja locomotora. La galerista comenzó a sentir cierta preocupación pues conocía la causa del enfado del jefe de policía.

Hacía poco tiempo que Berthe Weill había instalado su sala de arte frente al emplazamiento policial. Ese día de 1917 inauguraba la exposición de un artista, a la sazón, pobre y desconocido: Amedeo Modigliani. De entre los cuadros expuestos, varios eran desnudos; uno de éstos fue colocado por la galerista en el escaparate como reclamo. Los transeúntes comenzaron a detenerse y en poco tiempo, un nutrido grupo de curiosos se arremolinaban frente al expositor, armando tal revuelo que no pasó desapercibido a los gendarmes de enfrente.

El comisario, con voz severa, recriminó a la galerista el escándalo que suponía exponer aquellas pinturas indecentes, casi pornográficas. En pocas palabras, le conminó a retirar el desnudo expuesto en el escaparate y los del interior, so pena de ser requisados inmediatamente. Berthe Weill, sin muchas esperanzas de convencer al comisario, arguyó que aquellos lienzos eran verdadero arte y que el París de aquellas fechas ya estaba acostumbrado a los desnudos y sobre todo los auténticos amantes de la buena pintura. El comisario miro a la galerista con menos dureza y bajando la voz, con cierto embarazo,

le dijo que aquellas figuras femeninas en posturas provocativas ¡mostraban el vello púbico!

No era la primera vez, años atrás Manet había provocado un escándalo con su *Desayuno sobre la hierba* (Museo d'Orsay, París), expuesto en el Salón de los Rechazados, en 1863. No por la desnudez de la figura femenina ni el citado vello, que no mostraba. El primero en cometer el atrevimiento fue Goya con su *Maja desnuda* (Prado), que le acarreó algún problema con la Inquisición y suscitó un tremendo revuelo en el Madrid dieciochesco. Pero la palma se la lleva *El origen del mundo*, pintado en 1866 por el francés Coubert. Muestra en primer plano, y con total protagonismo, un sexo femenino de exacerbada realidad y un realismo aplastante para la época. Anduvo en manos de varios propietarios con un misterio tal, que llegó a dudarse de su existencia; actualmente se exhibe en el d'Orsay parisino.

Pero el escándalo de los casos anteriores residía en trasgredir las normas establecidas en occidente por la cuales los desnudos debían carecer de vello púbico. En las representaciones artísticas se recreaban formas idealizadas y, lo más importante dejando a un lado las vellosidades del monte venusino, debían estar encuadradas en un contexto alegórico-mitológico: Náyades, Dríadas, Limónides y Nereidas, por citar algunas de las innumerables ninfas, las cuales eran muy a menudo golosinas apetecibles, deseadas y perseguidas por los galgos y lujuriosos sátiros. También diosas, semidiosas, heroínas, mortales amantes del Zeus griego o el Júpiter

romano, forzadas o no, y toda una caterva olímpica. Los casos anteriores habían sido sacados del citado contexto y por tanto, anatematizados. En el *Desayuno* de Manet, por ejemplo, la señora desnuda está junto a dos caballeros vestidos según la moda de la época en que se pintó. A los escandalizados de entonces, les parecía más que un desnudo venusto, una peliforra con dos clientes.

Otros muchos artistas siguieron y siguen creando entorno al desnudo femenino, sin ataduras ni atavismos y considerando la obra de arte, además de su belleza plástica, como objeto de placer espiritual. Aquella zona prohibida se ha seguido describiendo con naturalidad; lo que Coubert llamara *Origen del mundo*, Rodin lo denominaba "el túnel eterno"; algunas de sus esculturas son fuertemente sexuales y sus dibujos de una explicitud extrema. Pero quizá sea Egon Schiele, que merece capítulo aparte, quien en sus magistrales dibujos y pinturas retrate el desnudo de manera más natural, simple y al mismo tiempo agresiva; *Muchacha desnuda tumbada con las piernas abiertas* (G.S. Albertina, Viena) es el título de una de ellas. Para Shiele "La obra de arte erótica también tiene santidad". El británico Kennet Clark, crítico de arte, en su libro "El desnudo" afirma que sin el desnudo femenino el arte resultaría mediocre.

lillo Galiani

Modelar y moldear

Si en la primera palabra, cambiamos la "l" de lugar, obtenemos la segunda. Dos vocablos casi iguales pero con significado distinto. La primera acepción para "modelo" en el diccionario de la RAE es: "arquetipo o punto de referencia para imitarlo o reproducirlo". En los desfiles de moda, las modelos no son tales sino las perchas (perchas, palos o sacos de huesos), de las que cuelgan los vestidos, éstos son los verdaderos modelos.

Los modelistas de cualquier actividad industrial, desde un coche a una botella para vino modelan, es decir, crean el modelo; la pieza primigenia que después se reproducirá, por distintos medios, cientos de veces. En un porcentaje altísimo, los miles de objetos que nos rodean, son reproducciones que proceden de una primera pieza: el modelo. En arte, la modelo o el modelo, posan para el pintor o escultor y éstos los reproducen o interpretan en su lienzo o escultura; en esta disciplina artística, "modelar" es crear un modelo. Siempre se asocia el modelado con la realización en barro, pero puede llevarse a cabo directamente en un material más duro. Una vez terminada la escultura modelo, puede obtenerse un "molde" de la misma, con lo que hemos llegado a la segunda palabra: moldeado.

Volviendo a la RAE, moldear es: "sacar el molde de una figura". Efectivamente, con ese molde, en teoría, se podrá reproducir la pieza muchas veces. Al afirmar: "Con él se rompieron moldes", damos a entender que la persona es muy singular, fuera de lo común, no hay otra parecida a ella en sus rasgos físicos o de carácter, pero sobre todo en sus excelentes cualidades por las que supera a los demás ; siguiendo el sentido figurado, el molde no se volvió a utilizar, se destruyó.

En la vida cotidiana nos encontramos esos miles de objetos procedentes de un molde. La mayoría de las botellas de vidrio, así como objetos de plástico, juguetes, utensilios de cocina, etc. muestran longitudinalmente, en los costados, una fina línea co-

rrespondiente a las juntas del molde de dos piezas utilizado para su fundición. Generalmente las piezas se mecanizan para eliminar las rebabas de la junta y mejorar su aspecto.

La naturaleza fue la primera en realizar moldes, como es el caso de los fósiles. Cuando, por ejemplo, los trilobites del Paleozoico morían en los fondos marinos y se descomponían las partes blandas; el caparazón, más resistente, se cubría del fango de dichos fondos formando, de esta manera, el molde del animal. Al ser rellenado dicho molde por materias minerales quedaba reproducido el artrópodo, naturalmente en el "corto espacio" de millones de años.

Cuando la trágica erupción del Vesubio (79 d.C.), arrasó las ciudades de Pompeya y Herculano, las víctimas, hombres, mujeres y niños, muertos por la inhalación de gases venenosos, quedaron cubiertos por las cenizas; éstas reprodujeron todos sus detalles moldeaando sus cuerpos. Posteriormente los arqueólogos al rellenar los "moldes" con escayola, obtuvieron las figuras de muchos de los habitantes en las posturas que mantenían cuando fueron sorprendidos por la catástrofe.

En escultura el molde se lleva a cabo de distintas maneras para según que funciones. De un modelo en barro, se obtiene un molde de escayola. El molde obtenido se rellena del mismo material; para extraer la reproducción, una vez endurecida la escayola interior, hay que romper el molde a trozos, por eso se denomina procedimiento de "molde perdido".

Una vez obtenido el modelo en escayola, puede volver a sacarse de éste un segundo molde en silicona que, al ser elástico, será útil para muchas reproducciones.

La virgen de la servilleta

Mil seiscientos treinta y tantos. Sevilla, a la sazón, punto de partida hacia el Nuevo mundo, hacia las Indias occidentales o territorios que debieron llamarse en su totalidad Colombia por su descubridor, y que por un espabilado florentino llamado Américo Vespucio que advirtió la envergadura de las tierras descubiertas, que no eran ni mucho menos las Indias verdaderas, se dieron en llamar América en su honor.

Sevilla en sus últimos años de prosperidad y comienzo de su decadencia, tenía su puerto siempre abarrotado de naves que iban y venían a la tierra prometida. Buques cargados de oro, plata, tabaco especias y frutos desconocidos en las tierras de acá. Barcazas de carga, urcas, galeones bien artillados, galeras, y todo lo que se moviera con viento y trapo. El barrio portuario, Triana, hierve de gente; comer-

ciantes, viajeros que llegan o se van, chamarileros, artesanos, y toda clase de hampones, de pícaros dispuestos a aligerar de su bolsa al incauto viandante. Seguro que de no ser personajes novelescos del inmortal Cervantes, los pequeños Rinconete y Cortadillo, a las órdenes de Monipodio, estarían en una esquina enfrascados en una partida de cartas desplumando a un pardillo. Y entre aquellas gentes tan dispares, un artista exhibe su "mercancía", su obra pictórica; seis o siete lienzos recién pintados, apoyados en la pared de una taberna. Es el joven Bartolomé, siempre consigue vender algunos cuadros a los pasajeros que se embarcan rumbo al Nuevo Mundo.

Bartolomé Esteban Pérez (posteriormente adoptaría el segundo apellido de su madre, Murillo), nació en la ciudad hispalense en 1617, siendo el menor de catorce hermanos. Al marchar de Sevilla su maestro, Juan del Castillo, el joven de poco más de veinte años, se ganaba la vida vendiendo cuadros en el puerto y en las feria sevillanas. En un primer viaje a Madrid mantuvo contacto con su paisano Velázquez que ya era pintor de Corte. En la capital del reino conoció las pinturas flamencas de Van Dyck y Rubens y las del veneciano Tiziano. Impresionado por la nueva manera de pintar, evolucionó en su estilo. Su primer gran encargo fue una serie de pinturas para el claustro chico del convento sevillano de San Francisco. Este trabajo le supuso el reconocimiento como pintor de prestigio, desde entonces su fama fue en aumento. Su maestría se hace patente

en el tratamiento de luces y sombras. Con una sabia distribución volumétrica, dota a su pintura de máxima expresividad y sus trabajos le colocan merecidamente entre los pintores de primera fila del Barroco.

Quizás Murillo sea conocido popularmente por su temática religiosa y, sobre todo, por las Inmaculadas. Sin embargo, además de un excelente retratista, pocos como él reflejaron la vida cotidiana de su tiempo. Utilizó como modelos a humildes mujeres, ancianos y niños; a éstos los retrató magistralmente, poniendo de manifiesto, además de su pobreza, la pillería reflejada en sus rostros y su alegría, quizás por el hecho de mitigar el hambre nunca satisfecha: *Niños comiendo de una tartera*, *Niños comiendo uvas y melón* (Pinacoteca de Munich), *Niño con perro* (Museo Ermitage, San Petersburgo), *Niño espulgándose* (Louvre).

Es muy conocida la leyenda por la cual, un fraile rogó, dado que el pintor era afable y generoso, le pintase en una servilleta una virgen con niño para acompañarle en sus oraciones. Así lo hizo el artista y de ahí tomó el nombre aquél cuadro *Virgen de la servilleta*. Pero la leyenda es falsa pues aunque el cuadro existe (Museo de Bellas Artes de Sevilla), el soporte de la pintura es un lienzo utilizado por los pintores para óleo y no un tejido apropiado para la mesa.

De Murillo es el mérito de fundar una academia en Sevilla, germen fructífero de lo que serían estos posteriores y reputados centros de enseñanza

en España. Pero la obra de Murillo fue denostada durante mucho tiempo, tildando su pintura de blanda, meliflua y propia de cromos. Rehabilitado después y reconocido como uno de los grandes pintores del XVII, no en vano los museos más importantes de todo el mundo se han disputado su obra.

Murillo murió en 1682, enterrado en la iglesia de la Santa Cruz de Sevilla; dicho templo fue arrasado por las tropas napoleónicas y se cree que los restos del pintor se encuentran en algún lugar bajo la plaza del mismo nombre; allí puede verse desde 1858 una placa en su memoria.

Marcos y peanas

Cierto día, el gran pintor francés Edgar Degas visitó, junto a otros acompañantes, a un amigo común; éste les había invitado a cenar. Nada más entrar al recibidor reparó en un cuadro que el anfitrión le había comprado tiempo atrás. Con extremo enfado, descolgó el cuadro y con una moneda aflojó los pequeños pernos que lo sujetaban al marco, lo puso bajo el brazo y se marchó enfurecido. El dueño de la casa preguntando por el artista fue informado del hecho; lamentándose equivocadamente, se pregun-

taba si al excéntrico pintor le parecía poco un marco por el que había pagado más de quinientos francos.

 A Degas, ya maduro, lleno de rarezas e importándole muy poco el dinero, le costaba gran trabajo desprenderse de sus cuadros, ponía muchas pegas para que un lienzo saliera de su taller. Pero si alguien tenía la fortuna de adquirir un trabajo, además de pagar un precio altísimo, lo compraba enmarcado pues el pintor se encargaba de ponerle el cerco de madera o, en todo caso, lo elegía personalmente en la tienda. Y pobre del que osara cambiarle su marco, como le ocurrió al adinerado coleccionista que, pensando en satisfacer y dar esplendor al cuadro, le había puesto un grueso marco cubierto de pan de oro, precisamente el tipo de enmarcado que más detestaba el excéntrico pintor. Para los dibujos, ceras y acuarelas, el maestro fabricaba el paspartú (recuadro de cartón o tela de distinta anchura entre el dibujo y el marco) con cierto tipo de cartón de embalaje. Cezánne, cuando no era nadie, exclamaba muy digno cuando el marchante de arte más famoso de todos los tiempos se acerca a mirar un cuadro del pintor: ¡Sepa, Monsieur Vollard, que ahora ponen marcos a mis telas! El greco mantuvo un pleito con el cabildo de Toledo cuando al presentar su bellísimo *Expolio* éste no quiso pagar los 900 ducados que él pedía. Fijada la cantidad por los peritos de ambas partes, se le abonaron 350; sin embargo recibió otros 532 ¡por el marco!

 Hace ya muchos años que en los certámenes de artes plásticas se exige, entre otras causas por moti-

vos de homogeneidad, que el cuadro llegue al concurso sin marco, tan sólo un listón que oculte las grapas que sujetan el lienzo al bastidor. Actualmente muchos lienzos de gran formato se cuelgan en las paredes del adquiriente sin marco, cuestión de modas o gustos.

Pero de siempre el marco o la peana han dado realce a un cuadro o escultura. Georg Klimnt, dibujante, escultor y cincelador, realizó muchos marcos para los cuadros de su hermano Gustav Klimnt. A lo largo de la historia de la pintura, se han realizado marcos que de por sí son verdaderas obras de arte. Tallados por expertos artistas en tilo, caoba, cedro y otras maderas; repujadas o labradas éstas en complicadas volutas o delicados temas vegetales de finura y delicadeza extrema, donde pueden apreciarse la experta mano del tallista. O bien quedaban en el color de la madera o eran cubiertos de pan de oro. Muchos se tallaban específicamente para el cuadro, de esta manera los ingletes (cortes de cuarenta y cinco grados en los largueros para formar los cuatro ángulos rectos) no cortaban la secuencia de la talla.

Actualmente existen infinidad de tipos de marcos. Se fabrican en distintas anchuras y en tiras de dos o más metros, lacadas, barnizadas, doradas etc. Se cortan a medida con sierra eléctrica circular de ángulo variable que cortan ingletes perfectos. En las tiendas especializadas pueden encontrarse gran cantidad de modelos. Se muestran expuestos en forma de escuadra que puede adaptarse a una esquina del lienzo para ver el efecto. No es sencilla la elección

del marco o paspartú; dependerá del tema, colorido, dimensiones y, sobre todo, del buen gusto; no siempre del bolsillo. También se tendrá en cuenta el papel complementario de un marco, nunca debe restar protagonismo a la pintura; Tampoco un buen marco mejorará la calidad de un mal cuadro. A veces la experiencia del artesano que los enmarca puede ser muy útil.

 Con las peanas ocurre otro tanto. Es cierto que en ocasiones, algunas esculturas no necesitan soporte, resultan más libres y expresivas. En otras, sin embargo, la peana es parte integrante del conjunto y será necesaria. En casos concretos, una piedra con determinadas características, encontrada por el escultor cuando paseaba por el campo, ha sido motivo para un proyecto adaptado a dicha piedra. En la mayoría de los casos, la peana realza la figura, añade prestancia a los volúmenes. Generalmente en esculturas de pequeño formato en hierro o bronce, suelen ser de piedra, mármol o granito. Las normas rigen al igual que en los cuadros, siempre serán complementos de la obra. Aquí cuenta la textura, el acabado (pulido, abujardado, picado etc.) y el color; por ejemplo, un mármol veteado muy llamativo, puede distraer las formas de la figura. Generalmente en el caso de las esculturas, el artista encarga las peanas al marmolista o cantero, indicándole las medidas y características de las mismas.

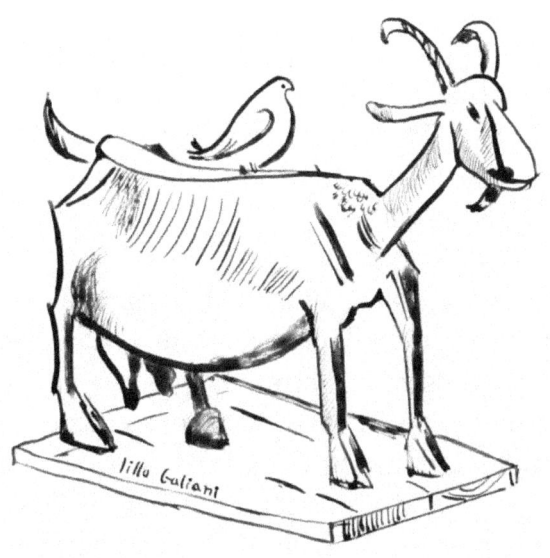

El genio del siglo XX

Todo lo tenía preparado el jovencísimo artista para abrir su primer aguafuerte. Comenzó a dibujar en la plancha un picador a caballo, sosteniendo la pica en la mano derecha. Pero en el transcurso del trabajo, cayó en la cuenta que al invertir el dibujo en la prueba, la lanza del jinete quedaría en la mano izquierda. Tras unos minutos de discurrir y puesto que no había manera de corregir lo hecho, siguió trazando rayas en la plancha como si no le importara mucho el no haber tenido en cuenta tal detalle.

Cuando el trabajo fue pasado al papel, lo miró satisfecho por los buenos resultados y dio título a aquel grabado: *El picador zurdo*.

Aquel muchacho bajito, fornido, de ojos oscuros y penetrantes, de curiosidad infinita, que revolucionó la pintura moderna, el más relevante artista del siglo XX, a quien todo el mundo conoce, aún los alejados de ambientes artísticos, no podía ser otro que Picasso.

El genio malagueño Pablo Ruiz Picasso nació en 1881. En la escuela no progresaba, no le gustaban ni los números ni las letras. Por lo que el padre sabiendo de las dotes de su hijo para el arte a la más temprana edad, no dudó en incentivar su vocación. Su progenitor, era profesor de dibujo, pero había fracasado como pintor; se volcó en apoyar y enseñar a su hijo intuyendo que llegaría muchísimo más lejos que él, pero sin imaginar hasta donde. Todos los días lo llevaba a la escuela de artes y oficios de donde era profesor en Málaga.

Su padre aceptó una plaza en la Coruña y la familia marchó a tierras gallegas. Tras un tiempo, permutó su plaza con un compañero y marcharon definitivamente a Barcelona. A pesar de no tener la edad, solo catorce años, se matriculó en la Academia de Bellas Artes de la Lonja. Es admitido a ingreso por ser hijo de profesor, superando con creces el examen. Marchó a Madrid a la academia de San Fernando pero apenas asistió a las clases. Visitó el museo del prado y copió los grandes maestros. Debido a su escaso dinero, no podía comprar lienzos y

pintaba sobre lo pintado con lo que se han perdido obras de este periodo. Su pintura es por ahora tradicional y figurativa, dirigida por su padre. Conoce a la vanguardia catalana: Casas, Rusiñol, Gaudí etc.

Pronto sintió la llamada de la ciudad del arte, la "Ville Lumiere". En 1900 llegó por primera vez a París, tras visitar varias galerías, la marchante Berte Weill le compra tres telas taurinas, de las que había traído de Barcelona, por 100 francos. No obstante, sufrió fortísimas penurias económicas. Su gran amigo Max Jacob lo recogió en su habitación de una sola cama. Cuando éste trabajaba, Picasso dormía y a la vuelta de Max, el artista pintaba de noche, compartían igualmente un sólo sombrero. Las privaciones junto con la nostalgia hacia sus amigos artistas y familiares, le hicieron regresar a Barcelona. Hasta entonces la firma en sus cuadros rezaba "P. Ruiz", luego "P. Ruiz Picasso". Por último, a los veinte años, decidió que "Picasso" era suficiente. El apellido materno, de procedencia italiana, le parecía más interesante y sonoro, le atraían las dos eses. Más tarde comentaría lo vulgar que hubiera sido el apellido del padre y ponderaba los de pintores famosos: Rousseau, Matisse o Poussin.

Tras varias idas y venidas, se estableció definitivamente en 1904 en el celebérrimo barrio bohemio de Montmartre junto a numerosos pintores y poetas. Sus trabajos hasta ahora habían sido las pinturas azules ("periodo azul"), frías y melancólicas, reflejo de su estado de ánimo; las figuras se alargan recordando al Greco y se intensifica el color azul *(La*

vida, Museo Cleveland). Conoce a la primera de sus muchas compañeras a lo largo de su vida, Fernande Olivier, vecina de habitación.

En compañía de Fernande visita asiduamente el circo Medrano. Payasos, acróbatas, saltimbanquis y el resto de la troupe circense quedan plasmados en sus cuadros, es la Época rosa (*Familia de saltimbanquis*, Galería Nacional de Washington). Y comienza su ascenso; la escritora norteamericana Gertrude Stein y su hermano, son los primeros en valorar el trabajo de Picasso, visitan su modesto estudio y le compran cuadros por valor de novecientos francos, de la época.

En 1907, influido por la escultura ibérica y las máscaras africanas, pinta *Las señoritas de Avignon*" (Museo de Arte Moderno, Nueva York), lienzo precursor del "Cubismo" que junto a Braque, Juan Gris y Léger llevaron a cabo, revolucionando la estética de la época.

A partir de 1917 inicia el Periodo Neoclásico, de formas rotundas, *Tres mujeres en la fuente* (Museo de Arte Moderno, Nueva York). En 1925 deforma las figuras para conseguir la máxima expresión girando a un lenguaje expresionista; como ejemplo su famosísimo *Guernica*. Esta obra fue encargada al pintor en 1937 por el gobierno de la República Española en el exilio para la Exposición Universal de París, en el que refleja simbólicamente, el bombardeo llevado a cabo por la aviación alemana en esta pequeña localidad vizcaína. Durante la ocupación nazi de Francia, Picasso permanece en París. En

1944 se afilia al partido comunista francés y participa en varias conferencias sobre la paz. En 1948 con motivo del Congreso de la Paz en la capital francesa, realiza para dicho evento la célebre *Paloma de la Paz* y posteriormente se traslada al sur de Francia residiendo en varios lugares. Hasta 1955 reside en Vallauris, ciudad de gran arraigo ceramista donde lleva a cabo numerosas piezas cerámicas.

Su última residencia fue Notre Dame de Vie, en Mougins. Era visitado por cineastas, poetas, dramaturgos y los artistas más dispares, desde Gary Cooper, que le regala varios sombreros tejanos, hasta el torero Miguel Dominguín, amigo personal del artista. Fue un gran entendido y aficionado los toros. Picasso murió en 1973 a los 92 años.

La vida sentimental de Picasso estuvo ocupada por numerosas mujeres que le proporcionaron fuente de inspiración para sus lienzos. El amor, el erotismo y las maternidades fueron parte importante en su temática. Su primera compañera en 1904 fue Fernande Olivier. Años después, escribió el libro *Picasso y sus amigos*. Después, Eva Gouel. Su primera esposa fue Olga Koklova, del matrimonio nació su primer hijo, Pablo. La siguiente compañera fue Marie Thérèse Walter de diecisiete años, el ya tenía cincuenta, de esta unión nació Conchita o Maya. Marie; se suicidó en 1977. Su siguiente compañera fue la fotógrafa Dora Maar. Luego convivió durante diez años con la pintora veinteañera Françoise Gilot. De esta relación, nacieron Claudio y Paloma. Fue la única mujer que lo abandonó; escribió el libro *Vida*

con Picasso en el que tacha al artista de viejo sátiro y otras acusaciones. Este libro dolió profundamente a Picasso e intentó en vano impedir su publicación. Se une un breve periodo a Geneviéve Laporte, cincuenta años menor que él. Su última compañera fue Jacqueline Roque, Picasso tenía 72 años; se caso con ella a los ochenta, ésta lo acompaño hasta su muerte; incapaz de seguir sin el artista, se disparó un tiro en la cabeza en 1986.

Pablo Picasso fue un prolífico genio de las artes plásticas. Realizó pintura, escultura, cerámica, figurines, decorados teatrales y grabado, en esta técnica puede figurar por méritos propios entre los insignes maestros de esta especialidad: Durero, Rembrandt y Goya. No dudó en cambiar de estilo cuando la obra concebida así lo requería. Trabajador infatigable, el global de su producción se calcula en unas veinte mil obras.

Domingo el griego

Andaban los impresionistas franceses batallando contra las normas establecidas en la pintura tradicional, investigaban nuevas formas de expresión y buscaban un distinto tratamiento de la luz y el color. Y al descubrir al artista y estudiar su manera tan particular de pintar, deciden que él es un ejemplo de pintor moderno. De súbito su fama despierta después de más de tres siglos dormida, porque efectivamente era un pintor del siglo XVI. El canon griego establecía, tomando como medida una

cabeza, que la figura bien proporcionada, debería medir siete cabezas y media; para atletas o héroes, ocho. Con un estilo original, desacostumbrado e inusual, nuestro artista llegó a utilizar un canon de diez o más cabezas; de ahí sus cuerpos alargados, con una misteriosa distorsión, infundiendo a sus cuadros un gran impacto emocional. Dos encumbrados oculistas, "entendidos" en arte y queriendo afeitar un huevo, afirmaron que para pintar así el pintor había sufrido miopía y astigmatismo; un crítico, también "elevado", lo llamó demente, y otro, en el colmo de la estupidez, morfinómano. Todo para intentar justificar lo que en realidad era un estilo personalísimo e inconfundible. Quizás fueran ellos los que sufrían deficiencias oculares o de otra índole.

El artista nació en Candía, isla griega de Creta, en 1541.Bautizado con el nombre de Doménico Theotokópoulos y conocido en el mundo del arte por El Greco. Tras su salida del anonimato, los marchantes y coleccionistas franceses se echaron a la calle en tropel con dirección a Toledo. En la ciudad imperial y sus pueblos, removieron, o mandaron remover, desvanes, buhardillas, sótanos, cámaras y camaranchones, aún pasado el tiempo, con sabores quijotescos. Los incautos párrocos de pequeñas ermitas se desprendieron de algún cuadro de El Greco pensando que hacían un buen negocio. En los años cuarenta del pasado siglo, todavía hubo algún coleccionista de buen olfato que en el rastro madrileño se hizo con alguna tela del griego a buen precio.

Muy poco se sabe del artista pues no existe mucha documentación sobre él. Igualmente se desconoce el paradero de muchos de sus lienzos. Los cuadros inventariados en la actualidad no llegan a trescientos. A los dieciocho años, el Greco ya prometía como pintor. Con propósitos de triunfo, marcha a Venecia donde trabaja a las órdenes del gran Tiziano; la influencia del maestro fue importantísima para su perfeccionamiento.

Posteriormente se traslada a Roma; Miguel Ángel iluminaba el universo artístico de la Ciudad Eterna. El Greco, quizás por su intrepidez de juventud, comete un gran error. Se le había pedido a "El divino" tapar las vergüenzas a las figuras del *Juicio Final* de la Sixtina. Ante la negativa de éste, que incluso tuvo que vérselas con el "Santo Oficio", el descarado joven se ofrece, si hay que destruirlas, a llevar a cabo un nuevo e incluso mejor trabajo. Esto provocó tal reacción e ira en los manieristas forofos de Miguel Ángel que el artista hubo de poner pies en polvorosa.

Instalado en Toledo su fama y perfección artística progresan rápidamente, el trinitario, poeta y orador Félix Paravicino, a quien retrató el artista (museo de Boston), dice de él: "Creta le dio la vida, Toledo los pinceles". Almacenaba decenas de maniquíes de madera, cartón y yeso; cuando comenzaba un cuadro, con parsimonia y minuciosidad, los colocaba en distintas poses hasta componer el grupo deseado. Pintaba con luz artificial o natural velada por cortinas; impregnando, así, sus lienzos de misterio y

dramatismo. Vivía de alquiler en una gran mansión sobre los roquedales del Tajo con su familia, criados y discípulos. Ganó mucho dinero pero nunca le sobró, vivía de manera ostentosa contratando, por ejemplo, a músicos para amenizar las comidas.

Encargo importante fue la bellísima tela *Expoliación de Jesucristo* para la catedral de Toledo, obra maestra sin embargo rechazada por los eclesiásticos al desestimar varios detalles por inusuales, además de original en exceso para la época, lo que dio lugar a un famoso pleito por no querer pagar el Cabildo la cantidad que el pintor pedía. Tenía por costumbre el artista fijar el precio cuando había concluido el trabajo pues, según él, orgullosamente comentaba que "No había precio para pagarlas". Se nombraron tasadores en igual número por ambas partes, dirimieron el asunto y como resultas El Greco cobró tan sólo un tercio de lo acordado. Pero el pintor en venganza, llevó a cabo veinte réplicas con variantes y las vendió a particulares y otras iglesias, resarciéndose así, de lo no cobrado. No obstante era frecuente que un artista realizase copias de su propia obra; tal es así que pintó ochenta veces su *San Francisco en éxtasis* (Museo Lázaro Galdiano, Madrid). Llevó a cabo, al igual que el *Expolio*, numerosos lienzos de grandes proporciones, con multitud de figuras y de composiciones extraordinarias, *Asunción de la Virgen* (Museo de Santa Cruz, Toledo), *El entierro del Conde de Orgaz* (Iglesia de Santo Tomé, Toledo), *Martirio de San Mauricio* (Escorial).

Era amigo de personajes ilustres a los que retrató magistralmente, *Cardenal Fernando Niño de Guevara* (Metropolitano de Nueva Cork), *El caballero de la mano en el pecho* (Prado), *Retrato de un pintor* (Museo de Sevilla), *Caballero anciano* (Prado), entre otros.

El Greco murió en 1614, dos años antes que Cervantes y, al igual que el "Príncipe de los ingenios", en la pobreza aún cuando deja a su hijo doscientos cuadros que no había vendido, gran parte de los mismos, como se ha dicho, desaparecieron. Sus restos mortales fueron trasladados de una iglesia a otra y cuando está se demolió desaparecieron con ella. Excepto un poco tiempo en Madrid y El Escorial, siempre vivió en la "Imperial Toledo", formando un binomio inseparable con esta ciudad importante, pues contaba, a la sazón, con más de ochenta mil habitantes. En lo religioso, seguía siendo la capital de España pero la corte se había trasladado a Madrid veinte años antes de su llegada a la hoy capital de Castilla la Mancha.

Miles de visitantes llegan cada año a la ciudad del Tajo para perderse un sus intrincadas calles, palpar sus piedras seculares y, por supuesto, visitar la casa de Greco. No es la auténtica pero, qué cuesta soñar, sería muy parecida. Allí pueden admirarse un buen número de obras del genial griego toledano.

El desnudo masculino en el arte

Una cruda mañana de enero de 1506, el agricultor Felice de Fredis trabajaba en su viña del monte Esquilino en las afueras de Roma. Arrancaba algunas añosas e improductivas cepas con la intención de reponerlas más tarde con jóvenes plantones. Para ello había excavado grandes hoyos en la tierra medio helada. En uno de sus golpes de azada, ésta rebotó en algo duro. Extrañado, Felice comenzó a retira la tierra cuidadosamente con la curiosidad y precaución de un arqueólogo. Al medio día tenía ante sus ojos un enorme y fragmentado grupo escultórico. Corrió a dar la noticia y enseguida, junto con otros curiosos, dos enviados del Papa Julio II observaban asombrados el hallazgo. Ambos coincidieron enseguida en la identificación de la escultura. Se trataba del *Laocoonte* (sacerdote troyano de la Ilíada) y sus hijos atacados por dos serpientes. Los peritos enviados por el pontífice eran nada menos que el arquitecto e ingeniero Sangallo y El divino Miguel Ángel. Desde entonces, adquirida por Julio II, puede admirarse en las colecciones del Vaticano. El *Laocoonte* fue un nuevo referente para Miguel Ángel y sus colegas renacentistas en el tratamiento y expresión del cuerpo; porque, efectivamente, este famoso grupo expone, en todo su esplendor, una clase magistral de anatomía y belleza plástica del desnudo masculino en el arte.

Fue, sin duda, el mundo griego el artífice del avance decisivo en la evolución artística de la humanidad, por su arte equilibrado, intuitivo y racional, y sus artistas (sobre todo escultores ya que de la pintura apenas quedan vestigios), los pioneros en la talla y fundición de esculturas mostrando el cuerpo masculino totalmente desnudo. Los Kúroi (jóvenes del periodo arcaico desnudos en su plenitud vital), son representaciones funerarias de atletas o exaltaciones de las victorias conseguidas en sus juegos deportivos. Curiosamente, las Korai (muchachas), se representaban vestidas. En los siguientes periodos griegos, en el arte romano y renacentista, el desnudo continuó cultivándose; atletas, guerreros y dioses muestran, con naturalidad y totalmente desinhibidos, sus atributos de mármol o bronce. Bernini en el Barroco, disimula estas partes con ropajes. El escultor neoclásico, Antonio Canova coloca, en algunas esculturas, las púdicas pámpanas en los lugares estratégicos. Del siglo XIX y comienzos del XX, el impetuoso Rodin vuelve al desnudo total con sus bronces cargados de fuerza y expresividad y tensión psicológica.

En nuestra iglesia de la Asunción, expuestos a las miradas de quien quiera levantar la cabeza, tres toscos duendecillos eróticos -muy alejados de la belleza clásica- y encaramados en la altura, observan desde arriba a los viandantes que pasan a diario por la calle Real sin saber de su existencia. Situado el observador en el antiguo hito de piedra en el callejón de la Cruz Verde, puede observarse esta fachada

quebrada en tres planos. Arriba, en el de la izquierda por debajo de los huecos rectangulares del palomar y cortando en el centro la estrecha cornisa de puntas piramidales, se aprecian restos de una figura desnuda aunque sólo quede de ella, nalga, muslo, pierna y un brazo. Puede apreciarse una estaca clavada y un eslabón o argolla tallada en la piedra, como si el diablillo estuviese atado a ella. En el plano central y a la misma altura, otra figura cabezona se lleva la mano derecha a la parte trasera de su anatomía. Y, por último, pocos pasos hacia arriba por la calle Real, pegando la espalda a la puerta de la que fuera carnicería de Sanroma y elevando la mirada, en el plano de la derecha y por encima del tejado de la sacristía, el tercer duendecillo, sin brazos, en una postura imposible y aún estando vestido, deja colgar sus, claramente visibles, órganos genitales.

Lo dijeron los artistas

Fruto de sus experiencias pictóricas, escultóricas y vitales; modos de ver, éxitos, fracasos, ilusiones, penurias, zozobras... Siempre amando, sufriendo y gozando el arte.

-"La belleza perece en la vida, pero en el arte es inmortal". Leonardo da Vinci. Pintor, escultor, arquitecto.1452-1519.

- "Lo principal en todos los actos de la vida es hacer ver que las cosas que realizamos no nos cuestan nada. Hay que ponerse al trabajo con todas las fuerzas del alma, pero luego el resultado debe dar la impresión de que han sido realizadas sin esfuerzo". Miguel Ángel Buonarrotti. Escultor. 1475-1564.

-"Los santos se han de pintar de manera que no quiten la gana de rezar ante ellos". Navarrete el Mudo. Pintor.1526-1579.

-"Elige sólo una maestra: la naturaleza". Rembrandt Harmenszoon. Pintor.1606-1669.

-"La escultura es una verdad que un ciego juzga así" Lorenzo Bernini. Escultor.1598-1680.

-"La fantasía, aislada de la razón, sólo produce monstruos imposibles. Unida a ella, en cambio, es la madre del arte y fuente de sus deseos". Francisco de Goya. Pintor. 1746-1828.

-"Si sale, sale. Si no sale, hay que volver a empezar. Todo lo demás son tonterías". Édouart Manet. Pintor.1832-1883.

-"Si oyes una voz dentro de ti diciéndote: ¡No sabes pintar! Pinta. ¡Faltaría más! Y la voz se callará". Vincent Van gogh. Pintor.1853-1890.

-"En cada cuadro hay una esquinita que aprecia especialmente el artista". Alfred Sisley. Pintor.1839-1899

- "Si un niño de diez años dibujara eso en su pizarra, la madre, si fuese buena madre, le daría una bofetada". El pintor J.Whistler (1834-1903), ante un retrato realizado por Cézanne

- "¡Sinceramente, pinta usted como un loco!". Paul Cézanne. Pintor. (1839-1906), dando su opinión sobre un cuadro que le había mostrado Van Gogh.

-"Un cuadro debe ser pintado con el mismo sentimiento con que un criminal comete un crimen". Edgar Degas. Pintor. 1834-1917.

- "Antes de ser escultor, sé hombre". Auguste Rodin. Escultor.1840-1917

-"Reprimir a un artista es un delito, es asesinar vida en gestación". Egon Shiele. Pintor.1890-1918.

- "¡Vamos, que cuando he pintado una nalga y me dan ganas de darle un cachete, es que está terminada!".Pierre Auguste Renoir. Pintor.1841-1919.

- "La arquitectura es la ordenación de la luz, la escultura es el juego de la luz". Gaudí. Arquitecto. 1852-1926.

-"El arte no reproduce lo invisible, sino que hace visible lo que no siempre lo es". Paul Klee. Pintor. 1879-1940

-"El artista se siente solo, tiembla, teme, desconfía ¡busca! Pero su lucha se encontrará recompensada en su soledad". Julio González. Escultor.1876-1942.

- "El arte de la pintura consiste en aclarar y oscurecer los tonos sin decorarlos". Pierre Bonnard".1867-1947

- "Un artista nunca debe sentirse prisionero de sí mismo, de un estilo, de una reputación..." Henri Matisse. Pintor.1869-1954.

-"El arte está hecho para perturbar, la ciencia para tranquilizar". Georges Braque.Pintor. 1882-1963.

-"Y mi verdad es esta: que el artista debe laborar silenciosa y apasionadamente, al margen de apetencias y logros inmediatos". Victorio Macho. Escultor.1897-1966.

- "Cuando se reúnen los críticos de arte, hablan de contenido, estilo, tendencias y significado. Pero cuando se juntan los pintores, hablan de dónde puede encontrarse la trementina más barata". Pablo Picasso. Pintor.1881-1973.

-"El arte no tiene nada que ver con el gusto, no existe para que se le pruebe". Max Ernst. Pintor.1891-1976.

-"El arte es, sobre todo un estado del alma". Marc Chagall". Pintor.1887-1985.

-"El poeta se interesa por las palabras, el músico por los sonidos, el escultor es alguien a quien le obsesionan las formas, desde el crecimiento de una flor a la carnalidad fuerte y sólida del tronco de un haya". Henry Moore. Escultor. 1898-1986.

- "La única diferencia que hay entre un loco y yo, es que un loco es un loco y yo no". Salvador Dalí. Pintor.1904-1989.

-"¡Dios mío, que hombre! ¡Qué belleza!". Delacroix, pintor (1798-1863), ante la obra de Miguel Ángel.

-"Homero de la pintura, padre del ardor y del entusiasmo". Delacroix sobre Rubens.

-"He malgastado mi juventud, encadenado a esa tumba". M. Ángel, pintor y escultor, refiriéndose a la tumba de Julio II.

-"Junto a la leche de mi nodriza, mamé también los martillos y cinceles con los que esculpí mis figuras". Miguel Ángel.

-"Belleza, postura y contorno son de tal calidad que parece recién creado por el primer hacedor y no por el pincel de un mortal". Capilla Sixtina descrita por Vasari, pintor y biógrafo.1511-1574.

-"Dadme los brazos joven, vuestras obras no han menester mis correcciones". Caravaggio, pintor (1571-1610), maestro de José Ribera.

-"Realmente, tiziano ha sido el más excelente de cuantos han pintado, ya que sus pinceles siempre daban a la luz expresiones de vida". Marco Boschini. Pintor. 1613-1676.

-"El verdadero artista no tiene los pies en este mundo, es una especie de ángel". Celedonio Perellón. Pintor e ilustrador .1926.

-"Yo sólo quiero ganar para comer". Contestó cuando le preguntaron cuánto quería ganar en el Sindicato de Dibujantes de la UGT, durante la Guerra Civil. Lorenzo Goñi. Pintor e ilustrador.1911-2011.

-"Me harté de dibujar tetas más o menos caídas, culos de todos los calibres y órganos femeninos en posturas alambicadas de las modelos profesionales". Lorenzo Goñi.

-"No todo es cerebro en arte. Olvidamos a menudo que la acción y educación manual es un factor básico sin el cual no puede existir la obra artística". Ingres. Pintor. 1780-1887.

-"Monet es sólo ojo, pero ¡que ojo!". Paul Cézanne. Pintor.1839-1906.

-"Lo bello está en la naturaleza. En las más diversas formas. En cuanto se aprecia pertenece al arte o mejor al artista que es capaz de reconocerlo". Gustave Coubert. Pintor.1819-1877.

-"Es bueno no admirar en demasía el trabajo del maestro, así se corre menos peligro de imitarle". Mary Cassatt. Pintora. 1844-1926.

"Los verdaderos pintores comprenden las cosas con el pincel en la mano". Berthe Morisot. Pintora. 1841-1895.

-"¿No es preferible que la felicidad te haga más tonto que el daño más listo?". Salvador Dalí.

-"Un vientre de mujer como ése es tan importante como el Sermón de la Montaña".Pintor anónimo ante un cuadro de Degas.

-"Eres un caso muy raro, tienes las nalgas en forma de pera como la Gioconda". Edgar Degas, Bromeando con su joven modelo

-"A menudo he utilizado pedazos de periódico para mis collages de papel, pero no para confeccionar un periódico". Pablo Picasso.

-"La obra de arte no puede tener sentido común ni lógica, y en este sentido está muy próxima a los sueños y al espíritu infantil". Giorgio de Chirico, pintor surrealista (1888-1978).

-"Las obras maestras del arte tienen a lo ricos por esposos, pero a los pobres por amantes". Anónimo.

- "Sin conocer ni amar la materia, ésta no dará ni podrá arrancársele la obra que potencialmente esconde". Lillo Galiani. Escultor, casi anónimo...

El bodegón

Aún pervive este vocablo en algunos lugares -en valdepeñas hay un bar con este nombre-. Esta palabra comienza a utilizarse, en términos artísticos, en el siglo XVII para designar a los cuadros en los que se representa escenas en las que se cocina o se sirven bebidas, ya que precisamente estos lugares se llamaban así: bodegas o bodegones. Quizás fuese Velázquez uno de los primeros en denominar de esta manera a sus cuadros pintados en esos ambientes como su famoso lienzo *Vieja friendo huevos* (Galería Nacional de Edimburgo). También puede prescindirse de la figura humana hasta representar ele-

mentos que de por sí toman protagonismo: flores, caza, pesca, cacharros, instrumentos musicales, frutas, verduras, todo tipo de alimentos y otros objetos. No obstante hay que remontarse, como en otros muchos aspectos artísticos, a los egipcios para observar que esta civilización ya realizaba pinturas con esta temática arrumbada en el olvido y retomada posteriormente

Con parecido significado de bodegón, un siglo antes, los franceses denominaron ‹‹Nature Morte›› y los ingleses ‹‹Still Life››, "Naturaleza Muerta", a los cuadros con elementos inanimados y ausencia de la figura humana. Cuando la Reforma luterana hizo desaparecer los temas religiosos, este tipo de pintura cobró gran importancia y se hizo muy popular en la Europa protestante. Además de representar objetos dispuestos en el cuadro como elementos compositivos de valor artístico y pictórico sin más, muchos artistas, además de ello, plasmaron todo tipo de simbologías y moralejas, incluyendo calaveras, espejos, velas, mariposas, relojes de arena: transitoriedad de la vida... Pan, vino o agua, con referencias a la pasión, a los santos o a la Virgen. Unas simples flores, pero que florecen en determinadas épocas del año, podrían sugerir el tiempo o las estaciones. También las flores pueden esconder significados literarios o religiosos.

Casi todos los artistas han pintado alguna vez una naturaleza muerta aunque sólo fuera por mero ejercicio. En la pintura italiana, el bodegón se muestra en contadas ocasiones como tema independien-

te; será Caravaggio de los pocos interesados que concedan importancia a este tema, llevando a cabo bellas composiciones florales. Podrían considerarse bodegones las curiosas pinturas de Giuseppe Arcimboldo (1527-1593), sus cabezas, retratos o alegorías, las realiza componiendo frutas, verduras y raíces con resultados sorprendentes. Un bodegón conocidísimo es el *Buey desollado* (Louvre), de Rembrandt; del mismo autor se exhibe otro cuadro con el mismo tema en el museo de Glasgow. De la pintura barroca cabe destacar a Luis Eugenio Meléndez (1716-1780). Aunque era un excelente pintor de figura, se centró en el bodegón. Representa con virtuosismo las frutas, pescados, cobres, cerámicas y otros elementos de uso cotidiano, con resultados extraordinarios.

El movimiento impresionista sacó partido a los efectos de color que las flores ofrecen. Cezanne, entre ellos, fue el que pintó mayor cantidad de bodegones. Poco después, en el Postimpresionismo y dentro de su ingente obra, Vincent van Gogh lleva a cabo numerosos trabajos con flores. De unas botas gastadas y viejas consigue bellísimos bodegones de gran fuerza expresiva. Pero quizás los más famosos del mundo, de este mismo artista, sean la serie de "Los girasoles". En 1987, uno de estos lienzos alcanzó en una subasta cuarenta millones de dólares; ironías sangrantes y desgarradoras de la vida pues, como es sabido, el pobre Vincent tuvo una existencia extremadamente mísera y un final dramático.

El hierro

Si el oro fuera tan abundante en la naturaleza como lo es el hierro, posiblemente no tendría el valor monetario que ostenta, ya que de entre todas sus cualidades, una es su escasez. Por lo demás, el metal precioso, pero vil, poco ha aportado a la humanidad y sí, por el contrario, muchos problemas. El hierro, en cambio, es uno de los metales que más abunda en la tierra, relativamente barato e infinitamente más útil que el otro amarillo que produce "fiebre". Echemos un vistazo a nuestro alrededor y será difícil no ver algo fabricado en hierro. No es posible verlo en nuestro organismo y, no obstante, en él también esta presente.

La tecnología del hierro o el trabajo de este metal para la obtención de útiles y armas, era un secreto bien guardado que daba a las civilizaciones que lo poseían la supremacía frente a otros pueblos que aún no conocían el proceso de obtención del metal a partir de los minerales que lo contienen. Siempre se menciona a los hititas como los primeros en utilizar armas y herramientas de hierro.

A partir de la Revolución industrial el hierro comienza a utilizarse masivamente en la industria y en elementos estructurales como puentes y edificios. Quizás la construcción más emblemática en hierro sea la torre diseñada por el ingeniero Gustave Eiffel para la exposición Universal de París de 1889; tras fuertes controversias cuando se instaló, ha quedado

como símbolo del país galo y su capital. Este ingeniero también proyectó la estructura interna, de hierro, para la estatua de la libertad de Nueva York.

El hierro es un metal duro y tenaz pero con el fuego se torna dócil al martillo y otras herramientas. Se deja, entonces, torcer, machacar, laminar, hender, alargar, aguzar y todo lo que se quiera, mejor dicho, lo que se sepa hacer con él. Todo esto, naturalmente, mientras está al rojo; a medida que se va enfriando vuelve a su dureza y hay que volver a calentarlo. En eso consiste el trabajo del herrero o artista que realice esculturas de forja. Se denomina, por eso, hierro forjado al que se trabaja en la fragua sobre el yunque. El aporte de pequeñas cantidades de carbono transforma al hierro en acero, utilizado, entre otros usos, para la fabricación de herramientas de cantería y escultura.

La utilización del hierro en trabajos artísticos es relativamente reciente. El Modernismo dio a este metal un protagonismo que hasta entonces no tenía. Los diseños de Gaudí dotan al hierro de movimientos elegantes, sinuosos, ondulantes y sutiles que le dan apariencia liviana.

El hierro no es apropiado para esculturas que han de ser fundidas, en todo caso habría que pintarlas pues este metal se oxida fácilmente a la intemperie. Precisamente esta cualidad -muy de moda-, se utiliza en trabajos con acero laminado. Se lleva a cabo el trabajo y luego se deja oxidar o se provoca su oxidación con distintos productos. El acero cortén, muy utilizado actualmente en escultura, son plan-

chas de aleación de hierro con pequeñas cantidades de cobre, alargando así la duración del material al exterior.

Los escultores españoles pioneros en la utilización del hierro, quizás al observar sus posibilidades en los trabajos decorativos de Gaudí, fueron Pablo Gargallo (1881-1934) y Julio González (1876-1942). Escultores abstractos, entre otros, que utilizaron y utilizan el hierro como material en sus creaciones artísticas, fueron o son: Chillida (1924-2002), Oteiza (1908-2003), Ibarrola (1930) y Chirino (1925), este escultor, salvo rarísimas excepciones, realiza todos sus trabajos en hierro.

El periodista y el genio

Hace pocas fechas la prensa nacional se hacía eco del fallecimiento, en París donde residía, del periodista catalán Ramiro Oliveras. Nació en octubre de 1929 y ha fallecido el octubre pasado. En 1956 se instaló en París como corresponsal de la Cadena Ser y la revista Destino. Llevó a cabo numerosas entrevistas a personajes de las letras, artes, moda etc. Cierto día escuchando un programa radiofónico le entusiasmó de tal manera que pensó trasladar el formato a España. Y así nació, en 1960, uno de los programas que más trascendencia han tenido en la radiodifusión española: "Ustedes son formidables". Durante diecisiete años, con este espacio nocturno, consiguió la ayuda económica de miles de radioyentes para los casos más dispares de necesidad extrema.

Y viene a cuento, en esta sección, su fallecimiento porque además de ser aficionado a la radio y uno de los miles de oyentes que en alguna ocasión escuché el programa, me ha venido a la memoria cierta noche, no recuerdo qué emisora, en la que él era el entrevistado. Relató una anécdota que tiene que ver con el arte. Posiblemente, el paso de los años y mi memoria hayan cambiado las formas de la citada anécdota pero no lo sustancial de la misma.

Contaba el periodista que entre sus diversas entrevistas a personajes famosos, pensó interviuvar nada menos que al genio de las Artes Plásticas, Pi-

casso, hito en las Bellas Artes. Comenzó a mover hilos, contactando con personas lo más cercanas posible al pintor, con el fin de recabar ayuda para llevar a cabo su interviú. Tras muchas barreras e impedimentos, pues el artista no se prestaba fácilmente a recibir visitas en su taller si no eran muy íntimas, su insistencia y esfuerzos dieron sus frutos.

Acordado el día y la hora, preparado, pertrechado de lo necesario y muy nervioso, se presentó en el estudio del pintor. Tenía poquísimo tiempo porque Picasso acababa de comer y era costumbre, inmutable, que el artista se echase a la siesta. Pero, según relataba Oliveras, se produjo tal empatía mutua que, a los pocos minutos, el genio charlaba amigablemente fuera del guión programado. No obstante, el pintor le hizo saber que se retiraba a descansar. Sin embargo, cosa extrañísima, no lo despidió, indicándole que, si así lo deseaba, podía esperarle allí mismo en el estudio y al terminar su descanso retomarían la conversación. El periodista, sorprendidísimo por la propuesta, aceptó encantado. Allí quedó solo, sintiéndose un elegido y el hombre más feliz de la tierra.

Tuvo tiempo de curiosear, mirar y admirar, rodeado de lienzos terminados y a medias, cuadros apoyados en la pared, de cara y de espaldas, en los caballetes; pinturas por doquier, decenas de pinceles, botes y tubos... Un mundo mágico al que pocos mortales tenían el privilegio de acceder. En unas mesas había, sin orden ni concierto, infinidad de bocetos sobre papel. Se permitió la licencia de co-

gerlos para mirar e incluso, sabiéndose solo, le asaltó la tentación de guardarse, bajo la camisa, uno de aquellos dibujos... Pero no fue capaz.

Transcurrida una hora y media, que a él le parecieron pocos minutos, se presentó de nuevo Picasso para continuar la charla en el mismo tono cordial en que la dejaron. Al finalizar la entrevista, se despidieron amigablemente. Pero antes el artista se acercó a una de las mesas, echo un vistazo y cogió un dibujo, garabateó una dedicatoria y se lo entregó al estupefacto periodista. Tal fue su alegría, contaba, que no pudo reprimir dar un abrazo al genio.

Pero Ramiro Oliveras, artista de las ondas, también contó que un día se produjo un incendio en su piso y una de las pertenencias, quizás la más querida, que el fuego devoró fue el dibujo de Picasso.

Arte que no se ve

Hace ya bastantes años asistí a un curso de talla directa en piedra, impartido por el prestigioso Centro de los Oficios de León, con la doble intención de ampliar mis conocimientos en esta materia y pasar unos días en esta ciudad monumental para seguir admirando piedra por doquier. Me cupo el placer y la suerte de disfrutar de un marco perfecto y adecuado como lugar de trabajo: uno de los claustros en la Colegiata de San Isidoro, sede de este centro. Y digo esto porque en el año 2005, los talleres fueron trasladados a otras dependencias modernas fuera de dicha colegiata.

Protegidos por la fresca sombra bajo las arcadas del claustro, el repiqueteo de los cinceles y una pizca de imaginación, nos hacía sentirnos canteros medievales tallando toda suerte de ménsulas, capiteles y gárgolas. Como clase teórica y conclusión del curso, para mi entusiasmo y satisfacción, llevaríamos a cabo una visita, "muy especial", a la catedral que precisamente se restauraba en algunas de sus partes. Con lo que se cumplió el deseo que siempre había albergado, éste no era otro que el poder adentrarme en lugares secretos que en una catedral o castillo nunca se muestran a los visitantes. Interceptados por un cordón o la llave bien echada a herméticos portoncillos, hay que pasar de largo, quedando ocultos ancestrales misterios a la mayoría de los mortales de hoy.

Nuestra visita no fue hacia abajo (sótanos, criptas o subterráneos) sino hacia las alturas. Pudimos asomarnos, peligrosamente, a la calle desde la terraza, sin baranda ni pretil, situada encima de las puntiagudas puertas de la fachada principal, y tocamos por dentro los cristales coloreados y seculares de la parte baja del impresionante rosetón. Continuando nuestra excursión como hormigas en el ciclópeo edificio gótico, recorrimos oscuros pasillos por los que pocos pasan, se nos descorrieron cerrojos herrumbrosos que cerraban viejas puertas y oímos los quejidos de goznes, cubiertos de orín, al ser importunados. Era una calurosa tarde de verano, diez o doce personas en grupo, pero seguro que por allí no habría transitado nadie si hubiese ido solo. Ascendimos por escaleras de caracol empotradas en las torres, ciegas, oscuras, angostísimas, empinadas y claustrofóbicas; guiándonos a tientas, tocando al de delante o las paredes curvas que casi nos rozaban los hombros, para llegar a estancias atiborradas de trastos, iluminadas tan sólo por estrechos rayos de luz que se colaban oblicuamente por angostas aspilleras. Por indicación de nuestro guía -maestro de talla en piedra-, pudimos tocar las marcas que los maeses canteros grababan con sus cinceles en ciertos sillares; aún hoy se desconoce el significado de estas misteriosas y herméticas señales.

Y he aquí el porqué del encabezamiento de este texto. En nuestro recorrido, observamos infinidad de trabajos en la piedra que parecían haber sido realizados por los tallistas y canteros con la única in-

tención de que casi nadie los viera. En aquellos pasillos había molduras talladas; algunas puertas, de pequeñas dimensiones, rodeadas de magníficos arcos con adornos florales. En aquellos estrechos corredores en penumbra se observaban cenefas de piedra caliza esculpidas con primor; pequeños capiteles labrados pacienzudamente: el tiempo, en aquellos tiempos, no valía nada.

Algunos de los pasajes conducían a las terrazas desde las cuales se reparaban, y se reparan con más comodidad, ciertas partes de la catedral: cubiertas y canalones de plomo o cinc, tejas, sillares, desperfectos en la piedra y otros arreglos.

Desde aquellas terrazas poco visibles desde el exterior y como un bosque pétreo, los arbotantes se mostraban más cercanos. En sus volúmenes curvos y mastodónticos podían observarse los trabajos de talla ornamental que desde la calle difícilmente se aprecian. Algunas esculturas en hornacinas o pedestales adosados a los muros, se erguían solitarias, condenadas a ver tan sólo a los albañiles si es que subían a reparar algo; las gárgolas de fauces abiertas, mostraban la misma ferocidad que las de la calle; puede que más al ser observadas de cerca e importunadas en su siesta.

Si se visita el poblado del Oeste en Almería, allí las fachadas de madera se apuntalan desde dentro con gruesos listones, el interior está vacío; excepto el "Saloon" donde realmente puede tomarse una cerveza todo es, lógicamente, decorado y artificio. Aquí, sin embargo, el escultor o cantero de aquellas

tallas, absorto en su quehacer y por orden del maestro constructor, las llevaba a cabo con la misma meticulosidad y celo profesional que si fueran a colocarse en lugares más cercanos y visibles. Todos aquellos trabajos podían haberse evitado pues apenas fueron ni son admirados por nadie y, sin embargo, allí estaban y allí están, ocultos, resguardados de las miradas inoportunas si el tiempo, la contaminación y la mala calidad de muchas de sus piedras no acaban con ellos.

Sin abandonar la catedral existen otros trabajos muy específicos, condenados también casi al anonimato, y que se encuentran en las sillerías de los coros de ésta y la mayoría de las catedrales. Ahora dejando la piedra y tomando la madera, podría hablarse de estos inmensos conjuntos realizados en materiales nobles como el castaño o la caoba. En ellos fueron tallados toda una serie de ornamentaciones vegetales, relieves de figura humana con temas bíblicos etc. Brazos, respaldos, patas pasamanos, paneles y todo lo que fuera una superficie de madera, no escapaba a la gubia del tallista o entallador.

Sabido es que en este lugar del templo se reunían clérigos, canónigos y demás personajes eclesiásticos. También, en muchas ocasiones, prebostes de la ciudad o forasteros importantes invitados para la celebración de solemnes, interminables y pomposas ceremonias religiosas. Debido a la larguísima duración de los actos, los ocupantes de estos privilegiados escaños aún cuando, naturalmente, perma-

necían cómodamente sentados, también debían aguantar largos periodos de tiempo en pie. Y aquí toman protagonismo las, casi anónimas, "misericordias". Estos sillones, dispuestos como los de un cine o teatro tenían, como aquellos, los asientos abatibles. Cuando debía permanecerse en pie, el receptor de las egregias posaderas se levantaba hasta la posición vertical. Pues bien, bajo estos asientos, arrimados al borde exterior, se adosaba un bloque o suplemento sobre el que podía apoyarse y adoptar una postura que no era ni sentada ni totalmente erguida. De tal manera se mitigaba, en cierta medida, la pesadez de permanecer en pie largo tiempo; de ahí el nombre de "misericordias". Esta pequeña repisa sólo era visible cuando se levantaba el asiento, pero inmediatamente quedaba cubierta por la citada "parte trasera" de sus ilustres ocupantes.

En estos salientes, semiocultos, los tallistas dieron rienda suelta a su imaginación y osadía, tallando pequeñas figuras de diversa índole y temática. El artista describió, satirizó y criticó no con la pluma sino con el mazo y la gubia. Animales de la realidad o pertenecientes al bestiario medieval, toda clase de oficios y, en muchas ocasiones, la figura humana, hombres y mujeres, en posturas desde irreverentes hasta desvergonzadas y obscenas (catedral de Plasencia, por ejemplo).

Escultura "chatarra"

A primeros del pasado diciembre se dio a conocer el robo de una furgoneta en un polígono industrial de Getafe, cargada con veintiocho obras de arte, éstas procedían de una exposición celebrada en Colonia. Las piezas pertenecían a varias galerías de Madrid y Barcelona que las habían prestado para la muestra. El valor del conjunto podría alcanzar los cinco millones de euros. Las importantes piezas de pintura y escultura, estaban firmadas por Botero, Picasso, Tapies, Julio González y otros artistas de parecido caché.

Sirva como preámbulo y no para dar una noticia al respecto puesto que todos los medios habidos y por haber informaron y han informado exhaustivamente del robo y de la recuperación de las obras; bien es verdad, aunque carezca de relevancia, con bastantes contradicciones en cuanto a valoraciones económicas, número de obras, dimensiones, pesos y otros aspectos.

Lo que sí podría destacarse se refiere a una de las piezas robadas de la que es autor el escultor vasco Eduardo Chillida, fallecido en 2002. Se titula *Topos IV* y está realizada en hierro, material preferido del artista, y oxidada superficialmente. También se sabe que la escultura está asegurada en 800.000€ según la galería Nieves Fernández, su propietaria, pero que en una subasta de arte podría alcanzar los dos millones.

La aventura rocambolesca de *Topos IV*, invita a reflexionar un poco. Igualmente es *vox pópuli* que esta escultura fue a parar a una chatarrería. El propietario de la misma pesó la pieza, 150 Kg. multiplicó por 0,22 euros (precio actual del kg. de hierro considerado chatarra) y abonó un total de 33 euros. Consultado un conocido mío, dueño de un desguace, me ha confirmado que ese es el precio del "hierro viejo" como pregonaban los antiguos traperos y chatarreros ambulantes.

Ante este hecho, más de un escéptico y descreído del arte abstracto (hay muchísimos y están en su derecho), al que traté de hacer ver en alguna ocasión, ante sus preguntas con retranca, que la "verdadera" escultura abstracta alejada de todo atisbo figurativo, hay que verla por sí y en sí misma: diseño, formas, composición volumétrica, planteamiento, elección matérica, tratamiento, textura, técnica, y mucho más... Socarrones ellos, me reprochan: «Y ahora qué, en cuanto la han sacado del pedestal, de su contexto, de su aureola; despojada de aduladores y alejada de los "mercaderes" de arte, se ha convertido en lo que realmente era, un trozo de hierro oxidado ¡chatarra!». Les digo que es una obra de Chillida, artista reconocido mundialmente... Y encalabrinados me disparan: «¡Nada, nada, que no!» Y me callo porque para ellos se me acaban los argumentos... Pero pienso en la cara de estupefacción del dueño del desguace, cuando la policía le informó de lo que aquella "chatarra" valía. Pienso en el destino de la escultura abandonada a su suerte si la policía

hubiese llegado tarde: el crisol de una fundición; y elucubrando, refundida en barras de sección cuadrada que podría utilizar Chirino, con lo que se reencarnaría en otra obra abstracta del escultor canario. O, porqué no, en palanquetas para descerrajar puertas de algún almacén que albergase un furgón lleno de obras de arte. Qué hubiera pensado el autor, precisamente él, que en principio recorría las chatarrerías en busca de hierro dulce para forjar sus esculturas -para un servidor, las mejores-. Y vuelven a la carga afirmando que el abstracto, más bien que no, a ellos les gusta lo que "se ve": ‹‹ Si hubiese sido un bronce de Benlliure o cualquier otro figurativo, antiguo o moderno, verás como no hubiera acabado en un desguace››. Me vuelvo a callar y no les digo que he "pinchado" la galería propietaria de la escultura. Qué dirían al ver un somier viejo enmarcado y colgado de una pared...

Pero dejemos preguntas, supuestos, pensamientos y elucubraciones. Regocijémonos pues se ha recuperado para el arte una obra que a punto estuvo de bajar a los infiernos, de donde hubiese vuelto metamorfoseada en vaya usted a saber qué.

Artistas "asesinos"

Allá por los años ochenta, cuando nuestra democracia era un bebé, muchos artistas plásticos de Ciudad Real fuimos convocados a unas jornadas sobre arte que se celebrarían en la capital de la provincia, concretamente en la antigua residencia juvenil El doncel. Durante los tres días que duraron las mismas, lógicamente, se habló de temas referentes al arte y sus circunstancias en aquellos años de cambios trascendentales.

Problemas y dificultades, mercado, galerías, críticos, posibles acciones y otros asuntos; por otra parte igual que ahora. Intervinieron conferenciantes, se llevaron a cabo trabajos de grupo y exposición de lo discutido; surgió, incluso, la posibilidad de fundar una asociación provincial de artistas para establecer intercomunicación con los colegas.

Al final, los organizadores calificaron aquellas jornadas como altamente positivas; pero, como era de esperar, todo quedó en agua de borrajas. Cada mochuelo-artista volvió a su olivo-taller y hasta hoy que, quizás reparando en el estado del arte actual, he vuelto a recordar aquella convocatoria y una anécdota.

Resulta que en la última comida de camaradería y despedida, el director de la residencia mandó colocar sobre dos sillas, en posición vertical y apoyada a la pared, una enorme tela blanca que parecía una pantalla sobre la que se nos proyectaría algo. A

continuación, se colocó cerca de aquella superficie inmaculada una mesa llena de botes de pintura y gran cantidad de pinceles de distintos grosores, todo a estrenar. En realidad se trataba de un lienzo bien tenso en su bastidor dispuesto para pintar en él.

El director nos hizo saber a qué se debían aquellos preparativos. Propuso que se pintase un cuadro colectivo que dejaría constancia material de aquellas "gloriosas" jornadas sobre arte; se colocaría en un lugar preferente de la residencia y sería el orgullo de propios y extraños. El primer atrevido comenzaría a pintar lo que su magín le dictase, el siguiente continuaría el tema donde lo dejaba el anterior y así, turnándose con ligereza, hasta terminar el lienzo rectangular de aproximadamente seis metros cuadrados.

Tras los primeros tímidos trazos, la cosa empezó a animarse; sin esperar turno, comenzaron a pintar en la cuantía con que Lázaro de Tormes se comía la uvas y engañaba al sagacísimo ciego: de dos en dos y de tres en tres. Viendo el cariz que tomaba la cosa, muchos decidimos no participar porque disfrutaríamos mucho más como espectadores que actuando en la función, tal como ocurrió. El número de voluntarios siguió en aumento, dándose codazos por participar. Arremolinados sobre el lienzo, ensuciaban, chorreaban, salpicaban y esparcían pintura en la tela y fuera de ella. La escena se iba asemejando a una manada de lobos devorando una infeliz cierva o numerosos y hambrientos buitres, tantos que no puede adivinarse la presa porque la

cubren totalmente; al menos así lo veíamos los regocijados espectadores. En pleno paroxismo pictórico-creativo, comenzaron a menudear las puñaladas al lienzo; no con puñal, claro es, sino con el extremo opuesto a los pelos del pincel, que suele acabar en punta; con lo cual seguían siendo "pinceladas". Un larguero del bastidor, cediendo a la presión de una coz, se quebró.

 Cuando los artistas, satisfechos y orgullosos de su trabajo colectivo, se fueron retirando de la obra o, mejor, de la víctima porque fue un linchamiento sin juicio previo, sólo quedaban los restos de un naufragio, un jirón de vela rescatada de una batalla naval , un Ecce homo, un gran trapajo con manchas sin orden ni concierto y grandes rasgaduras...Todo menos lo que el director había previsto, a juzgar por su cara que era un poema; sonreía mientras se acordaba de toda la parentela de primer, segundo y tercer grado de aquellos "creadores". Al día siguiente quizás la mayor preocupación del director no fuese encontrar un lugar donde colgar el maltrecho lienzo sino buscar un contenedor lo suficientemente grande donde tirarlo. Por cierto, uno de los temas tratados en las jornadas fue incentivar el acercamiento amable, comprensible y paulatino del arte a un público escéptico y poco entendido.

Dolor, coraje y arte

¿Se puede medir la belleza? ¿Es visible el coraje? Hemingway calificaba a este último de "Dignidad bajo presión". Pero en algunas ocasiones el coraje puede tomar forma y color y convertirse en belleza. Hombres y mujeres minusválidos de distinta índole y por distintas causas, víctimas de la guerra, de accidentes, de la enfermedad o con defectos de nacimiento han elevado su espíritu, olvidando sus desgracias físicas y están orgullosos de ser útiles a la sociedad, no suponer carga alguna para la misma y vivir plenamente la vida con dignidad.

En 1957 Arnulf Erich Stegmann (1921-1984) un artista paralítico de origen alemán fundó la conocida asociación *Artis Muti* (Asociación de Artistas Pintores con Boca y Pie). El profesor Stegmann, imposibilitado de pies y manos víctima de la poliomielitis a los tres años, se trasladó con su familia de Darmstadt, donde nació, a Nuremberg. Fue sometido a sesiones terapéuticas y lecciones sobre pintura. Transcurridos los años, siendo ya un pintor de reconocido prestigio, concibió la idea de fundar una asociación con todos los pintores minusválidos que había ido conociendo. De esta manera, tal y como él había conseguido el éxito pintando con la boca, aconsejaría a estas personas para que no tuvieran que recurrir a la caridad de los demás, ganando el sustento por sí mismos.

Hasta hoy la fuente de ingresos de estos artistas es la venta de calendarios y tarjetas de Navidad que reproducen trabajos realizados por los socios. Los originales quedan en propiedad de los mismos que pueden disponer de ellos en la forma que crean conveniente, naturalmente suelen ser vendidos a clientes.

Hace años, y con ligera similitud al oficial que aspiraba a ser maestro en la Edad Media, para ser integrante de la asociación, debían recibir el visto bueno de un jurado compuesto por artistas carentes de minusvalías y, por lo tanto, ajenos a la asociación. Debían tener sólo en cuenta la calidad de los trabajos. Los socios reciben una mensualidad aún perdiendo la capacidad total para pintar. También se conceden becas a jóvenes con cualidades artísticas prometedoras. Muchos de estos minusválidos han estudiado en academias de Bellas Artes, otros son autodidactas. Sus mejores obras han sido exhibidas en las galerías de todo el mundo y adquiridas por clientes de muchos países.

Un caso inverosímil fue el de la artista francesa, ya fallecida, Denise Legrix. Nacida sin brazos ni piernas, no sólo fue una excelente pintora sino que también aprendió a coser, bordar y escribir a máquina. Otros se dedican al diseño de mosaicos, a la creación literaria, a la radio y a la escultura. El destino, que ha puesto barreras difícilmente franqueables al talento de estas personas, ha sido burlado porque han conseguido superarlas con tesón y voluntad inquebrantable, apretando los dientes o los

dedos de los pies al pincel. Sus tragedias personales han sido transformadas en logros y triunfos al alcance de nuestros ojos.

 Durante estos días el Centro Cultural Cecilio Muñoz Fillol acoge una exposición itinerante organizada por la Asociación de Pintores con la Boca y el Pie de España. La muestra se compone de algo más de una treintena de obras de artistas con distinta nacionalidades como China, Suiza, Países Bajos, Nueva Zelanda, entre otros. Las temáticas y técnicas son variadas: bodegones, paisajes rurales y urbanos, figura humana etc. Todas gran de calidad.

Manet

Los guardas apenas podían contener a la multitud que se apiñaban alrededor del cuadro. Muchos asistentes blandían encolerizados los bastones con intención de destrozarlo a golpes. Aquello era una provocación y un atentado a las buenas costumbres del París de 1863, ¡Un escándalo! No era una obra de arte sino una pintura indecente. El lienzo, inspirado en la *Venus de Urbino* de Ticiano (Gallería degli Uffizi, Florencia), se titulaba *Olimpia* (Museo D'orsay, París) y mostraba una mujer desnuda tumbada en un diván; una sirvienta negra le presentaba un ramo de flores posiblemente del cliente al que, en aquella pose tan explícita, estaba esperando. Era la segunda vez que el pintor provocaba tal revuelo. Dos años antes, lo había hecho con su *Almuerzo campestre* (D'orsay) donde mostraba una señora en cueros mirando descaradamente al espectador en compañía de una amiga y dos caballeros, los tres vestidos.

Édouard Manet nació en París en 1832, su padre era un alto funcionario del Ministerio de Justicia y, por lo tanto, de familia influyente y acomodada. A los dieciséis años, tras su paso por el Collège Rollin donde tuvo su primer contacto con el dibujo, se examina para su ingreso en la Escuela Naval pero suspende. Al no permitírsele una segunda oportunidad, salvo si se embarcaba seis meses en un buque

francés, así lo hizo como cadete en el *Havre et Guadeloupe* con rumba a Rio de Janeiro.

Al regreso de su viaje vuelve a presentarse a examen pero es suspendido de nuevo. El padre firme opositor a que su hijo fuese artista consiente, a regañadientes, que se dedique a la pintura. Ingresa en el taller de Thomas Couture, reputado pintor retratista y de temáticas históricas. Aún manteniendo disputas constantes con su maestro, permanece allí seis años. Compaginando sus clases, visita el Louvre para copiar las grandes obras, sobre todo a Tiziano. Después viaja a Italia, Holanda y otros países de Europa para estudiar a los excelsos maestros. En Viena admira los retratos de Velázquez, enviados por Felipe IV a aquella corte. Queda maravillado del artista sevillano por su maestría para conseguir un colorido extraordinario con economía de matices.

Su pintura fue menospreciada durante mucho tiempo, rechazado en numerosas ocasiones en el Certamen Anual de Artes Plásticas de París, el famosísimo "Salón". No así por los impresionistas que le admiraron por su nueva manera de pintar, hasta tal punto de tomarle por su por su adalid, aunque él nunca se consideró uno de ellos; no obstante apoyó su movimiento de ideas artísticas, a la sazón, tan revolucionarias.

Tras la guerra franco-prusiana, el famoso marchante de arte Durand-Ruel le compra veinticinco cuadros, con lo que su obra comienza a ser reconocida. Manet pinta el ambiente parisino de los cafés, parques y lugares concurridos. Ilustra *El cuervo* de

Edgar Alan Poe, traducido al francés por su amigo el poeta Mallarmé.

Manet apoyó económicamente a otros colegas, en el caso del joven Monet, que ya estaba casado, lo sacó en más de una ocasión de la miseria. Además de sus amigos pintores, fue íntimo de Baudelaire, Zola y Antonin Proust, este último desde la infancia.

A los cuarenta años, en 1873, se le concede una medalla en el Salón, quizás tarde, con una obra que no era de sus mejores. Por entonces ya sufría terribles dolores a causa de una ataxia locomotriz. En abril de 1883 se le amputa una pierna y diez días después, sin poder superar la operación, muere. Acompañado por sus amigos, al salir del cementerio Edgar Degas exclama: ‹‹Era más grande de lo que pensábamos››.

El plomo

Plombagina, desplomar, aplomar, emplomado, pies de plomo, plomo en el ala, plomo en el cuerpo, lápiz plomo, plúmbeo…Todas estas palabras y expresiones, en sentido figurado o literal, se derivan de ese metal pesado, maleable, de color plateado pero que pronto pasa al gris mate, muy resistente a la intemperie. Fue empleado por los romanos, entre otras utilidades, para las cañerías de distribución del agua. También en usos actuales o antiguos tales como munición de distinta índole, cubriciones de tejados de vertientes muy empinadas en catedrales y chapiteles de iglesias, fijación de las espigas de hierro para unir las partes de una columna o balaustres de escaleras, relleno en las pesas de romanas y plomadas, aleado con el estaño para soldadura de los antiguos hojalateros en la reparación de pucheros, cazos, cacerolas y demás cachivaches. En los cementerios aún pueden observarse lapidas de mármol con las inscripciones de plomo. Previamente se tallaban con cincel las letras en hueco grabado; en los fondos de las mismas se practicaban oblicuamente pequeños orificios, después se vertía el plomo líquido y se repasaba el sobrante; los taladros practicados, evitaban que las letras de plomo, con patitas, se salieran de sus encajaduras. Pero ha sido sustituido en varios usos por ser nocivo para la salud.

Se encuentra cerca del arte porque está en los pigmentos de óleo y en su envoltura (tubos), nerva-

duras de los vitrales, tortas de plomo (bases circulares donde se golpeaban con martillos especiales las delgadas láminas de cobre o latón para su repujado artístico), recubrimiento de las mordazas de tornillos o tornos de banco para evitar que éstas dañen las figuras de bronce al sujetarlas para cincelar. También está presente en algunas clases de bronce.

El plomo funde tan sólo a 327 grados, esta temperatura puede alcanzarse calentándolo en un cazo puesto a la lumbre de leña, con un soplete de fontanero o en una cocina de gas. Los aficionados a los dioramas y maquetas de batallas, lo fundían para sus soldaditos y armamento en moldes de escayola. Pero actualmente la silicona de moldeo, que aguanta la temperatura del plomo fundido permite, por su elasticidad, la obtención de piezas más dinámicas y detalladas.

Y de esta actividad a la escultura hay un paso porque, efectivamente, el plomo se ha empleado en algunas ocasiones para fundir esculturas de gran tamaño. La fundición resultaba menos costosa por el precio del material y por la facilidad de fundir este metal con el punto de fusión tan bajo.

Al parecer fue el escultor vienés del Barroco, Rafael Donner (1643-1791), el pionero en el empleo del plomo para trabajos escultóricos. En los jardines de las Tullerías, en las inmediaciones del Louvre en París, pueden admirarse réplicas en plomo de trabajos de autores de Francia; entre ellas los hermosísimos desnudos *El aire*, *El río* y *Monumento a Cézanne* de Arístides Maillol (1861-1944).

Pero quizás el lugar con mayor profusión de esculturas fundidas con este material sea el entorno del palacio de La granja de San Ildefonso, en Segovia. Comenzó su construcción en 1721 por orden de Felipe V y conocido como el "Pequeño Versalles". Los jardines están adornados con multitud de fuentes, en las que pueden admirarse numerosísimas esculturas de temas mitológicos, firmadas por varios escultores franceses. Todas fueron realizadas en el mismo material empleado para el "soldadito" del relato de Andersen y recubiertas con pintura, antioxidante especial, de color cobrizo.

Judas Iscariote

Era la última ocasión en que el Maestro se reunía para cenar con sus discípulos. En la sobremesa anunció que Pedro negaría conocerle ni tener alguna relación con él; por tres veces lo haría, asustado y acosado por la turba, antes de que un gallo cantara en la madrugada. También predijo que uno de aquellos doce comensales, aquellos con los que había convivido en camaradería durante tres años, le traicionaría vendiéndole por un puñado de monedas...

Releía el gran Leonardo este pasaje del Nuevo Testamento en los pequeños descansos que se tomaba en este descomunal trabajo. Un mural de casi nueve metros de largo y más de cuatro metros y medio de altura. Le había sido encargado por los dominicos de Santa María de la Gracia en Milán, a expensas de Ludovico Sforza, Duque del Milanesado. Ubicado el mural en una pared del gran refectorio (comedor) de este convento y archiconocido por "La última cena".

Casi terminado al cabo de dos años, dado que el excelso pintor no era partidario de las prisas y, aun, en muchas ocasiones dejó encargos inconclusos, faltaban sólo algunos detalles generales y el acabado de una figura que se mostraba sin rostro. Aquel apóstol sin faz no era otro que el tesorero del grupo, el predestinado -podía haber sido otro-, el que cargó con el peso de ser el traidor, de vender al Maestro y cuyo beso es símbolo de traición y perfi-

dia; aciago papel en aquel drama para el llamado Judas Iscariote.

Sin hacer mucho caso a los apremios del prior para que diera término al mural, el maestro no encontraba un modelo donde inspirarse para reflejar en el rostro, a través de sus pinceles, los sentimientos del apóstol infame. Y ante este inconveniente, decide solicitar de Ludovico un permiso mediante el cual pueda visitar libremente la prisión en busca de algún reo con rostro truculento. El Duque, harto de las quejas del prior por la tardanza del artista, extiende gustoso un documento en el que se da permiso a su portador para campar a sus anchas por la prisión milanesa.

Leonardo siente cierta aprensión al oír el rechinar de los goznes y el choque de las enormes puertas contra el pétreo dintel al cerrarse a sus espaldas. El alcaide, extrañado por la visita del ilustre personaje, lee en la misiva enviada a su persona el motivo de su presencia en la prisión e inmediatamente se pone, sin condiciones, al servicio del maestro. Tras las órdenes oportunas, comienzan a salir al patio un grupo de facinerosos, algunos con grilletes en los pies, otros en las muñecas y todos tapándose los ojos, cegados por una luz que hacía tiempo no veían. Señala a cinco para, de éstos, escoger al definitivo. Conducido a una de las pocas estancias luminosas de aquel siniestro lugar, esparce sobre una mesa sus útiles de dibujo y ruega que vayan pasando, de uno en uno, los señalados para elegir definiti-

vamente su modelo. Tras un detenido examen, decide de cual tomará sus rasgos faciales.

El gran erudito comienza a realizar un boceto de aquella cara embrutecida por la vida. Sobre el papel refleja admirablemente los profundos surcos faciales del abyecto personaje de rictus inamovible. Desde sus oscuras cuencas, los ojos duros como el diamante, le miran fijamente. Pero Leonardo, gran conocedor del ser humano, atisba en aquella mirada de acero un ligerísimo destello humano, un imperceptible brillo de bondad, y piensa que quizás aquel hombre en otros tiempos...

Cuando ha terminado, satisfecho de poder trasladar, por fin, aquel rostro a la figura del Iscariote, indica al reo que puede retirarse; pero éste se queda inmóvil ante la mirada interrogativa de Leonardo.

—Maestro, ¿no os acordáis de mí?

Pero el artista, tras un momento de observación, niega con la cabeza. El convicto con los brazos caídos y la barbilla clavada en el pecho, hace un comentario que deja al gran artista con el corazón encogido.

—Hace diez años, en otro lugar y circunstancias, yo posé para vos, os inspirasteis en mi rostro para un "San Juan", el discípulo amado de nuestro Señor.

El forjador de sueños

Un día húmedo y plomizo propio de las tierras del norte, el escultor viajaba en automóvil con uno de sus ocho hijos por una de aquellas estrechas carreteras. Charlaban pero atentos a un camión que venía en dirección contraria. En los segundos que duró el cruce y cuando el enorme vehículo pasó ante ellos el artista, con ojos de águila, miró por el espejo retrovisor con mucho interés. Su retina había grabado la carga que aquel camión llevaba en su plataforma sin laterales. Inmediatamente apremió a su hijo para que diese la vuelta donde le fuera posible y alcanzase al trailer que acababa de cruzarse con ellos. El joven, sorprendido, sin entender lo que ocurría miró a su padre extrañando, pero ante la insistencia del artista, no tuvo más remedio que avanzar más de un kilómetro hasta encontrar un estrecho camino donde por fin pudo cambiar de sentido para perseguir al enorme vehículo que, por fortuna, no circulaba a mucha velocidad. Al llegar cerca del trailer indicó a su hijo que lo adelantase. Cuando le fue posible lo hizo y el artista, sacando el brazo por la ventanilla, comenzó a indicar al conductor que se detuviese. El camionero extrañado y pensando que algo iría mal en la carga así lo hizo. El artista bajó del coche y dirigiéndose al conductor se disculpó, en primer lugar, por hacerle perder tiempo; acto seguido le preguntó con gran interés de dónde procedía la carga que transportaba. Cuando el chofer le in-

formó volvieron a dar la vuelta y siguieron la ruta que llevaban. Al año siguiente el escultor presentaba algunas esculturas realizadas en granito rosa, procedente de las canteras que el camionero le había indicado. Era la primera vez que el artista utilizaba este material para sus obras.

Eduardo Chillida Juantegui (1924-2002) nació en San Sebastián. Tras abandonar los estudios de arquitectura en Madrid, se inscribe en una academia particular donde comienza su interés por la escultura. En 1948 ingresa en el colegio de España en París y pasados tres años de tanteos artísticos vuelve a su tierra, ya casado, para instalarse en Hernani en una casa cedida por su tía. Abandona los trabajos figurativos con la idea clara de trabajar únicamente en el campo de la abstracción. Comienza en la fragua de un amigo herrero que le enseña el trabajo de la forja. Recorre las chatarrerías de Guipúzcoa en busca de hierro pudelado o dulce, (éste tipo de hierro es muy apto para forjar en el yunque y de mejor resistencia a la corrosión).

Monta su propia fragua en el garaje de la vivienda y realiza esculturas con viejas herramientas de labranza. Pronto sus trabajos adquieren importancia y consigue diploma de honor en la Trienal de Milán, comenzando su ascenso. En 1956, expone veintisiete hierros en la galería Maeght de París con gran éxito. En el cincuenta y ocho obtiene el Gran Premio de la Internacional de Venecia, su obra es reconocida mundialmente.

Nunca utilizó el bronce, su material preferido fue el hierro, en este metal forjó en la fragua sus "Temblores", "Rumores" y "Yunques de sueños". Después incorporó para sus trabajos la madera, hormigón armado, alabastro, tierra refractaria cocida y granito. Su obra oscila entre pequeñas formas y poderosas realizaciones en hierro macizo u hormigón, carentes de todo vestigio figurativo. Sus esculturas se reparten por los museos de todo el mundo y ha recibido los máximos reconocimientos artísticos.

Durante gran parte de su vida fue dando forma a su querido proyecto "Chillida Leku" en Hernani, Guipúzcoa. Un remodelado caserío vasco donde se exponen obras de pequeño tamaño; rodeado de un hermosísimo espacio verde y arbolado de doce hectáreas en las que se esparcen ciclópeas esculturas de hierro y donde el visitante "podía" admirar la ingente obra del artista en toda su magnitud y excelencia. Podía porque, desgraciadamente, tras diez años de apertura el museo ha cerrado sus puertas al público por problemas económicos y falta de acuerdo con el gobierno vasco.

El salón de los rechazados

Leyendo los programas electorales, en vísperas de los comicios, me llamó agradablemente la atención ("cada loco con su tema y yo con mi calabaza"), una propuesta de uno de los candidatos que coincidía, en una parte, con el contenido de este escrito que yo pensaba publicar más adelante. Proponía el aspirante a regidor de nuestra ciudad, en el apartado Cultura y Ocio: "Realizar una exposición alternativa con las obras "No" seleccionadas para la Exposición Internacional, ofreciendo la posibilidad de la subasta de las mismas, con un margen destinado a obras sociales".

En el presente artículo pensaba yo, en primer lugar, escribir sobre el célebre Salón de los Rechazados de París y, por extensión, proponer que en nuestra exposición haya otro salón paralelo con las obras no admitidas para que, en primer lugar, los visitantes que también entienden de arte, emitan sus propios juicios sobre los no admitidos y, en segundo, para que las obras puedan ser adquiridas por posibles compradores, si pudiera ser, a precios razonables. Sé que los participantes en el Fondo de Adquisición, en ocasiones, solicitan ver los cuadros rechazados pero no se les permite; quizás porque la decisión del infalible jurado es "palabra de Dios". La idea de subasta, en mi opinión, elevaría los precios haciendo las obras menos asequibles. En otra oca-

sión referí cómo en muchos certámenes al aire libre, los cuadros no premiados se exponen para que el espectador discuta un precio con el artista; en muchas ocasiones se llega a un acuerdo de adquisición.

El "Salón des Refusés" o de los rechazados, fue creado a la sombra del celebérrimo Salón de París, a la sazón, la muestra de arte más importante del mundo, organizada por la Academia de Bellas Artes e instituida en 1798. La máxima aspiración de los artistas era ver un cuadro suyo colgado en este certamen. La ingente cantidad de obras recibidas, hacía que se colgaran apretujadas en las paredes. Con el tiempo la muestra se hizo más restrictiva, en cuanto al número de cuadros y por las ideas conservadoras del jurado. Los impresionistas con sus planteamientos innovadoras respecto al arte eran, en muchas ocasiones, rechazados. Para contentar a todos, Napoleón III mandó abrir un nuevo salón denominado de los Rechazados. En éste expondrían su obra todos los creadores no admitidos en el oficial. Futuros grandes maestros del impresionismo pudieron mostrar su obra al público en este salón, no sin acaloradas polémicas y las protestas de aquella sociedad mojigata e hipócrita.

El excelentísimo impresionista Paul Cézanne, no admitido sistemáticamente en el Salón oficial y ya desaparecido el de los Rechazados, por decisión de los académicos, escribía a uno de ellos por tercera vez: «...que vuelva a instaurase, por lo tanto, el salón de los Rechazados. Aunque tenga que figurar yo solo, deseo ardientemente que la multitud sepa al

menos que yo tampoco quiero que me identifiquen con esos señores del jurado que, al parecer, no desean que se les identifique conmigo. Cuento, señor, con que se decida a romper su silencio. Pienso que toda carta decente merece una respuesta. Aprovecho esta ocasión para saludarle atentamente...››.

En esta ocasión el pintor recibió respuesta, la nota del académico iba escrita en un margen de la carta del pintor: ‹‹ Lo que me pide es imposible. Todo el mundo ha convenido en lo poco adecuada que era la exposición de los rechazados para la dignidad del arte y no será restaurada ››.

Como quiera que el candidato, cuya propuesta incluida en su programa y coincidente con la mía, no ha accedido al gobierno municipal, quizás haga una petición por escrito a quien corresponda del salido de las urnas, solicitando que se abra un salón de los rechazados. Quién sabe, quizás tenga más suerte que mi admiradísimo Cézanne.

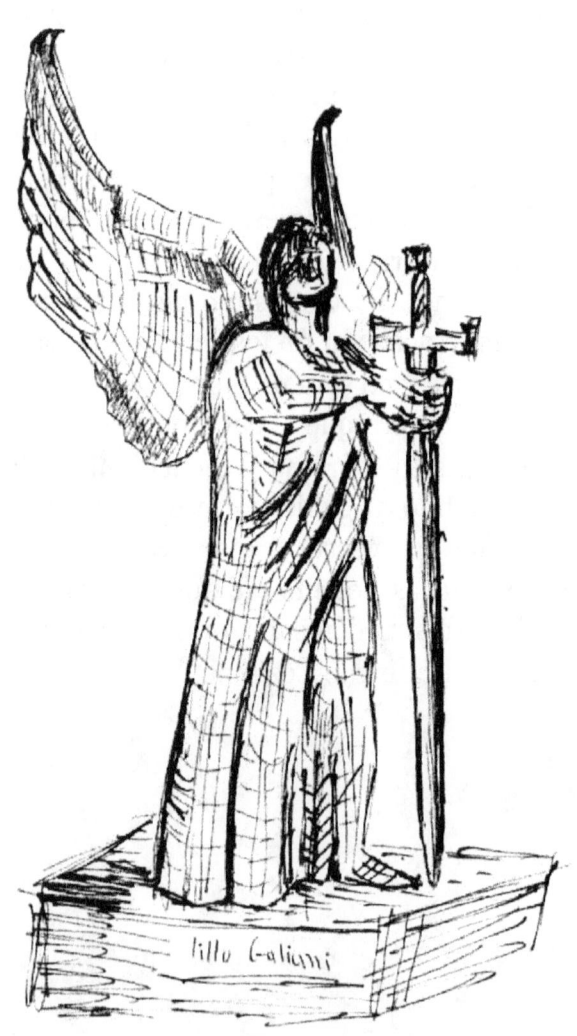

Vándalos

Una noche del caluroso julio de 1976, un grupo de amigos míos venían de regreso de la feria de Manzanares. Al llegar a la Aguzadera pensaron subir a la cima del cerro para fumar un cigarrillo y retirase a dormir. Pero decidieron, puesto que ya era tarde, dirigirse cada uno a su casa a descansar. A la noche siguiente y a la misma hora, el ángel de la Aguzadera volaba literalmente, no con sus alas sino ayudado por un potente explosivo; atentado cometido, al parecer, por el FRAP. Entre el grupo de jóvenes que volvían de la feria manzanareña se encontraban un hermano y una hermana mía. Naturalmente no corrieron peligro porque, aunque hubiesen decidido fumar el cigarrillo mientras observaban las luces de la ciudad, el hecho ocurrió veinticuatro horas después.

No se trata aquí de discutir los motivos de los autores del atentado ni las connotaciones políticas de la escultura (Juan de Ávalos, 1911-2006). Más bien sirva, como cualquier ejemplo, de cómo a lo largo del tiempo el arte ha sido víctima de descerebrados que nada tienen que envidiar a aquel pueblo germánico que allá por el siglo V ocupó un gran territorio al sur de la actual Galicia: los Vándalos. Unos angelitos para los que saquear matar e incendiar todo a su paso, era la cosa más normal del mundo. De aquí el término vandalismo, utilizado por primera vez en la Revolución francesa, con sen-

tido directo, por ciertos comportamientos del ejercito republicano.

Pero cambió el significado para designar cualquier acción destructiva contra la propiedad pública o privada y, especialmente, las obras de arte que, por motivos políticos, religiosos, robo, reivindicaciones sociales o simplemente por el placer de destruir, han sido y son blanco indefenso de la incultura, la estupidez y la estulticia.

Por citar un acto cercano, el pasado día 22 de abril, Viernes Santo de madrugada, fueron arrancadas las dos cabezas en piedra de San Lorenzo y San Pedro, del siglo trece, talladas en el pórtico de la iglesia gótica de San Esteban en Burgos. Los medios ya informaron de la detención del autor, cuya intención era vender las dos santas testas, encontradas bajo el mostrador de la taberna que regenta en la capital burgalesa.

Ha pasado a ser habitual que la pobre Sirenita del puerto de Copenhague, cuyo autor Edvar Eriksen (1876-1959) realizó en 1913 basándose en un relato de Andersen, sufra lo indecible a manos de los gamberros. Ha sido vestida con shador, ante la intención del gobierno danés de prohibir por ley el velo islámico y el burkca. En 2004 se escribió en su vientre "¿Turquía en la unión europea?". Se pintó de rosa en protesta por el acuerdo de Copenhague, en la cumbre del cambio climático. Más grave ha sido la decapitación en dos ocasiones, la amputación de un brazo y la voladura con dinamita. Afortunadamente, se guarda un molde de la pequeña escultura

para reproducir cualquier parte de su maltratada anatomía. De vez en cuando alguien se compadece de "La señora del mar" y anónimamente le coloca flores.

Cuatro años antes de la destrucción del ángel de la Aguzadera, fue noticia mundial el atentado contra *La piedad* de Miguel Ángel, golpeada en el rostro con un martillo.

En marzo La UNESCO conmemoró la destrucción de los budas de Bamiyán (Afganistán) a manos de los talibanes. Dos colosos de 38 y 55 m. de altura tallados en la roca, destruidos con explosivos y tanques. Este salvaje atentado contra el patrimonio cultural de la humanidad fue llevado a cabo porque, según sus condescendientes,

comprensivos y tolerantes autores, eran ídolos paganos contrarios al Corán.

A lo largo de la historia se cometieron y desgraciadamente se cometerán actos vandálicos, gratuitos e incomprensibles contra el arte. Porque una obra, libre de intencionalidades y connotaciones de cualquier tipo sólo es, y es mucho, arte y belleza. Aunque no interese a nadie, cuando una obra sufre desperfectos en vida del autor algo se quiebra, si es verdadero artista, en su interior.

Murieron pronto

¡Dónde hubiesen llegado si ya murieron consagrados! Inconformistas, rebeldes, víctimas de sí mismos, de la droga o el alcohol, de los amores, de la miseria... Pero también de la parca que vino a buscarlos para emprender un viaje en el que no tenían previsto tomar parte. He aquí un puñado de ellos.

-Paul Gauguin. París 1848, Islas Marquesas 1903. Muy conocido por sus pinturas con modelos tahitianos y de las islas Marquesas donde vivió y murió de debilidad a causa de secuelas de sífilis y una herida mal curada en una pierna a los **55** años

-Édouard Manet. París 1832-1883. Defensor de los impresionistas y autor del famoso y polémico cuadro *Desayuno sobre la hierba*. Padeció ataxia (que afecta a los movimientos voluntarios), se le amputó una pierna gangrenada y murió, tras la operación, a los **51** años

-Gustave Caillebotte. París 1848, Gennevilliers 1894 .De excelente posición económica, ayudó a los impresionistas comprando y promocionando sus obras, aunque su pintura se aleja de éstos. Murió de congestión pulmonar cuando trabajaba en su jardín a los **46** años.

-Domenico Ghirlandaio. Florencia 1449, Florencia1494. Participó en la decoración de la Capilla Sixtina. Murió de peste a los **45** años.

-Jackson Pollok. Cody 1912, Springs 1956. Practicó el expresionismo abstracto, investigando nuevos materiales pictóricos. Tuvo problemas de alcohol y murió en un accidente de coche a los **44** años.

-Michelangelo Caravaggio. Milán 1571, Porto Ercole 1610. Uno de los mejores pintores del Manierismo italiano. Muere de insolación y secuelas de una paliza recibida en una pelea, a los **39** años.

-Giuseppe de Nittis. Barlettta 1846, Saint Germain 1884. Impresionista italiano, fundó La Escuela de Resina. Murió de congestión cerebral a los **38** años.

-Toulouse Lautrec. Albi 1864, Malromé 1901. Conocido por la cortedad de sus piernas a causa de una enfermedad ósea; pintó como nadie la noche de los bares, prostíbulos y otros bajos fondos de París. Murió alcohólico y afectado de sífilis a los **37** años.

-Vincent Van Gogh. Zundert 1890, Auvers 1853. Sólo vendió un cuadro y varios dibujos en vida. Un atardecer en medio de un trigal, se disparó un tiro en el pecho a los **37** años.

-Rafael Sanzio. Urbino 1483, Roma1520. Sobresalió entre los pintores renacentistas, a los veinte años ya era maestro pintor. Murió tras una noche de fogosidad amorosa a los **37** años.

-Amedeo Modigliani. Livorno 1884, París1920. Impetuoso y apasionado, murió de neumonía, tuberculosis, alcohol y drogas a los **36** años.

-Mariano Fortuny. Reus 1838, Roma1874. Fue cronista gráfico en la guerra de África, llevando a

cabo numerosos cuadros de temas orientales. Murió de malaria y problemas gástricos a los **36** años.

-George Seurat. París1859-1891. Fue uno de los fundadores del neoimpresionismo. Murió de difteria a los **32** años.

-Piero Manzoni. Soncino 1933, Milán1963. Artista conceptual, famoso por el enlatado de sus propias heces y vendidas a precio de oro. Murió de infarto de miocardio a los **30** años.

-Frédéric Bazille. Montpellier 1841. Beaune-la-Rolande 1870. Dejó sus estudios de medicina y se dedicó a la pintura; amigo y apoyo económico de Renoir, murió en combate en la guerra Franco-prusiana a los **29** años.

-Egon Shiele. Tulln 1890, Viena1918. Pintó desnudos en toda su crudeza y veracidad. Murió víctima de la Gripe Española a los **28** años.

-Tommaso di Giovanni "Masaccio". Arezzo 1401, Roma1428. Precursor en el empleo de la perspectiva, gran pintor de frescos. Murió, posiblemente envenenado, a los **27** años.

Murieron viejos

No llegaron a la edad de los patriarcas bíblicos pero el arte mantuvo lúcidas sus mentes creadoras. Casos extraordinarios, en algunos de ellos, para la época en que vivieron cuyo promedio de vida era mucho más bajo.

-Donatello. Florencia 1386-1466. Escultor italiano del primer Renacimiento, su obra más famosa es la estatua ecuestre del *Condotiero Gattamelata* en Padua (Italia). Murió a los **80** años.

-Agustín Úbeda. Herencia (C. Real), 1925- Madrid 2007. Doctor en Bellas Artes, entre sus numerosos premios, se encuentra el Molino de Oro en la Nacional de valdepeñas. Su pintura surrealista, a veces, está cargada un erotismo misterioso. Murió a los **82 años.**

-Francisco de Goya. Fuendetodos, Zaragoza 1746- Burdeos, Francia 1828. Precursor de la pintura contemporánea. Realizó obras magistrales en óleo dibujo y grabado. Toda su obra es conocidísima; grabados como los *Desastres la guerra* y *Los caprichos, La maja desnuda, Los fusilamientos del tres de mayo* etc. Murió a los **82** años

-Aristide Maillol. Banyuls-sur-Mer, Francia 1861-1944. En principio dedicado la elaboración de tapices. Su escultura figurativa centrada en el desnudo femenino, es de líneas sencillas, robustas, serenas y bien equilibradas. Murió a los **83** años.

-Antonio López torres. Tomelloso, Ciudad Real 1902-1987. Simultaneaba la pintura con las labores del campo, estudió en la Escuela de Artes y Oficios de Ciudad Real. La mayor parte de su obra se encuentra en el museo a él dedicado en su ciudad natal. Recrea el paisaje y paisanaje manchego. Murió a los **85 años.**

-Monet. París 1840, Giverny 1926. De su obra Impresión sol naciente, nació el término Impresionismo. Son famosos sus cuadros de flores, tomando como modelos las plantas de su jardín, los mismos temas a distintas horas del día. Murió a los **86** años.

-Ingres. Montauban 1780, París 1867. Excelente dibujante. Pintó el desnudo femenino en grupos, baños turcos y otros ambientes orientales y exóticos, inspirado en cánones griegos. Murió a los **87** años

-Henry Moore. Castleford 1898, Much Hadham 1986. Escultor inglés de estilo muy personal influenciado por los escultores renacentistas. Su temática gira en torno a abstracciones de la figura humana. Escultor universal, la fundación que lleva su nombre, se dedica a la educación y el fomento de las artes. Muy querido y respetado en el Reino Unido, murió a los **88** años.

-Miguel Ángel. Capresse 1475, Roma 1564. Arquitecto, pintor, poeta y escultor, auténtico genio del Renacimiento italiano. Sus obras de pintura y escultura son conocidísimas aún por los más alejados del arte. Murió a los **89** años.

-Sebastián Miranda. Oviedo 1885, Madrid 1975. Su escultura retrató a los personajes más dis-

pares de la calle. Trabajó todos los materiales propios de la escultura, su estilo va desde el modernismo al expresionismo caricaturesco. Algunas de sus esculturas se muestran en las calles de su ciudad natal. Murió a los **90.**

-Picasso. Málaga 1881, Mougins, Francia 1973. Uno de los genios mas sobresalientes de la pintura del siglo XX. Artista prolífico; dibujante, grabador, ceramista y pintor. Su obra se reparte en colecciones de todo el mundo. Murió a los **92 años.**

-Juan de Ávalos. Mérida 1911, Madrid 2006. Conocido por sus obras de gran tamaño como las esculturas del Valle de los Caídos. La muerte le sobrevino trabajando en unos encargos para Estados unidos. Murió a los **94** años.

-Gregorio prieto. Valdepeñas, 1897-1992. Contacta con las vanguardias europeas y conocidas figuras de la Generación del 27. Amigo de Luís Cernuda, Rafael Alberti, García Lorca etc. Puede admirarse su obra en la fundación que lleva su nombre en Valdepeñas. Murió a los **95** años.

Ticiano. Belluno 1477, Venecia 1576. Llevó a cabo los temas más dispares, desde retratos a temas mitológicos. Dada su longevidad, cambió de estilos hasta el punto de no reconocer los estudiosos como suyos algunos de sus cuadros de la primera etapa. Fue amigo de Carlos I de España del que recibió numerosos encargos. Murió a los **98** años.

-Antonio Cano. Granada 1909, Sevilla 2009. A los trece años comenzó a trabajar de aprendiz en un taller de escultura. Tras sus estudios de Bellas Artes

en Madrid, colabora con otros escultores. Catedrático de la Escuela de Bellas Artes de Sevilla, se instala en esta capital para realizar numerosísimas imágenes y pasos procesionales. Murió a los **100** años.

La espada y la paloma

Cuando una escultura o grupo escultórico queda definitivamente emplazado en un espacio abierto, el trabajo queda expuesto, además de las lógicas inclemencias del tiempo y, como ya se dijo en otra ocasión, a posibles ataques vandálicos. También a las palomas; el ave mascota de Venus, mensajera de Noé, transmutación de la tercera persona de la Santísima Trinidad y elevada, como icono de la paz, a la inmortalidad por obra y gracia de Picasso; aunque

descendiendo a un plano más prosaico, la paloma ataca con sus excrementos corrosivos, entre otras cosas, al patrimonio artístico de las ciudades, siendo en muchas de ellas un verdadero problema.

Lógicamente, al igual que en el mundo taurino, la obra escultórica también se ve sometida a opiniones de distinta índole: loas, elogios, alabanzas y parabienes. Naturalmente del lado opuesto recibe: tachas, improperios, denuestos, objeciones e, incluso, puede llegar a ser víctima inocente de disquisiciones políticas y otros imponderables. Pero dejando a un lado estos aspectos, concurren en la obra al exterior otras circunstancias más agradables y hasta poéticas para muchos observadores que aman, sienten y disfrutan el arte y, cómo no, para el autor de la misma.

Instalada, desde 1972, en la Plaza del Altozano, cerca del Puente de Triana, se yergue la figura broncínea de Juan Belmonte, el mítico torero sevillano. Su pecho horadado de parte a parte, permite atravesar la escultura con la mirada. Al preguntar a su autor, Venancio Blanco, cuál fue el mejor elogio a su obra respondió, sin dudar, que un trianero, humilde hombre de la calle, comentó mirando a la escultura y su hueco: ‹‹ Así los pajaritos podrán pasa por dentro, de un lado al otro››.

En 2005, con motivo del Cuarto Centenario del Quijote, un grupo de alumnos y tres profesores llevamos a cabo, como ejercicio práctico, en el IES Gregorio Prieto, una escultura conmemorativa del evento. Consta de espada, lanza, peto, brazal y bacía, *Armas de D. Quijote*. Para dar una idea del ta-

maño de éstas, la espada tiene una longitud total de cuatro metros. En la primavera del año siguiente, una torcaz tuvo a bien hacer su nido en la cruz y guardamano de la espada, para admiración y regocijo de alumnos y profesores que observaban al ave durante los recreos. Curiosa paradoja, la "paloma" aposentada en un arma.

A lo largo del curso 09-10, realizamos otro trabajo para seguir ornando los jardines del centro. Se trataba de un panal con dos avispas. Los insectos miden ochenta centímetros de longitud, sus cuerpos, amarillos y negros, tienen un grosor de quince centímetros. El panal, colgado a varios metros del suelo, tiene un metro de diámetro y setenta centímetros de profundidad; las celdilla hexagonales miden quince centímetro de boca. Lógicamente los véspidos no han criado pero los gorriones han "ocupado" algunas de sus celdas.

En uno de los calurosos días de este verano, camino a las Lagunas de Ruidera, nos detuvimos en La Solana para hacer una visita esporádica a mis "hijos" de hierro, *Aguja para coser nubes*, *Estatua ecuestre del Quijote* y *Hoces y espigas*; este último es un conjunto de dos hoces de cuatro metros y seis espigas; cada uno de estos "espigados" ejemplares miden metro y medio (los granos y raspas) más seis de caña. En una de las espigas una tórtola, sin miedo a los calores estivales, tiene construida su liviana vivienda.

El pastor de Santillana

Cuando niño fue su maestro, de quien guardaba muy buenos recuerdos, el primero en inculcarle valores estéticos. Una vez a la semana dejaban a un lado los números y las letras y le enseñaba a dibujar. Los días sin escuela el padre, para que no perdiese el tiempo, lo enviaba al prado a cuidar el ganado. Y el niño, igualmente feliz, observaba su entorno con suma curiosidad y hacía figurillas de arcilla humedecida con el agua de las fuentes, reproduciendo toscamente los perros, los bueyes y las vacas. Esta atenta mirada a la naturaleza, animales domésticos o salvajes, fue decisiva en su obra.

Jesús Otero Oreña (1908) nació, vivió y murió en Santillana del mar, Cantabria, rodeado de piedras históricas. A los doce años deja la escuela para dedicarse a las faenas del campo. Lleva a cabo su primer trabajo en piedra, una cabeza de estilo románico, tallada con los clavos de una nave embarrancada y un viejo martillo. Durante cinco años se dedica a las faenas agrícolas y, sobre todo, ganaderas. Sin dejar la piedra, talla en relieve los retratos de sus hermanos, padres y abuelos. A los diecisiete años marcha a Santander para trabajar con unos canteros en la obra del Banco de Santander. Allí conoce lo que el arte tiene de oficio, entiende mejor a la piedra, maneja la maza, punteros y cinceles; disfruta trabajando, aprendiendo y, por añadidura, le

pagan. Asiste por las noches a la Escuela de Artes y Oficios.

En 1929 obtiene una beca de mil quinientas pesetas anuales de la Diputación Provincial para asistir a la Escuela de Bellas Artes de San Fernando en Madrid. Visita con frecuencia el estudio de Victorio Macho, en plena madurez, éste le recibe amablemente, mostrándole su obra y aconsejándole. Tras dos años de permanencia en Madrid, vuelve a Santillana y sigue considerándose autodidacta porque para él sus verdaderos maestros fueron los tallistas románicos de la colegiata de su pueblo. Alterna las faenas del campo con las tertulias culturales y la ejecución de los encargos que va recibiendo, sobre todo escudos nobiliarios.

En 1936 al comienzo de la guerra, el artista es nombrado delegado de Bellas Artes en Santillana para la conservación del patrimonio artístico. Pero al cabo de un año decide tomar parte activa en la contienda, militando en el ejército republicano. Tras caer prisionero recorre varias cárceles, en condiciones durísimas, y poco falta para ser fusilado.

Duramente impresionado por la guerra, deja transcurrir varios años sin actividad escultórica. Sus amigos, entre ellos Pepe Hierro, le animan a retomar su arte, y comienza a esculpir nuevamente. No le faltan encargos: *Monumento al Ebro*, a *Juan de* **la Cosa**, multitud de Cristos en piedra o en madera de roble y numerosos relieves con animales, personajes del campo y algunos retratos. Un Cristo tallado en madera, se encuentra en Berkely, California.

En la collada de Yesba (Puerto de San Glorio) un enorme oso pétreo observa el paisaje.

Jesús Otero fue un gran artista de la piedra. En una pequeña fragua, en su taller, aguzaba y templaba personalmente sus herramientas. Atacaba el bloque directamente y tan sólo con unos dibujos preliminares, le arrancaba la obra escondida en su interior.

Dicen los críticos que su obra es limpia, clara y contundente. Para sus amigos y los que le conocían fue, además de artista, sencillo, serio, noble, generoso y sensible. Murió en 1994.

Niño de la guerra

Jugaba cerca de su casa con otros dos amigos haciendo muñecos de barro y siempre destacaba entre ellos en esta actividad. De improviso, aparecieron en la calle tres hombres, uno tenía la cara ensangrentada, como un Ecce Homo; los otros dos le habían propinado una bestial paliza por motivos políticos. El niño quedó impresionado de tal manera que tomó el barro de sus juegos y comenzó a modelar una cabeza. Los vecinos y compañeros no vieron un retrato, propiamente dicho, sino más bien la representación del dolor y la injusticia que se había cometido con aquel hombre. Este hecho, no sólo quedo grabado profundamente en el futuro artista sino que confirmó rotundamente la decisión de dedicarse a la actividad escultórica.

Juan Haro Pérez nació en Cuevas de Almanzora, Almería, en 1932. Tiempos difíciles, de convulsiones sociales que desembocarían en una guerra fratricida. Con apenas dos meses, su modesta familia se traslada a Barcelona en busca de mejores perspectivas. Tras los durísimos años de la guerra y desde muy joven, Haro quiere ser artista. Superando todo tipo de dificultades se inscribe en un curso nocturno de dibujo, fuera del mismo, modela el barro por su cuenta y contacta con los artesanos de la piedra de los que aprende la técnica de la talla. Todo esto sin restar tiempo a sus estudios. Su familia se extraña de esta afición pero nunca le ponen cortapi-

sas, aunque algo preocupados por el excesivo trabajo del joven.

Consigue ingresar en la Escuela de Bellas artes pero considera insuficientes, anticuados y bajos de nivel los programas oficiales. Acostumbrado a su hiperactividad, complementa la academia con clases de desnudo del natural que organiza Fomento de las Artes Decorativas. Dibuja incansablemente, su cuaderno de apuntes siempre va en su bolsillo, realiza cientos de bocetos, cuerpos y rostros anónimos, para él apasionantes.

Solicita ser destinado a Marruecos para cumplir el servicio militar y al regreso del mismo, en 1956, hace la maleta para viajar a Hispanoamérica. Primero Colombia, luego Venezuela donde imparte clases de Historia del Arte, realiza encargos y vende su obra. Pero debe abandonar el país por cuestiones políticas. Pasado un tiempo con la familia, siente la llamada de París, y allí se dirige. Funda y es nombrado presidente de la Asociación de Artistas Españoles en París para la ayuda mutua de estos creadores y dar a conocer su obra en el extranjero. Viaja por distintos lugares de Francia conociendo su arquitectura y monumentos. Pero el acontecimiento más importante fue conocer a su futura esposa, María, que se doctoraba en Física y Química. Tras cinco años de casados y nacido su hijo Alvar, regresan a España, instalándose en Madrid.

Haro fue un artista acreedor del apelativo "escultor", de la voz latina *sculpere*: tallar la piedra, para arrancarle directamente la figura escondida. No

temía a los materiales duros como el granito o basalto; si encontraba accidentalmente una piedra en el campo que pudiera ofrecerle algo, lo cogía de ella. De un guijarro en la playa, arrogante y destacando de los demás, esculpe "La aristócrata", de moño alto y expresión altiva; el pedrusco de granito, agobiado por su propio peso lo transforma en "Cabeza de viejo púgil"; y de la piedra grande en el fondo de un barranco rodeada de piedrecillas a las que parece sojuzgar esculpe, allí mismo, "El dictador". Maternidades desgarradas, abrazos emotivos y toda una serie de sentimientos humanos, es la escultura comprometida de Juan Haro.

Inexplicablemente, su persona y su obra permanecieron en el anonimato en los últimos años; quizás banales tendencias, acompañadas de ampulosas y vacías críticas, ocultaron la obra recia, verdadera y auténtica del escultor. Juan Haro murió en Mayo de 2009.

El mago del lápiz

Le conozco desde que era niño, aunque Joaquín Morales Molero siempre fue modoso, comedido, afable, responsable y otras cualidades que tienen, o deberían tener, los mayores. Quería hacer Bellas Artes pero la familia, quizás considerando las dificultades de los artistas para vivir de esta disciplina, le aconsejó tomar el camino de la docencia y así lo hizo. Pero en Joaquín ya había germinado la semilla del arte; cuando tenía trece años ganó su primer premio en un concurso de dibujo. Algunos malintencionados decían que los dibujos se los hacía su madre (pintora). No era cierto y el tiempo demostró que Joaquín sabía y sabe dibujar solo. El lápiz en sus manos es una varita mágica de viejo mago. Posee como nadie los secretos del dibujo, dibuja divinamente y por eso, nuestro común amigo, Joaquín Brotóns le llama el "divino".

Pocos tienen oportunidad de acceder a su morada, a su estudio, a su refugio, a su retiro cenobial, rodeado de libros, de obras de arte, de belleza. Oye música, lee y dibuja; dibuja lentamente, sin prisa. Se acerca al caballete y acaricia el papel con el lápiz, toca y retoca, con parsimonia, como Leonardo se recreaba, en la tabla de álamo, pintando su Gioconda. Pero cuando los dibujos salen de sus manos, son retazos de poesía, de belleza, de vida, de naturaleza, de esperanza. Dibuja viejos y adormilados búhos, mariposas multicolores, alegres gorriones y tristes

jilgueros enjaulados. En el bosque de Joaquín ulula el viento, conversan los pájaros en las ramas de árboles susurrantes con retorcidos troncos y oquedades misteriosas en cuyo interior, seguro, habitan duendes y gnomos, un bosque encantado donde su lápiz muestra la secreta entrada de hierro, guardada con sellos arcanos, de los elfos.

Y como grandísimo y completo artista que es, domina todas las temáticas; con igual maestría plasma en el papel cálidos, exuberantes y turbadores cuerpos de ninfas, náyades y efebos que rompen la planitud del soporte y cobran fuerza tridimensional. Para el color, trabaja el pastel; tengo el privilegio de poseer uno, mi sedante y mi relajo. Miro a la noria de cangilones de chapa oxidada, sobre uno de ellos la urraca otea el horizonte manchego; me acerco sigilosamente, ella me mira con su agudísimo ojo, observo las plumillas blancas del ave y les soplo esperando que se muevan... A veces temo que un día llegaré al salón y el córvido habrá emprendido el vuelo.

Sería innecesario y tedioso, por extenso, relatar el currículo de Joaquín. Pero ha participado en infinidad de certámenes nacionales, como el "Penagos" y el Internacional de Dibujo "Fundación Ynglada Guillot", llevado a cabo exposiciones individuales, ilustrador de libros con temas de naturaleza como "El anillo verde", de Vázquez Figueroa y "Pájaros de cuentos", de Cristóbal Zaragoza; trabaja con varias galerías, ha obtenido premios entre ellos dos accesits en el Certamen Nacional de Dibujo Grego-

rio Prieto, de Valdepeñas (pocos saben que le requirieron para dibujar el rostro del pintor recién fallecido). Sin embargo, con méritos más que suficientes y con sobrados merecimientos, nunca le han concedido el premio de este certamen, estas cosas suelen suceder...

 Una vez expusimos juntos, Testimonios, dimos en llamar nuestra exposición; él dibujos, yo esculturas pero con un denominador común: la naturaleza. Como muchos, convenimos en que estamos pagando un precio muy alto por el "progreso", con una moneda, la madre tierra, que no es nuestra. Y por eso, en el catálogo de aquella exposición escribimos : Por si acaso no llueve ,// si el bosque se quedara solo;// cuando el río no hable,// quizás las estrellas se hagan invisibles,// y el fuego sea el dueño,// si el relámpago no asusta los búhos, porque están muertos.// Dejaremos plasmado lo que nuestra retina impresionó,// para aquellos que,// por culpa de los apagaestrellas, adoradores del fuego,// mercaderes de naturaleza,// no pudieron verlo.

El innovador

En la primavera de 1934 su exposición en Nueva York había sido un gran éxito. Poco después en Barcelona, sus obras fueron igualmente ponderadas.Viaja a Reus, donde le han solicitado una nueva exposición y se le tiene preparado un homenaje. Pero el artista se siente cansado, escribe a París pidiendo a su mujer e hija que se reúnan con él; presiente lo peor... Tres días después de inaugurada la exposición, fallece en la habitación del hotel. Una bronconeumonía siega, inmisericorde, el ya comenzado reconocimiento mundial como artista indiscutible y consagrado de la escultura contemporánea.

Pablo Gargallo Catalán había nacido en la localidad zaragozana de Maella en 1881. El dato biográfico referente al oficio de herrero del padre es falso, el escultor no tuvo antecedentes artísticos ni artesanales en la familia. Su progenitor trabajaba en las faenas del campo y durante un tiempo fue conductor de diligencias. Como ocurría a muchas familias con dificultades de todo tipo, hubieron de trasladarse a Barcelona en busca de otros horizontes más propicios. Y a veces surge, sin ningún antecedente artístico, un vástago que será llamado por el arte.

Tras breve tiempo de trabajar en un taller de alfarería, su tío le consigue un puesto de aprendiz, sin sueldo, en el taller del afamado escultor Eusebio Arnau; por las noches asiste a clases de dibujo. Con

apenas veinte años, frecuenta las tertulias del café *Els Quatre Gats* y se codea con jóvenes artistas como Picasso, de su misma edad y amigo durante toda su vida. En 1902 La Lonja (Real Academia de Bellas Artes), le concede una bolsa de viaje para estudiar en París pero el fallecimiento del padre pospone su marcha hasta el año siguiente, pues dicha bolsa se le ha prorrogado. Tras un año de estancia en la Meca del arte, regresa a Barcelona y vuelve a instalarse en su taller, ocupado en su ausencia por Picasso. Por sus trabajos, ya conocidos y apreciados, es contratado por el arquitecto Luís Doménech para llevar a cabo esculturas de bulto y relieves en el Hospital de la Santa Cruz y San Pablo de Barcelona. En Madrid trabaja en la realización de medallas pero tiene que regresar a casa enfermo.

En 1907 restablecida su salud, vuelve a París animado por su amigo Pablo Picasso. Pero regresa a Barcelona y realiza algunos monumentos y las decoraciones de importantes obras arquitectónicas como El Palacio de la Música. En 1911 obtiene una medalla en la Exposición Internacional de Arte, patrocinada por el Ayuntamiento de Barcelona y en 1912 una mención honorífica en la Nacional de Pintura, Escultura y Arquitectura. Los encargos no le faltan pero vuelve a sentir la llamada de Paris y marcha en busca de la fama internacional. De nuevo la vida bohemia cargada de privaciones pero reconfortado por la compañía de sus amigos: Picasso, Juan Gris, Max Jacob, Manolo Hugué, Modigliani y toda una pléyade de nombres que con el tiempo destacarán

en los círculos mundiales del arte. Conoce a la joven Magali, su futura esposa. Paralelamente a sus trabajos clasicistas y aconsejado por su amigo Julio González, viene investigando las posibilidades de la chapa metálica. Libre de los condicionamientos del encargo, realiza con este material trabajos con los que realmente será reconocido.

En 1914 le sorprende la I Guerra Mundial en Barcelona, en compañía de su familia. Regresa a París e intenta alistarse como la mayoría de sus amigos pero es rechazado por su precario estado de salud. Decide regresar a Barcelona con Magali pero su situación económica no es mejor que su salud pues para adquirir los billetes se ve obligado a vender, con gran pesar, un dibujo de su amigo Picasso; éste les dedica y regala otro el día de su partida. En agosto de 1915 se casa con su compañera. Durante algún tiempo, su actividad se limita a trabajos de pequeño formato (máscaras y joyería) debido a su debilidad física. Afortunadamente sus obras tienen una gran acogida y vende todo lo que realiza. Progresivamente recupera su salud y la capacidad de trabajo, realiza retratos, estatuas y monumentos a personajes ilustres

En 1919 lleva a cabo trabajos en lámina de plomo. Al año siguiente las obras presentadas en la Exposición de Arte 1920, son acogidas con tan excelente crítica que se le concede una Sala Especial de Escultura para la siguiente exposición. Es nombrado profesor de Escultura y maestro de Repujado metálico de la Escuela Técnica de Oficios de Arte de la

Mancomunidad de Cataluña. Continúa sus éxitos con los trabajos en chapa metálica. También es nombrado profesor de escultura en la Escuela de Bellos Oficios de Barcelona. Un cuarto nombramiento le concede la plaza de profesor de Escultura Aplicada al Repujado en la Escuela Técnica de Oficios de Arte. Ya es conocido como un gran escultor en los Salones de Arte de Paris donde expone regularmente. Como colofón a sus cargos, trabajos y reconocimientos, en 1922 nace Pierrette que será la única hija del matrimonio.

Pero, nuevamente, las adversidades obstaculizan su trayectoria profesional y familiar. Expulsado un profesor de la Escuela por motivos ajenos a la docencia, Gargallo firma y publica, con otros compañeros, un escrito solidarizándose con el colega expulsado. Su integridad le mantiene en su posición y se niega a retractarse. Como consecuencia, es desposeído de sus cuatro cargos, junto con muchos de sus compañeros.

Marcha a París con su esposa e hija y vuelve a comenzar. Ayudado por sus buenos amigos y camaradas, abre taller y sus trabajos son adquiridos por dos marchantes conocidos suyos. Su obra innovadora es seleccionada para tomar parte en la muestra de arte francés en Estocolmo. No deja de atender los trabajos clásicos que le son encargados desde Barcelona. Ante nuevas y felices perspectivas, trabaja con entusiasmo en la preparación de la exposición en Nueva Cork.

Pablo Gargallo fue un artista innovador en la utilización de la chapa metálica batida, ya fuera cobre, plomo latón o hierro, en máscaras o figuras completas, para ello realizaba plantillas en cartón de las piezas componentes que le permitían ampliar o llevar a cabo distintas versiones de la escultura, conformando la totalidad de los volúmenes con superficies cóncavas, convexas y huecos. Posteriormente realizó esculturas en plancha de hierro (el magnífico retrato de su amigo Chagall y varias versiones de Greta Garbo), consagrándose como el escultor de trabajos metálicos no fundidos.

En Zaragoza (Plaza de San Felipe), se encuentra el museo Pablo Gargallo, dedicado a la obra del gran escultor aragonés.

Anécdotas político-artísticas

Recientemente un amigo me prestó el libro titulado "Las anécdotas de la política, de Keops a Clinton", Editorial Planeta, 2004, y cuyo autor es el ya desaparecido Luis Carandell, experimentado y notable profesional en todos los campos del periodismo; también fue cronista parlamentario en nuestra incipiente democracia, además de escritor. Lo leí de dos tirones pues es ameno y muy divertido, por lo que recomiendo su lectura. En este libro su autor recoge 498 anécdotas referidas, como indica el título, a la política, algunas ya conocidas por mí.

Y como quiera que siempre hay que andar buscando, rebuscando, escuchando, espigando y husmeando para conseguir datos y material, entre este medio millar de anécdotas encontré seis que, además de referirse a hechos y avatares políticos, tienen al arte como telón de fondo habiéndolas encontrado, por tanto, oportunas para esta columna. Ya conocía la referida a la hermana de Napoleón pues su vida queda reflejada en el libro *Paulina Bonaparte la Venus Imperial* de François de la Cote. De manera que son cinco las "sustraídas". Una vez adaptadas paso a ofrecerlas, en la certeza de que mi admirado Luis Carandell, allá en el Parnaso de los periodistas y escritores ilustres, me ha concedido licencia.

La Venus Paulina

Paulina Bonaparte, hermana menor de Napoleón, fue una mujer muy bella, adelantada a su tiempo y libre de prejuicios. Estuvo casada en dos ocasiones y fue muy famosa por sus ajetreos amorosos pero también por su generosidad. Quedó inmortalizada en níveo mármol de Carrara por el escultor Antonio Canova. Para ello Paulina hubo de posar, semidesnuda durante varia sesiones. Cuando la obra estuvo acabada, provocó admiración y escándalo (actualmente se encuentra en la Galería Borghese en Roma). Una dama, con solapada intención, preguntó a Paulina si no se había sentido molesta al posar desnuda para el artista. Pero ésta, con premeditada ingenuidad, respondió: <<¡Al contrario, querida! En el estudio del señor Canova disfruté de una temperatura muy agradable>>.

Una estatua para el señor marqués

En un pueblo de la Provincia de León, regido por los seguidores del político demócrata García Prieto, marqués de Alhucemas, surgió la idea de llevar a cabo la erección de un monumento en honor del político. Los fondos para sufragar la escultura provendrían de una suscripción popular. Los ediles de aquel ayuntamiento se encontraron frontalmente con la negativa de los adversarios políticos del marqués, sobre todo los seguidores de Maura. Pero la oposición de los adep-

tos a Don Antonio era muy débil pues sólo tenían un concejal en el Ayuntamiento. En la sesión donde se discutiría definitivamente aquel asunto, el concejal maurista solicitó intervenir para dar su opinión. El alcalde se negó a concederle el turno de palabra pero accedió cuando el solitario edil le hizo saber que su intención era apoyar la idea. El seguidor de Maura se levantó y con voz grave se dirigió al auditorio: ‹‹Señores, yo estoy de acuerdo en la realización del monumento al marqués; tan sólo pongo una condición...››. ‹‹¿Cuál?›› -preguntó impaciente el regidor. Y el concejal, muy en su papel, dijo: ‹‹Que sea una estatua ecuestre... pero sin jinete››.

El lienzo de Wellington

En cierta ocasión el vencedor de Waterloo, Lord Wellington, se vio obligado, por ciertas circunstancias, a comprar el cuadro de un artista, un tanto mediocre, en el que se representaba esta famosa batalla que supuso el desmoronamiento del imperio francés. Se presentó en su casa el autor del lienzo para entregárselo y cobrar. Mientras Wellington contaba el dinero para abonar el importe de aquel mal cuadro, el pintor le sugirió: ‹‹Milord, si no quiere entretenerse, le aceptaré un cheque igualmente››. El general le contestó de mal humor: ‹‹ De ninguna manera voy a consentir que en el banco se enteren de mi pésimo gusto

en pintura y de la idiotez que he cometido con esta adquisición»».

El genio y su mal genio

Después de haber derrotado a los ejércitos de Napoleón, Wellington fue recibido en Madrid con gran entusiasmo. Uno de los varios regalos con los que fue agasajado consistió en que Goya le hiciese un retrato. Tenía el pintor sesenta y seis años, achaques y un grandísimo mal humor. Al fin y tras grandes ruegos, el sordo genial aceptó a regañadientes el encargo. Cuando hubo terminado el trabajo (hoy en la Galería Nacional de Londres), Wellington, tras examinarlo rogó al intérprete, un general español, que el pintor llevara a cabo algunas correcciones. El pintor se enfureció de tal manera que comenzó a lanzar imprecaciones contra el general; éste no comprendía el español pero cuando vio Don Francisco con tal agresividad, echó mano al sable. El genio de Fuendetodos, metiendo mano en un cajón, sacó una pistola con intención de descerrajar un tiro al inglés. Pero el hijo del artista y el general se abalanzaron sobre él quitándole el arma, con lo que impidieron, quizás, un desgraciado desenlace.

La estatua de Prim

Cuando Don Juan Prim tomó parte en el alzamiento contra el general Espartero, en 1843, lo hizo en su ciudad natal, Reus. Baldomero Espar-

tero (natural de Granátula de Calatrava, para donde realicé una estatua ecuestre en su memoria), envió para sofocar la sublevación al General Zurbano, éste bombardeó la ciudad. Los soldados de Prim salieron en desbandada pero el sublevado se encaminó, a caballo, hacia la plaza de las Monjas donde pronunció un discurso. En el final del mismo afirmó que en aquella misma plaza, la ciudad le erigiría un monumento. Cuatro décadas después, la plaza cambió su nombre por la de Prim; en la misma se levantó una estatua del general a caballo, obra del escultor Luis Puigener.

El busto de Dato

En 1925 la ciudad de Vitoria inauguraba un monumento erigido en memoria de Don Eduardo Dato, asesinado en Madrid cuando era presidente del consejo de ministros. Fue Don Alfonso XIII quien descubrió la obra del escultor Valenciano Mariano Benlliure. Tras los discursos ensalzadores al homenajeado, las personalidades asistentes al acto se acercaban para contemplar el monumento (una alegoría con tres figuras broncíneas) y, sobre todo, el relieve circular con el busto del político conservador, natural de La Coruña. Un ex ministro le puso una pega: ‹‹Si el escultor hubiera hecho más grande el medallón, habría podido contemplarse el busto de Don Eduardo de cuerpo entero››.

El pintor de la vicaría

Corría el año 52 del siglo XIX. Abuelo y nieto se dirigían desde Reus a Barcelona; la precariedad y estrechez económica en que se encontraban en aquellos tiempos de privaciones, les obligó a realizar este trayecto de más de cien kilómetro a pie. Durante el viaje, paraban en fondas y posadas; para reservar los ahorros se ganaban el sustento como titiriteros con los muñecos que el abuelo, hábil ebanista, tenía fabricados. Se dirigían a la Ciudad Condal para que el muchacho, de catorce años, pudiera dedicarse al arte. El abuelo estaba seguro que llegaría lejos porque Reus, aún siendo ciudad importante, se había quedado pequeña para el futuro artista.

Mariano José María Bernardo Fortuny y Marsal, nació en la citada Reus en 1838. La epidemia de cólera desatada en Cataluña dejó a Mariano huérfano de madre a los once años. Su padre hubo de cerrar el pequeño taller de carpintería y emigrar a Barcelona. Se hizo cargo del niño el abuelo, éste se ganaba la vida con un teatro de títeres recorriendo los pueblos de la zona. Pronto descubrió las facultades del pequeño para la pintura y las fomentó en todo momento. A los nueve años compaginaba su asistencia a la escuela con las clases de dibujo; después, todavía en su ciudad, tomó clases de óleo, acuarela e incluso de orfebrería.

Permaneció en Barcelona seis años, durante los cuales fue aprendiz en un taller de escultura y se

matriculó en la Escuela de Bellas Artes de la Lonja, en la que sus profesores ya le auguraban un futuro glorioso en la pintura. Dirigido por las estrictas pautas académicas, Fortuny realiza obras de temática mitológica, religiosa e histórica. Los cinco años de academia le convirtieron en un artista excelente, dominando con maestría el dibujo, color, luz, composición y todo lo relativo al oficio. Sus recursos económicos los conseguía realizando litografías, estampas religiosas, dibujos e incluso ilustró una novela de Alejandro Dumas y un Quijote. En 1857 gana el concurso de la Academia de Bellas Artes de la Diputación de Barcelona cuyo premio le permitía ocupar una plaza de pintor pensionado en Roma, con 8.000 reales anuales durante dos años. Este hecho fue determinante en su futura carrera pues le permitirá completar su formación. Pero tienen pendiente el servicio militar que le impide su marcha. Recurre a uno de sus protectores en Reus que paga la cuota de exención de dicho servicio y una vez libre viaja a Italia.

Durante su estancia de pensionado en la Ciudad Eterna, la recorre de arriba abajo; visita palacios, museos, villas, jardines; observa, dibuja, pinta, copia y se empapa de los clásicos. Pero también se interesa por las nuevas tendencias de los pintores florentinos y napolitanos. Mantiene contacto permanente con su querido abuelo que muere el día de San José de 1859. Periódicamente tiene que mandar trabajos a la Diputación, su mecenas. Y es la misma quien le envía a la guerra de Marruecos para pintar

varios cuadros de gran tamaño que deberían ensalzar las hazañas de un batallón catalán al mando del general Prim, paisano suyo.

Durante los tres meses de estancia en Marruecos, realizó numerosísimos apuntes, bocetos y esbozos. Sólo llegaría a materializar un cuadro, inconcluso, de los encomendados, *La batalla de Tetuán* (Museo Nacional de Arte de Cataluña). Quedó profundamente impresionado con el descubrimiento del mundo islámico, el paisaje del norte de África y sus contrastes de luz y color, sus gentes y sus costumbres; de tal forma que supuso un cambio en su temática y estilo.

Nuevamente se le concede una pensión para viajar por Europa donde estudiará a los maestros Vernet, Fromentin y Delacroix, entre otros. En 1861 se traslada a Roma, allí comienza a trabajar cosechando bastantes éxitos con pequeños óleos y magníficas acuarelas. La Diputación de Barcelona le envía nuevamente a Marruecos para recoger bocetos que le permitan perfeccionar el trabajo sobre *La batalla de Tetuán*. Ahora, acabada la guerra sin los peligros de la misma, viaja por el país tomando apuntes y plasmando lo que acontece en este territorio iluminado por el sol mediterráneo.

Vuelve a Roma bajo la protección económica de la Diputación y mantiene contacto con los artistas españoles. En 1866 conoce al marchante Adolfo Goupil, éste le adquiere varios cuadros y pasa a formar parte de esta importante casa de arte de París. Fortuny comienza a ser conocido en Roma y va-

lorado en Barcelona como uno de os mejores artistas de aquél entonces. En 1867 contrae matrimonio con Cecilia Madrazo, hija del famoso pintor Federico Madrazo. La boda se celebró en Madrid, en la iglesia de San Sebastián. Las sucesivas visitas al templo para los preparativos y burocracia de la ceremonia, le inspiraron para, después, llevar a cabo el cuadro que, a pesar de no ser de grandes dimensiones (93,5x60 cm.) es una de sus obras maestras y por la que el artista es más conocido, *La vicaría* (Museo Nacional de Arte de Barcelona).

En su viaje de novios visitó Granada y nuevamente quedo entusiasmado de las reminiscencias árabes, de tal forma que se instalaron por un tiempo en la bella ciudad del Darro. Marcha de nuevo con su mujer a Roma donde abre taller. Allí recibe visitas de otros importantes artistas y coleccionistas de arte que adquieren sus trabajos de óleo y acuarelas, aumentando progresivamente su fortuna, la cual le permite adquirir y coleccionar valiosos objetos de arte.

En 1868 es visitado por el marchante Goupil, éste le propone adquirir toda su obra en exclusividad y montarle un magnífico estudio en la capital francesa. Al año siguiente Fortuny se traslada a París y termina el famoso cuadro *La vicaría*, adquirido por Goupil y vendido a un coleccionista por 70.000 francos, exorbitante cantidad para aquella época. Una exposición posterior en la galería Goupil le consagró como uno de los pintores más valorados y disputados por los coleccionistas.

Como consecuencia de la guerra franco-prusiana, Fortuny se traslada con su familia a Granada. Dos acontecimientos se sucedieron en este periodo, el nacimiento de Mariano, su segundo hijo, y el comienzo de la transformación del estilo que tanta fama y dinero le habían dado pero del que, a un tiempo, se sentía prisionero. Trabajó incansablemente y fue abandonando la pintura preciosista que lo había encumbrado para trabajar en otras experiencias.

En 1872 realiza su último traslado Roma; pero en la Ciudad Eterna no es feliz; atado al marchante Goupil, le irrita el tener que cumplir los compromisos adquiridos. Alterna éstos con una pintura más personal pero su estado de salud es deficiente. En noviembre, aquejado de dolencias gástricas y malaria, muere el pintor a la edad de 36 años.

Fue enterrado en el cementerio romano de San Lorenzo; en el féretro se introdujo su paleta, sus pinceles y su último dibujo.

Ciudad imperial

Siempre que puede vuelve a ella, Toledo la Imperial, cuyas raíces históricas se hunden profundamente, más que en ninguna ciudad española. Hermosísima y brumosa mañana otoñal cercana al invierno; el empedrado brillante, bruñido, resbaladizo, lamido por la niebla; la temperatura agradable para deambular. Lleva algún tiempo callejeando por calles, callejones, callejuelas y callejas, sin rumbo. Juega a perderse, gira a izquierda, derecha o sigue de frente, al albur. Si desemboca en una plazuela, toma al azar cualquier calle de las que desembocan en ella y continúa caminando. Se interna en barrios intrincados, laberínticos y solitarios. Atraviesa angostos callejones por donde no podría transitar un asnillo con sarrietas y las tejas de un alero pueden conversar con las de enfrente sin levantar mucho la voz. Y en este decorado real, el silencio y la soledad mañanera le trasportan, dando saltos, a otros tiempos, a otras épocas, sin orden cronológico... Aquél que se acerca entre la niebla, barba luenga y blanca, bonete en la cabeza y pergaminos bajo el brazo es, nada menos que Samuel Leví, ilustre dignatario de Pedro I -*el Cruel* para sus detractores, *el Justiciero* para sus partidarios-. Viene de inspeccionar las obras de la nueva Sinagoga del Tránsito, que él ha mandado construir con el permiso del Rey. Más abajo, cerca del Museo del Greco se topa con la broncínea cabeza de este ilustre judío.

Sin embargo, poco después, se cruza con los hermanos, también judíos, David y Daniel, ambos expertos en la fabricación de relojes, astrolabios y otros aparatos de medición. Les oye comentar con amargura cómo, en poco tiempo, tendrán que abandonar su taller, sus bienes y sus casas si no se convierten a la religión cristiana y abdican de la suya; así lo ordenan sus Altezas Reales Isabel y Fernando, los Reyes "Católicos". ¿Dejarán su amada Shefarat y partirán al destierro? O abandonarán sus convicciones y creencias, ¡Atroz disyuntiva!

Y quién es aquél que se acerca, con paso lento; cabellos rizados, bigote y perilla, carpeta bajo el brazo pensativo y con aire melancólico... ¿Gustavo? ¡Gustavo Adolfo Bécquer! Pasea por aquellos andurriales para inspirarse en sus leyendas de Toledo y para tomar apuntes, porque Gustavo Adolfo es un excelente dibujante, hijo y hermano de afamados pintores.

Pero el ruido de un motor le saca de su ensimismamiento, tiene que subirse al batiente pétreo de una puerta para dejar paso a un coche. Los antiguos toledanos, no edificaron pensando en impensables y diabólicos vehículos a motor sino para que, en sus angostas calles, las horas de incidencia solar en los calurosísimos días estivales fueran las menos. A propósito de Bécquer y su carpeta, nota el ligero peso de su mochila abrazada a su espalda y cae en la cuenta de que además del placer de pasear, venía con la no menos, para él, placentera intención de tomar apuntes de algunos de los miles y miles de

motivos que esta ciudad ofrece al amante del dibujo o la pintura. Ha llegado a través del oscuro *Cobertizo Paso de las Doncellas* a una minúscula, silenciosa y recoleta plazuela de viejas fachadas; un pequeño azulejo en una pared indica: *Plaza de la Cruz*. Mecánicamente saca un bloc de dibujo y comienza a garabatear sobre el papel. El cielo brumoso no le permite grandes contrastes ni sombreados en el boceto. Una vez terminado sigue deambulando, la niebla ha ido diluyéndose y, sin esperar a la tarde para dar veracidad al refrán, ha dejado paso al sol.

Piedras milenarias, maderas ancestrales, junto con el ladrillo, el hierro y otros materiales nobles, se enseñorean de la ciudad con redundancias, no de tres culturas sino de cien, y otros tantos estilos. Sigue leyendo el nombre de las calles y plazas rotuladas en azulejos cerámicos; y se pregunta el porqué de algunas de ellas: *Cuesta Calandrajas, Callejón las Siete Revueltas, Travesía Aljibillos, Pasaje las Hazas, Plaza Cerro de las Melojas, Corredorcillo de San Bartolomé, Calle la Mano, Calle las Recogidas...* Cuál sería aquella estrecha, torcida y oscura que Gustavo Adolfo describe en su leyenda *Las tres flechas*, donde creyó ver una misteriosa figura a través de los cristales emplomados de una ventana. Según él, aquella calle, por ser el mejor testimonio de civilizaciones antiguas, la hubiera cortado en sus extremos, colocando un cartel...

Sigue su largo paseo mirando y admirando fachadas de iglesias, sinagogas, mezquitas, palacios y casonas; guardadas por viejos portones armados de

clavos de bronce, pesadas aldabas y cerraduras de grandes ojos. Se cuenta que algunos descendientes de aquellos judíos sefardíes (españoles), hoy habitantes de Israel, conservan las pesadas llaves de hierro de las casas toledanas donde habitaron sus ancestros.

Por la calle *Taller del Moro* gira a la derecha y se emboca en la *Plaza del Conde*; dos policías charlan en una puerta secundaria del Palacio de Fuensalida, sede de la Junta de Comunidades de Castilla la Mancha. Les saluda y nuevamente saca de la mochila los trastos de dibujar, bajo la mirada curiosa de los agentes. Una chica de ojos orientales le hace una foto; los japonenses quieren llevarse Toledo entero en sus cámaras fotográficas que fagocitan todo lo que se les pone delante de su ojo; tres pasiones subyugan a los nipones: Toledo, Don Quijote y el Flamenco. Terminado el apunte atraviesa la plaza, al fondo una fila de turistas-muchos de Japón-, silenciosos, esperan poder entrar en la iglesia de Santo Tomé para admirar *El entierro del conde de Orgaz*. Sus pasos le llevan al museo del escultor Victorio Macho en Roca Tarpeya. Pasa de largo y continúa hasta el monasterio de San Juan de lo Reyes. Apoyado en sus muros, dibuja los imponentes cipreses de la plaza que toma el nombre de este monasterio.

Y en su deambular llega a una zona más transitada y bulliciosa. Mira escaparates atestados de artículos que ya conoce de siempre: abanicos, navajas, puñales, joyas, especias, damasquinados, cerámica, quijotes de madera, armaduras, escudos, alabardas

y, como no, espadas. Espadas de la "Señorita Pepis", fabricadas industrialmente y con fines decorativos. Porque éstas no son las de antes, las de buen acero toledano que, a la sazón, compitieron con las de la ciudad alemana de Solingen.

Sin darse cuenta, se encuentra en la calle cuyo nombre es el que más le gusta de todas las de Toledo: *Calle Hombre de Palo*. Enlazando con la *Calle Comercio*, se planta en la celebérrima plaza de Zocodover. Sentado en un banco toma un boceto del Arco de la Sangre. Un transeúnte se para a mirar y enseguida comenta: ‹‹Oiga jefe, no está mal pero, ¿no tardaría menos sacando una foto?››. Levanta la cabeza y mira la cara sonriente del joven inmigrante que ya se marcha.

Pasa a tomar una cerveza bajo los soportales, en el "Café Bar Toledo, fundado en 1928". Pero está regentado por tres chicas morenas, escotadas y de generosos pechos; procedentes de allende los mares. Paga, y en el tique de caja reza: "Café & té, Expansión de Franquicias S.L." Qué cosas.

Sube la *Cuesta de Carlos V* hacia los aparcamientos cercanos al Alcázar. Recoge su vehículo y se aleja de la ciudad viendo por el retrovisor los pináculos de la catedral. Luego intenta recordar el enunciado del cartel que Bécquer hubiera puesto en aquella misteriosa calle: "En nombre de los poetas y de los artistas, en nombre de los que sueñan y de los que estudian, se prohíbe a la civilización que toque a uno solo de estos ladrillos con su mano demoledora y prosaica".

El amigo del emperador

Estaba el artista frente al lienzo apoyado en el caballete, los colores esparcidos sobre la paleta; tras mezclarlos con el pincel, los aplicaba a la tela. Al tiempo, charlaba animadamente con la persona que en aquella ocasión era su modelo. De qué hablarían aquellos dos hombres con actividades tan dispares. En un descuido, al artista se le escurrió el pincel de los dedos y cayó al suelo. Cuando intentó agacharse para recogerlo, el modelo abandonó su asiento y tomando el pincel, lo entregó al maestro.

Nada hay de extraordinario en que a un artista se le caiga el pincel y sea recogido por alguien que se encuentra en el taller. Ni siquiera que el pintor fuese uno de los más grandes y famosos de todos los tiempos. Pero sí algo insólito si se tiene en cuenta la época -siglo XVI- y la identidad de la persona que allí se encontraba posando y charlando amigablemente con el maestro: el emperador Carlos I de España.

En 1530, con motivo de la coronación de Carlos en Bolonia Tiziano fue presentado al monarca y realiza de éste su primer retrato, por el cual recibió, simbólicamente, un escudo del emperador y ciento cincuenta del señor de Mantua que los había presentado. A partir de entonces la relación entre ambos fue traspasando los límites entre pintor y cliente así como los del protocolo para convertirse en una sincera amistad. Prueba de la admiración que el

Emperador profesaba a Ticiano, como persona y artista, fue la de nombrarle conde del palacio de Letrán, Conde Palatino, pintor de la corte y Caballero de la Espuela de Oro. De igual modo hizo nobles a sus hijos, honores que nunca hasta entonces se habían concedido a un artista. Esto dio lugar a que muchos cortesanos, corroídos por la envidia, lanzaran comentarios insidiosos. El Rey, Emperador y Cesar, dueño del imperio donde nunca se ponía el sol, comentaba ante los envidiosos: ‹‹ Podemos nombrar a todos los condes que queramos, pero es imposible que podamos hacer otro Tiziano››.

Tiziano Vecellio nació en Pieve di Cadore, siendo una incógnita la fecha de nacimiento, (entre 1477 y 1488). Muy de joven sintió la atracción por la pintura, aún cuando una de las anécdotas que de él se cuentan sea algo exagerada y según la cual, a muy temprana edad, había pintado una virgen con jugo de flores. Sea como fuere, su familia le envía a Venecia para que adquiera conocimientos de pintura. Tuvo varios maestros, prefiriendo entre ellos a Giorgione de Castellfranco. Con veinte y pocos años, su fama comienza a traspasar los límites de la república. Rehúsa la invitación para pintar en Roma y ofrece sus servicios a la Serenísima República Veneciana. Pinta para la sala del Consejo en el Palacio Ducal, un enorme lienzo representando la batalla de Cadore contra el emperador Maximiliano y en la que había tomado parte su padre. Esta pintura acabada muchos años después, se destruyó en un incendio y sólo se conoce a través de dibujos. Con esta obra

comienzan sus relaciones con la Serenísima y no se interrumpirán hasta su muerte. En la iglesia de Santa María de los frailes llevó a cabo una *Asunción* para el retablo; pintura grandiosa por su extraordinaria realización y sus dimensiones (siete metros de altura por tres y medio). Esta obra le supuso su consagración definitiva y el rompimiento con los anteriores planteamientos pictóricos, así como el comienzo del Renacimiento en Venecia.

Realiza importantísimas obras religiosas como el *Descendimiento de Cristo* (Louvre) o *El Santo Entierro* (Prado). Pero igualmente pinta temas mitológicos continuamente renovados. Extiende sobre sus lienzos, amarillos y rojos que se mezclan con el verde de los bosques y se encalman con los suaves azules de sus celajes. Así surgen del cuadro verdaderas "poesías", como son llamadas estas esplendidas composiciones mitológicas por su autor, incluyendo a las voluptuosas y sensuales Danae, Leda o Venus (*Venus de Urbino*, Galería Uffizi, Florencia).

Viajó mucho para atender los encargos que le eran solicitados de reyes, emperadores, archiduques o cardenales. Realiza el *Retrato del Papa Paulo III* (Galería Capodimonte Nápoles), así como el *Retrato de la Emperatriz Isabel* (Prado), esposa de Carlos V. Varias veces llevó a los lienzos al emperador, destacando entre ellos, el *Retrato ecuestre* de *Carlos V* (Prado), con motivo de la batalla y victoria de Mülberg, de espléndido cromatismo sobre todo en la resplandeciente armadura de acero y oro que luce el

monarca. Esta armadura se encuentra expuesta en la Real Armería, Madrid.

También, por encargo de Carlos V, retrata su hijo Felipe II de veinticuatro años. Este lienzo fue llevado a los Países Bajos para mostrarlo a María de Austria, tía de Felipe. Luego se envió a Londres, así María Tudor podría conocer al que sería su esposo. Una vez en el trono Felipe II, Tiziano siguió recibiendo encargos del nuevo monarca.

Y con el transcurrir de los años Tiziano gana en perfección, experimenta con el color utilizando espátulas, pinceles, trapos. A veces, el cuadro es acabado con los dedos, convirtiendo tonos claros en medios tonos. Utilizando rosa sobre blanco, blanco sobre blanco y añadiendo pizcas de verde y azul, consigue encarnaciones tan reales que, a decir de muchos, brotaría sangre de las misma si se hirieran. Ningún otro pintor dio tanto realismo y veracidad al desnudo. Crítico consigo mismo, Tiziano apoyaba en la pared el lienzo terminado, olvidándolo durante un tiempo; después volvía a revisarlo como si de un enemigo se tratase. Si algo no le gustaba, lo rehacía meticulosamente hasta que el cuadro alcanzaba la máxima perfección. Sus figuras animadas por la luz en atmósferas irreales van ganando liviandad hasta alcanzar el súmmum de la perfección pictórica; como ejemplo *El Martirio de San Lorenzo* (El Escorial) encargo de FelipeII y que tardó diez años en concluirlo. Ya octogenario, el gran maestro no abandona el ímpetu creativo, *El Pastor y la ninfa*

(Museo de Viena), son muestra de su vigoroso estilo).

En 1576 la peste arrasa Venecia y se cobra cincuenta mil vidas, la cuarta parte de la población de aquel entonces. También murió Tiziano y por estos dantescos motivos, estaban prohibidos los enterramientos en la ciudad. Los cadáveres se sacaban por la noche para darles tierra en una isla alejada. A Tiziano, por el contrario, se le dio sepultura con gran pompa en la iglesia de Santa María de los Frailes para la cual, el excelso pintor había realizado muchas obras. Su hijo predilecto, Horacio, muere pocos días después y la casa queda abandonada, siendo saqueada por los ladrones.

Su vida fue placentera y totalmente dedicada a su arte. Admirado y reconocido por príncipes, literatos y personalidades de su época. Tanto como para que un emperador se agachase a recoger su pincel.

Abu Simbel

Decían los guías turísticos de Egipto, al menos hasta la caída de Hosni Mubarak, que Ramsés II continuaba dándoles trabajo -a ellos bien remunerado-. También a miles de egipcios que basan sus exiguos ingresos en el turismo. Y es cierto porque aquél faraón de la XIX dinastía, fue uno de los más grandes constructores en la historia del país del Nilo y del mundo. Es del que más vestigios arqueológicos se conservan, construidos en su activo y largo reinado de casi siete décadas. En muchas de las visitas a los imponentes lugares arqueológicos, este faraón es el protagonista.

Quizás dos de los más bellos e impresionantes templos sean los que mandó construir en honor suyo y de su esposa Nefertari ("hermosa compañera") situados en Abu Simbel en el valle de Nubia, a orillas del Nilo. Fue necesario alisar un farallón de piedra para formar un plano de cuarenta metros de largo por treinta y tres de alto y, a partir de esa superficie, comenzar a tallar en la roca viva. La fachada está presidida por cuatro colosales estatuas sedentes de veinte metros de altura, las cuatro iguales y con los rasgos del faraón. Horadaron varios corredores hasta una profundidad de sesenta metros además de introducir varias estatuas de nueve metros de altura. El templo de Nefertari se encuentra a cien pasos al norte del primero. Presiden la entrada

seis esculturas, cuatro del faraón y dos de la reina e igualmente fue excavado en la roca.

Las crecidas anuales del Nilo suponían, en multitud de ocasiones, que el agua llegase a un metro de los templos. Pero con la construcción de la presa de Asuán, muchas de estas maravillas del arte creadas a los pies del mítico río comenzaron a correr serio peligro. Por lo cual la UNESCO lanzó un mensaje de auxilio a todo el mundo: «¡Los dioses se ahogan!». Naturalmente solicitando, además, fondos para salvar aquellos tesoros artísticos que quedarían sepultados por las aguas a medida que, por las sucesivas remodelaciones de la presa, fueran conformándose en un colosal embalse con el nombre del gran militar, estadista y presidente de la entonces República Árabe Unida : Lago Nasser. Atendida la llamada, casi todos se desmontaron y se reubicaron en otros lugares. Pero quedaban los de Abu Simbel. El tamaño de aquellos colosales templos y el estar enquistados en la roca, causaba respeto y amedrentaba al equipo de arqueólogos, ingenieros y científicos encargados de su rescate.

De los proyectos recibidos para el salvamento, los había de todas clases; desde los posibles hasta los absurdos. Entre ellos, una asociación internacional de estudiantes proponía desviar el curso del Nilo con potentes explosivos atómicos. Pero el plan aceptado por el gobierno egipcio y la UNESCO en 1961 consistía en sacar cada templo cortado en un solo bloque, cubrirlo con una envoltura de hormigón y acero y elevarlo a sesenta metros mediante centena-

res de gatos hidráulicos movidos simultáneamente. Los costos totales de acondicionar el nuevo emplazamiento y colocar los templos ascenderían a una cantidad que podría oscilar de ochenta a noventa millones de dólares de la década de los sesenta del siglo pasado.

Entusiastas de todo el mundo pidieron e intentaron convencer a los gobiernos y magnates de la tierra para que aportaran fondos para este proyecto. Estos templos apenas conocidos tres o cuatro años antes, cobraron fama mundial en poco tiempo. Turistas, eruditos artistas y arqueólogos, corrieron a fotografiar, estudiar y dibujar aquellas maravillas antes de que desaparecieran bajo las aguas del río bíblico donde Moisés fue depositado en una canastilla.

Pero el gobierno egipcio también tenía un plan alternativo y menos costoso. Fue ideado por un ingeniero italiano y estudiada su viabilidad por la casa sueca de ingenieros consultores Vattenbiggnadsbyran (VBB). Consistía este proyecto en cortar los templos en bloques todo lo mayor posibles numerarlos, elevarlos y reconstruirlos más arriba. El costo se rebajaría de los ochenta o noventa millones de dólares del proyecto anterior a treinta y seis; reduciendo, además, en dos años el tiempo de realización. Egipto aportaría once millones y los países miembros de la UNESCO prometieron diecisiete. Por fin, en marzo de 1964, con estas perspectivas presupuestarias y a seis meses de que posiblemente el Nilo inundase el lugar, dio comienzo el gigantesco

proyecto. Se comenzó por construir una ataguía o dique neumático alrededor de los templos con una longitud de 365 metros y 25 de altura. Si esto era difícil en cualquier otro sitio, en Abu Simbel no había carreteras ni ferrocarril ni obreros. Todo el material, maquinaria, herramientas y trabajadores deberían ser traídos en embarcaciones desde Asuán; esta ciudad se encuentra a 280 Kilómetros, río abajo.

Las altas temperaturas calentaban las herramientas hasta el punto de tener que transportarlas en recipientes de agua o refrigerarlas continuamente. Los treinta y ocho grados a la sombra y cincuenta al sol, deshidrataban a los trabajadores cinco litros al día. La arena fue una pesadilla para los mecánicos que se esforzaban en evitar que el fino material se introdujese en la maquinaria. Bajo estas condiciones y presionados por la crecida del Nilo, se trabajó a marchas forzadas. Las lluvias abundantes de otoño elevaron el nivel de las aguas por lo que se hubo de contratar más obreros para terminar el dique.

En agosto la crecida anual del Nilo había pasado. El nivel de las aguas se encontraba a un metro del tope del dique. Los trabajos se llevaban a cabo con lentitud debido a las características de los mismos. No se podían utilizar ciertas máquinas de uso normal en trabajos de ingeniería, los explosivos estaban descartados por completo. Pero era necesario desembarazar a los templos de trescientas cincuenta mil toneladas de piedra para llegar a los techos y paredes de los mismos y proceder al troceado.

Se comenzó a cortar tanto las paredes como las esculturas ciclópeas. Para esta delicada operación fueron contratados especialistas aserradores italianos de las canteras de mármol de Carrara. Para desmontar la fachada del templo mayor, fue seccionada en 350 bloques de cinco a treinta toneladas cada uno.

Cada pieza una vez cortada se numeraba, se retiraba con una grúa y se depositaba en un trasporte con el fondo de arena y paredes tapizadas de viruta de plástico. Después se trasladaba más arriba a un depósito cercano al nuevo emplazamiento, situado a 180 metros de distancias y 65 más arriba de los farallones donde se encontraba. Las piezas volvieron a montarse y una vez terminados, fueron cubiertos de sendas cúpulas de hormigón armado, las cuales a su vez se cubrieron con piedras y arena. Las fachadas aparecen exactamente como en su emplazamiento anterior, todo esto después de cuatro años de trabajo. Los templos pueden visitarse viajando desde Asuán en avión o recorriendo trescientos kilómetros por una carretera a través del desierto.

Como agradecimiento a la colaboración de España, el gobierno egipcio regaló el pequeño templo de Debod, también rescatado de las aguas. Fue reubicado en el Parque del Oeste en Madrid.

Apodos artísticos

Además de por las obras, fueron conocidos por sus apodos, gentilicios, denominaciones, apelativos, epítetos, patronímicos, motes o sobrenombres. Derivados éstos de su procedencia de nacimiento, carácter, cualidades u otras circunstancias de su vida o devenir artístico.

- Paolo di Dono (1397-1475, Florencia). Pintor del Quattrocento, matemático y estudioso de, a la sazón, incipiente perspectiva. Su apodo se debe a su afición por los animales y su preferencia por pintar pájaros, en italiano **Ucello**.

- Tommasso Cassai (1401, San Giovanni-1428, Roma). Murió joven, quizás envenenado. Pintó los frescos de la capilla Brancacci de Santa María del Carmine en Florencia. Por su aspecto desaliñado, tosco y pesado fue apodado **Masaccio**.

- Andrea di Michele di Francesco de Cioni (1435, Florencia-1488, Venecia). Maestro de Leonardo da Vinci y otros artistas importantes. Autor de la escultura ecuestre en Venecia del *condottiero Colleoni*. De joven, trabajó en el taller del joyero Giulio Verrochi del cual, se cree, tomó este sobrenombre: **Verrochio**.

- Alessandro di Mariano di vanni Filipepi (1445-1510, Florencia). Pintor renacentista del quatrocento. Autor del *Nacimiento de Venus*. Al parecer su apodo procedía de su hermano mayor que por su

gordura le llamaban barrilete o botijo. El apodo pasó a él, Sandro **Boticelli**.

- Doménico di Tommaso Bigordi. (1449-1494, Florencia).Tuvo un importante taller donde trabajaron sus dos hermanos y cuñado, entre sus aprendices se encontró por un tiempo Miguel Ángel. Pintor de la alta sociedad florentina, su apodo se debe al trabajo de su padre, joyero y fabricante de guirnaldas, *Ghirlandaio*.

- Jerome van Aeken (1450-1516, Hertogenbosch, en la actual Holanda). En sus lienzos Satiriza y condena los pecados de la humanidad. Quizás su sobrenombre se tomó del lugar de nacimiento (Hertogenbosch: bosque del duque), así fue conocido como **El bosco**.

- Andrea Solari (¿1458?-1524, Milán). De distinguida familia de arquitectos y escultores, fue discípulo de Leonardo da Vinci. Uno de los trabajos realizados en Francia fue la decoración de la capilla del castillo de Gaillón. El sobrenombre o gentilicio le viene del lugar de nacimiento, **El milanés**.

- Michelangelo Buonarroti (1475, Caprese-1564, Roma). Una de las figuras más sobresalientes del Renacimiento. Muchos contemporáneos, profesándole respeto y una gran admiración, le llamaron **El divino**. Otros por su carácter, **El terrible**

- Gaudenzio Ferrari (¿1475? Vercelli-Milán, 1546). Escultor arquitecto y pintor italiano, colaboró con Rafael en Roma. Por transcurrir gran parte de su vida y morir en Milán, aún sin haber nacido allí, también fue denominado **El milanés**.

- Daniele Ricciarelli (1509 Volterra-1566, Roma). Pintor manierista. Basó muchas de sus pinturas en diseños de Miguel Ángel. Se prestó a cubrir los genitales de las figuras del *Juicio Final*, obra del anterior. Por lo cual fue apodado **Il braghettone**.

- Jacopo Comin (1518-1594, Venecia). Unos de los más sobresalientes pintores de la escuela veneciana. Apodado **Il furioso** por su ímpetu a la hora de pintar. Pero más conocido por la profesión de su padre; "el pequeño tintorero", **Tintoretto**.

- Pieter Brueghel (¿1525-1530?, Brueghel-1569, Bruselas). Excelente pintor, dibujante y grabador, uno de los mejores en la Holanda del siglo XVI. Muy conocido por sus paisajes. Como fundador de una saga de pintores, fue llamado **El viejo**.

- Juan Fernández de Navarrete (1526, Logroño-1579, Toledo). Pintor renacentista, realizó trabajos para la Basílica de San Lorenzo del Escorial. Su sordera a temprana edad le impidió el conocimiento del lenguaje, conociéndosele por **El mudo**.

- Doménikos Theotokópoulos (1541, Creta-1614, Toledo). Sus pinturas son muy personales y fácilmente reconocibles. Por su procedencia griega fue llamado **El greco**

- Pieter Brueghel (1564, Bruselas-1638, Amberes). Hijo de Brueghel **El viejo**, entre sus temáticas, realiza pinturas fantásticas con figuras grotescas y profusión de fuego, por lo que se le llamó **Höllenbrueghel** (infierno Brueghel), pero también Brueghel **El joven**.

- Juan Martínez Montañés (1568, Alcalá la Real, Jaén-Sevilla, 1649). Escultor imaginero renacentista y barroco. Por su maestría en la talla fue conocido como **El dios de la madera**.

- Michelangelo Merisi (1571, Milán-1610, Porto Ércole). Pintor barroco y manierista, portentoso maestro del claroscuro. Su familia paterna procedía de una localidad de la región lombarda. Tomó el nombre de la cual para ser conocido artísticamente como **Caravaggio**.

- José de Ribera y Cucó (1591, Játiva-1652, Nápoles). Pintor barroco; gran parte de su vida la pasó en Italia. Allí se hizo conocer como "El español" y debido a su pequeña estatura, le llamaron **Il españoletto**.

- Giovanni Antonio Canal (1697-1768, Venecia). Muy conocido por sus paisajes venecianos. Su padre fue el pintor Bernardo Canal, de donde le vino el sobrenombre o patronímico de **Canaletto**.

- Antonio Francisco Lisboa (Ouro Preto, Brasil 1738-1814). Escultor del Barroco brasileño. Por la enfermedad degenerativa de sus miembros,

fue conocido como *"el pequeño tullido"*, en portugués **El aleijandinho**.

- Henri Félix Rousseau. (1844-1910, París). Pintor autodidacta, conocido por sus pinturas imaginativas llenas de color ingenuidad y encanto. Nunca fue oficial de aduanas pero trabajó unos años en la oficina de aranceles aduaneros de París y de ahí su apodo: **El aduanero**.

- José Victoriano González Pérez (1887, Madrid-1927, Boulogne-sur-Seine) Se trasladó a París para desarrollar su actividad artística. Junto con Picasso y Braque, partiendo de las ideas de Cézanne, fueron los creadores del cubismo. Fue él quien se hacía llamar **Juan Gris**.

Gris

Su padre había fallecido recientemente y él cumplía diecinueve años. Llevaba tiempo rumiando la idea de marchar a París como cualquier joven artista español con deseos de sobresalir en el mundo de la pintura y de buscar otras formas de expresión contrapuestas al academicismo reinante, a la sazón, en España. Este propósito se vio acelerado por una carta recibida en la que se le llamaba a filas para cumplir el servicio militar. Para librarse del mismo y poder cumplir sus planes, vendió sus exiguas pertenencias y se marchó a la ciudad donde se encontraba la esencia y el súmmun del arte europeo de aquel entonces. El pintor Vázquez Díaz le presenta a Picasso, que ya era conocido en París, y consigue instalarse en un miserable estudio en el mismo edificio donde lo tenía el malagueño, en la rue Ravignan nº 13, el conocidísimo *Le Bateau Lavoir*, bautizado así por Picasso y célebre porque en él se albergaron los artistas que llegarían a ser famosos en el arte mundial.

José Victoriano González Pérez nació en Madrid cerca de la Puerta del Sol, fue el décimo tercero de catorce hermanos en el seno de una famita acomodada. Y como ha ocurrido en otras ocasiones con artistas de vocación muy temprana, los cuadernos escolares del niño, más que para escribir o realizar cálculos, se llenaban de dibujos. A los quince años se matricula en la Escuela de Artes y Oficios de Ma-

drid al tiempo que colabora como ilustrador en las revistas madrileñas, a veces sin cobrar. Después ilustraría los *Poemas indoespañoles* del peruano José Santos; y es cuando, por primera vez, firma el trabajo como **Juan Gris,** a partir de entonces será conocido con este seudónimo en el mundo artístico.

Durante los primeros años de su carrera en París, se gana la vida realizando dibujos para infinidad de revistas. Picasso le presenta a su amigo Braque y al galerista alemán Daniel Khanweiler, éte llegaría a ser su marchante, amigo y biógrafo. Es en 1910 cuando el artista comienza a dedicarse a la pintura sin abandonar el dibujo que le permite el sustento. Picasso y Braque, influenciados por las teorías y pinturas de Cézanne, habían comenzado el movimiento denominado Cubismo; dentro de éste y sin haber participado en los comienzos, Gris se define con una pintura propia que le haría famoso. Y de este estilo vende su primer cuadro al conocido galerista Clovit Sagot, al que había sido presentado por Picasso: *El libro, la botella y la jarra.*

Para agradecer la gran ayuda recibida por Picasso pinta *Homenaje a Picasso* (The Art Institute of Chicago) excelente trabajo con el que se encuadra definitivamente como pintor cubista. A partir de entonces comienza a ser tenido en cuenta por compradores, entendidos y galeristas, participando en una exposición en Barcelona donde sus trabajos son positivamente criticados. Reconocido por el público y la crítica, firma un contrato con Khanweiler por el que éste adquiere toda su obra y la exhibe.

Como consecuencia de la Primera Contienda Mundial, su marchante debe abandonar Francia por lo que su fuente de ingresos queda en suspenso, suponiendo un gran problema para la subsistencia de él y su segunda compañera Josette. Acabada la guerra reanuda su actividad pictórica y reanuda relaciones con Khanweiler que ha regresado a París. Pero se le diagnostica una grave enfermedad pulmonar. Revistas de arte de todo el mundo comienzan a mencionar sus obras que adquieren la merecida cotización. Pero debido a su enfermedad fallece el maestro del cubismo en Boulogne-sur-Seine a los cuarenta años.

Fuentes

*Al pie del Generalife
en las márgenes del Darro
hay una fuente famosa
la fuente del Avellano*

Estrofa de cuatro versos perteneciente a la canción del compositor José María Lezaga y celebérrima en la voz inconfundible del genio de la canción española, malagueño como Picasso, Antonio Molina.

Esta fuente en Granada como otras muchas, mediante un simple caño o grifo, sirvieron o sirven para el abastecimiento de aguas a los habitantes de un lugar. Pero pronto esta función se embelleció sustituyendo los citados caños por esculturas que, aún cumpliendo la misma misión, ornaron los lugares para la recogida del líquido vital. Luego la primitiva función en la mayoría de los casos dejó paso a la pura ornamentación de parques, jardines rotondas y otros enclaves. Para lo cual se esculpieron o fundieron delfines, sirenas, tritones, hipocampos y otros animales que expelían el agua por sus bocas o fauces. También la figura humana en forma de dioses y ninfas portando cántaros o caracolas por las cuales fluye el agua. O simplemente esculturas acompañadas de caños que de una manera u otra dan al ambiente viveza y frescor.

Y muchas de ellas son famosas por su belleza o interés artístico, por algún hecho o por el cariño que los ciudadanos puedan tenerle por diversos motivos. Esparcidas por el mundo hay muchas muy conocidas. A continuación, algunas de ellas comenzando por una que, como la del Avellano, se encuentra en Granada

- *La Fuente de los Leones*. De autor desconocido y enclavada en uno de los patios de la Alambra granadina. Pieza singular del arte musulmán que obvia cualquier representación humana o animal.

-*La Cibeles*. De varios escultores; fue bombardeada en la guerra civil pero apenas sufrió daños porque fue cubierta con sacos de arena. En un principio cumplía realmente la función de surtir agua a los madrileños.

-*La Fontana de Trevi*. En Roma. Obra de varios escultores. Visitada por miles de turistas para arrojar una o varias monedas a sus aguas. En ella se han filmado multitud de escenas de películas. En la más célebre, de la película *La dolce vita*, la voluptuosa Anita Ekberg se baña en sus aguas.

- *Fuente de los Cuatro Ríos*. De 1651, también en Roma; de Lorenzo Bernini y situada en la Plaza Navona. De colosales figuras representa los ríos Ganges, Nilo, de la Plata y Danubio.

-*Manneken Pis*. Realizada en el siglo XVII por Jerónimo Duquenoy. Es uno de los símbolos más importantes de Bruselas. Se trata de una pequeña figura en bronce de un niño que orina.

-*Fuente de Stravinski*. Situada en la plaza del mismo nombre en un barrio céntrico de París y en honor al músico ruso. Instalada en 1983, sus autores fueron el matrimonio Jean Tinguely y Niké de Saint-Phalle. Compuesta de formas multicolores algunas en movimiento y realizada en aluminio y acero.

- *Fuente de Prometeo*. Obra de 1934 del escultor Paul Manship. Es una enorme escultura en bronce con acabado dorado que representa al Titán mitológico. Situada en el Centro Rockefeller de Nueva York.

-*Fuente de Sansón Desquijarando al León*. Dede Mijail Kozlovky. El conjunto data de los siglos XVII-XVIII. Quizás la más impresionante de las múltiples fuentes y esculturas doradas del palacio Peterhof en San Petersburgo, Rusia.

El poeta herido

Este vate no es engolado; aún siendo gratis el engreimiento, la fatuidad y la elevación, apenas tomó nada de estas poses. Sí cogió su parte de humildad y modestia aunque también de hosquedad. Tampoco se siente afectado por el halo de la gloria. Una vez le vi en la antigua Casa de Cultura, dirigiéndose al salón de actos que ya no existe, tocado de una corona de laurel. Quizás un chispazo etílico había removido sus adentros encontrando un soterrado atisbo de humor; y por eso acompañaba de esta guisa a otros colegas en un acto literario. Pero "lejos de él todo afán de protagonismo" o de lucir en sus sienes las hojas de Dafne con intenciones vanidosas o de presunción. A mi más me pareció, salvando lo necesario, un Peter Ustinov sin barba a punto de interpretar, lira en ristre, sus declamaciones ante la incendiada Roma en *Quo Vadis?* Pero eso son elucubraciones desenfocadas por el tiempo.

Si puedo le hago una visita. Custodio de un santuario de arte, guardián de bienes culturales que "sólo" alimentan el espíritu y que por tanto interesan a pocos. Cuando llega la hora de cerrar, hace sonar la sintonía cual factor de estación que anuncia la bajada de pasajeros de un tren cultural que llega de ningún sitio y parte hacia ningún lugar; pocos se bajan porque pocos han subido. No interesa el mundo de la belleza sino el de la vulgaridad. Entre otras, grandes dosis de Wassup o whatssap-messen-

ger, sms... que harán de muchos jóvenes navegantes robotizados de un mar proceloso con rumbo a territorio Idiocia.

Y metido en su brete de piedra, lee, devora, fagocita libros, como si estos fueran a quemarse en un *Fahrenheit 451*, todo es posible. Le pregunto porqué no escribe, se vuelve como un animal herido y me contesta con un triste "Para qué". Para ti, para tus amigos, le digo. Pero se siente cansado, náufrago en su ciudad isla, bajel varado en la playa con las cuadernas descuadernadas, emitiendo quejidos al empuje de las olas. Recordando días felices de vino y rosas, de sus viajes al Sur, de camaradas ilustres: Garcia Baena, Hierro, de Villena... Como paño en oro guarda un pañuelo de cuello de Manuel Piña, que su madre le regaló porque visitaba al famoso diseñador manzanareño en las postrimerías de la muerte, olvidado de muchos.

Su corazón quedó exangüe, desangrado en amoríos frustrados en pos de un joven ilicitano. Y en su soledad se echa en brazos de Baco, después en los de Morfeo para eludir el dolor. En su haber un buen puñado de libros, pero no quiere escribir más. Su apellido potente y resonante, Brotóns es el exterior, áspero y adusto. Pero su nombre Joaquín es otra cosa; sus adentros livianos y suaves. Pueden temblarle los labios leyendo la noticia del padecer y fallecimiento de una persona que no conoce ni de referencia.

Y para que sonría nos trasladamos en el tiempo y recorreremos antiguas despensas llenas de vian-

das para el invierno, y viejos cercados donde gañanes y jornaleros beben vino en días de San Borce. O nos vamos al trigal de las palabras donde muchas han quedado abandonadas, y en nuestro talego atado a la cintura espigamos las que se quedaron en el olvido: alcuza, candil, sarrietas, tiesto, albañal...Y frases o palabras oxidadas del diccionario de estos pagos: "estezón" "ancalagüela "no es melga" "viene uple" "hasta las cencerretas". O vocablos castizos que solo el valdepeñero de pura cepa pronuncia clavando una "i" cual estilete: "Valdepeñias", "gachias", "meloncillio"...

Ya no tiene la lumbre de entonces pero en su seno queda el rescoldo que no quiere avivar. Mas aunque quiera arrancarse su piel de poeta como un san Bartolomé, por dentro también lo es, quizás poeta herido, pero nació poeta y poeta morirá.

Clase magistral

"...Que en mi vida me he visto en tal aprieto". Escribía Lope de Vega en el segundo verso de un soneto que una tal Violante le había mandado hacer. En tal situación me encontré hace pocos días no por componer sonetos sino por otros motivos sin relación con la poesía. Resulta que en la clase de mi nieta llevan unos días trabajando sobre artistas pintores; los alumnos han reproducido, claro está a su manera, cuadros de Miró, Picasso y otros. La "seño" pidió también a los niños que aportaran fotos de posibles visitas a museos. Yo había llevado a mi nieta a visitar el de Valdepeñas con anterioridad y pudo llevar fotos suyas junto a algunas obras de las expuestas. Pero me vi involucrado en estas jornadas cuando a mi hijo se le ocurrió comentar que su padre era escultor. La "seño", cuyo propósito de interesar a los niños en el arte no puede ser mas encomiable y que alabo enormemente, cazó el comentario al vuelo e inmediatamente le propuso que yo diera una clase sobre escultura. En principio me negué alegando que los alumnos eran muy pequeños. Pero ante el deseo de la profesora, convencida de que la experiencia sería muy positiva y que la clase se acoplaría al día que a mí me acomodase, no tuve por menos que acceder. He dado clases de este tipo en muchas ocasiones, cuando compañeros me lo han pedido pero a alumnos de ESO o Bachiller. La dificultad es-

taba en que mi nieta y sus compañeros-as de aula no han cumplido ninguno los cinco años.

Sin programar nada, ahora ya no estoy para programaciones, preparé varias esculturas en cajas, un poco de escayola, un molde de silicona y algunas herramientas. Me Dirigí a Cobisa, muy cerca de Toledo, donde vive mi hijo, requiriéndolo como ayudante, que para eso me metió en el lío, y al día siguiente nos presentamos en el colegio. Debía llenar la última hora de la mañana manteniendo la atención de veintitrés gnomos sin saber su reacciones, máxime cuando los intereses de los niños no son otros que su héroe de dibujos animados Gormiti y las niñas con la omnipresente e incombustible Hello Kitty. Ellos ya sabían que les visitaría el abuelo de Lucía que era escultor.

El primer enano que entra a clase después del recreo se dirige a mí, espetándome: "¿Eres tú el abuelo de Lucía, el escultor? Yo soy Aitor". "Sí, yo soy, encantado de conocerte Aitor", le contesto. Empezamos bien. Cuando terminan de entrar y quitarse los abrigos se sientan en un rincón sobre una moqueta. Mi nieta, porqué no decirlo, se siente muy orgullosa y los mira como diciendo, ahora veréis lo que mi abuelo os va a enseñar; porque, naturalmente, ella conoce casi todas mis esculturas. A mi nieta Alejandra, más pequeña, le ha dado permiso su "seño" para dejar su clase y presenciar la charla.

Tras las presentaciones pertinentes, les pregunto a bocajarro: "¿Qué hace un escultor? Y algunos contestan: "estatuas". "Bien, pero más apropia-

do es decir esculturas", les corrijo. Asienten y se miran unos a otros, han relacionados perfectamente las dos palabras. ¿Qué materiales utiliza el escultor para realizar las esculturas? Tras un breve silencio alguien levanta el brazo: "la piedra". Miro a mi hijo y saca de una caja una escultura de este material que pesa unos doce kilos, colocándola en el centro del semicírculo. "¿Podemos tocar?". "naturalmente podéis hacerlo", les permito. "Está muy fría", observan unos, "es muy pesada", comprueban otros. Todo va sobre ruedas, es lo que pretendo, que toquen las formas, los volúmenes y perciban la frialdad o calidez de los materiales. Cojo una maceta y un cincel, la "seño" abre los ojos desmesuradamente: "pero... ahora, aquí...". "No, sólo quiero que vean las herramientas de tallar la piedra. Cogen el pesado martillo de acero templado y comprueban que apenas pueden manejarlo. "Tenéis que comer mucho para utilizar esta herramienta", les aconsejo.

Todo va perfecto, comprobamos que los niños no han perdido interés, al contrario. Ahora preparamos la escayola y el molde, les comunico que vamos a hacer una escultura. Quieren tocar el polvo blanco, faltaría más, y la "seño" les autoriza. Meten los dedos en la bolsa, les advierto que no se puede comer, pero uno se pasa el dedo por la lengua. Hago la mezcla con el agua de una botella y les digo, mientras remuevo con una espátula, que esta papilla mágica se trasformará en breves minutos en una pequeña figura. Me miran incrédulos mientras vier-

to la mezcla en el molde, lo deposito en una mesa para que la escayola fragüe y continuamos la clase.

Les muestro dos pequeñas figuras y pregunto: "de que material están hechos estos caballos", al tiempo que los hago entrechocar. Varios contestan al unísono: "¡de metal!". Pero un niño descubre: "suenan como las campanas" (no se les escapa una), y les digo: "efectivamente, los caballitos suenan así porque están hechos del mismo material que las campanas es decir, de bronce". Se los van pasando para tocarlos, pasan sus deditos por las orejas, por el rabo, por el hocico; perfecto. Les muestro el *Pequeño depredador*, un niño rodilla en tierra con un tirachinas en tensión. "Tiene una lanza". Ya imaginaba que ellos ya no conocen este artefacto con el cual disparábamos, malvados de nosotros, a los inocentes pajarillos. Luego les enseño otra escultura e inmediatamente la identifican: "es un Quijote como el de plaza pero mucho más pequeño". "El de la plaza es de hierro pero éste también es de bronce como los caballos y el niño del tirachinas", aclaro.

Todo va sobre ruedas, ¿Qué otros materiales se emplean en escultura? Silencio; la "seño" les ayuda, les da pistas pero no caen. Saco un pequeño animal y lo muestro, "¡es un león de madera!" Se lo pasan unos a otros. "Tiene cuernos pequeños", "no son cuernos son los dientes, no ves la boca abierta", "pesa muy poco", "claro, como es de madera…", "no está tan frío como la piedra". Y otros comentarios muy acertados. También tocan una figura de barro cocido, les advierto que se rompe si la dejan caer, miran

su interior, porque es hueca, con mucho interés y la tratan con mimo.

Y cuando va llegando el final de la clase, el tiempo ha transcurrido muy rápido, les anuncio que vamos a abrir el molde a ver que sale. Antes tocan el resto de escayola que ha quedado en recipiente de plástico donde se hizo la mezcla, quedan sorprendidos porque la reacción química de la escayola al fraguar la ha endurecido y calentado bastante. Abrimos el molde y aparece una pequeña maternidad blanquísima; hacen comentarios, ríen, se asombran... Les regalo la figurilla que quedará en clase. A petición de la "seño" recibimos fuertes aplausos. Ella, David mi hijo y yo se los devolvemos porque les digo que se han portado de maravilla. Nos despedimos de Esmeralda, no la de *Nuestra Señora de París* sino la profesora, pero sí tan guapa como pudo ser aquella gitana ficticia de V. Hugo; sin ella posiblemente no hubiéramos podido manejar aquel grupo de gorriones inquietos, ellos nos dicen adiós y nuevamente cargamos todos los bártulos en el coche.

Por la tarde asistimos a la celebración del cumpleaños de cuatro niños de la clase en un salón apropiado para ellos. Naturalmente todos los demás compañeros se unen a la fiesta. Una madre me dice que su hija quiere ser escultora cuando sea mayor. Otra que el escultor, abuelo de Lucía, ha hecho una escultura con harina mágica. Otra que su hijo ha estado durante toda la comida hablando de la clase de escultura y que se lo ha pasado pipa. Algunos me

miran traviesos, les hago un gesto con la mano y sonríen.

Y cabe hacerse una reflexión. Los niños son esponjas para todo, música, pintura, escultura, poesía, teatro y lo que les echen, la edad no importa; en términos escultóricos, son arcilla virgen para modelar. Si se hiciese lo posible -muchos profesores están en ello y también algunos padres- para que estas aficiones o actividades ocuparan un lugar, digamos digno, en su incipiente escala de valores, otro gallo nos cantaría.

*"...que voy los trece versos acabando
contad si son catorce, y está hecho".*

Bibliografía

- Edgar Degas: Altaya S.A. 2001 Renoir: Grandes maestros de la pintura. Altaza S.A. 2001
- Escuchando a Cézanne, Degas , Renoir.Ambroise Vollard. Ariel 2008
- Rafael Historia del Arte.Salvat Editores.1981
- Escultura en piedra. Camí, Santa Mera. Parragón Ediciones.2003
- Picasso.Unidad Editorial S.A. 2005
- Picasso J.A. Gaya,Aguilar S.A.Madrid.1975
- Picasso. Ediciones Urbión.1983.
- Picasso. MEC.1988
- Piedras, granitos y mármoles. E. Samso. CEAC S.A 1973
- la mascarilla de yeso
- Cézanne. Altaya S.A. 2001
- La escultura en piedra.E. von Hidebrand. Visor Madrid 1988.
- Mateo Hernández. Artistas Españoles Contemporáneos. Gabriel Hernández. S.P. Educación y ciencia.1974
- Velázquez. Fernando Marías. Arlanza Ediciones. 2005
- Impresionismo. Karim H. Grimme.taschen.2007
- Rembrandt. Ediciones del Aguazul.2004
- Diccionario de artes y manufacturas. F. de P. Mellado. París 1857
- Rembrandt. Jaime Brihuega. Arlanza Ediciones.2005

- Boticelli: Ediciones Altaza.2001. El hereje de Florencia .E. Deschodt, J.C. Lattès.Grijalbo, 2007
- Van gogh Lara Vica Masini.Toray.1970
- Modigliani. Ediciones Altaya.2001.
- Antonio Failde. Artista Españoles Contemporáneos. Luis Trabazo.S.P. Educación y Ciencia.1972
- Modigliani. Benedikt Taschen Verlag.2000.
- The Complete Guide to Sculpture, Modelling and Ceramics. Techniques and Materials. Blume Ediciones. 1982
- Monet Altaya S.A. 2001
- Maestro de la Pintura. Editorial Noguer.1973. Tomo I
- Museos del mundo. PASA 2007. Historia del Arte. Salvat.1981.t.6
- Camille Claudel. Auguste Rodin. Taschen 1997
- Camilla Claudel. Revista MUFACE, diciembre 2007
- Camilla Claudel. "Fundación MAPFRE, diciembre 2007
- Murillo. Alicia Cámara. Arlanza Ediciones.2005.Laurence Cherry.Reader`s Digest. Diciembre 1982
- El Greco. George Kent. R.Digest.1966
- Historia del Arte. Salvat Editores.1981
- Anatomía del cuerpo humano. Parramón Ediciones, 1965
- Diccionario de Arte y artistas, Instituto Parramón, Barcelona 1978
- H Kliczkowski. Arte en hierro. edicióni.gribaudo@libero.it

- Técnicas de fundición artística. J.A. Corredor Martínez. Editorial Universidad de Granada.1999
- Reinhard Steiner. SCHIELE. Taschen GmbH
- Manet. Cilles Neret.TASCHEN 2005
- Manet. Miquel Molins. Grandes maestros. Arlanza Ediciones.2005. Gilles Néret. TASCHEN. 2005
- Chillida. Museo Nacional de Arte Reina Sofía.2000. Luis Figuerola Ferreti.S.P. Ministerio de Educación y Ciencia.1976
- Miguel ángel .Giorgio Vasari.Visor Libros. 1998. Ediciones del Aguazul. Barcelona 2006
- Miguel Angel. RegencyHouse Publishing.2007
- Jesus Otero La piedra viva. L. Alberto Salcines. Puntual 2. 1982
- Gargallo. Catálogo Museo de Navarra. Exposición 1999. Catálogo Ayuntamiento de Zaragoza.Exposisón 2003.
- Luis Carandell. Las anécdotas de la política, de Keops a Clinton". Editorial Planeta. 2004.
- Fortuny. Ciro Ediciones S.A. 2006. Biblioteca el Mundo
- Tiziano. Reader's Digest.1966. Diccionario de arte y artistas. Parramón ediciones 1978, Historia del arte,Salvat Editores,1.981, tomo VI
- O. Schütze Alonso. Moldeo y Fundición. Editorial Gustavo Pili S.A. 1972
- Giorgio Vasari. Las Vidas de los Más Excelentes Arquitectos, Pintores y Escultores Italianos Desde Cimabue a Nuestro Tiempos. Ediciones Cátedra 2002.

- Yesería y estuco. Kart Lade - Adolf Winkler. Editorial Gustavo Gili S.A. 1960

Otros Libros del autor

www.ingramcontent.com/pod-product-compliance
Lightning Source LLC
Chambersburg PA
CBHW060821170526
45158CB00001B/48